MÉMOIRES ÉPISODIQUES

D'UN

VIEUX CHANSONNIER

SAINT-SIMONIEN

PAR

VINÇARD aîné

Avec quatre portraits

PARIS

E. DENTU, LIBRAIRE
Palais-Royal, 15, 17, 19, Galerie d'Orléans

GRASSART, LIBRAIRE
2, rue de la Paix

1878

MÉMOIRES ÉPISODIQUES

D'UN

VIEUX CHANSONNIER

SAINT-SIMONIEN

Coulommiers. — Typog. A. PONSOT et P. BRODARD.

MÉMOIRES ÉPISODIQUES

D'UN

VIEUX CHANSONNIER

SAINT-SIMONIEN

PAR

VINÇARD aîné

Avec quatre portraits

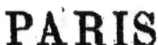

PARIS

E. DENTU, LIBRAIRE
Palais-Royal, 15, 17, 19. Galerie d'Orléans.

GRASSART, LIBRAIRE
2, rue de la Paix.

1878

AVERTISSEMENT AU LECTEUR

Je suis né le 30 juillet 1796, rue de la Calandre, dans l'un des plus vieux quartiers de Paris, le quartier de la Cité ; cette rue n'existe plus : elle est oubliée ; qui s'en souvient ? Quelques vieillards peut-être, ayant, comme moi, gardé religieusement le souvenir du petit coin de terre qui les a vus naître et qui pour eux est tout un monde.

Je la vois encore, cette rue chérie de mon enfance : elle avait son entrée dans celle de la Barillerie, vis-à-vis de la voûte du Palais-de-Justice, voûte qui existe encore et qui conduit à

la cour de la Sainte-Chapelle ; puis elle aboutissait presque en face de la rue Saint-Christophe.

En suivant cette direction, on rencontrait, sur la droite, une ruelle obscure appelée des Cargaisons, ruelle dont les deux murs étaient si rapprochés l'un de l'autre qu'à peine, en levant les yeux, pouvait-on apercevoir le ciel. Un peu plus avant dans la rue, et toujours en la remontant, on trouvait sur la gauche celle de Saint-Éloi, qui, faisant le coude, allait rejoindre l'un des coins de la place du Palais-de-Justice ; enfin, plus haut encore et du même côté, on rencontrait la rue aux Fèves, repaire affreux des débauchés de bas étage, lieu où notre romancier populaire, Eugène Sue, par opposition artistique sans doute, fit apparaître sa gracieuse création de *Fleur de Marie*.

Cette rue de la Calandre n'était pas belle, tant s'en faut ; mais, comparée à celles qui l'avoisinaient, je la trouvais superbe, car elle était au centre de tout ce que mon imagination d'enfant concevait de plus beau et de plus

agréable. D'abord, l'église de Notre-Dame, où notre mère nous conduisait, mon frère et moi, aux jours de grandes cérémonies; puis le Marché-Neuf, où souvent passaient les cortéges qui, des Tuileries, allaient à Notre-Dame. Nous avions aussi le Palais-de-Justice, avec sa longue galerie splendidement fournie de jouets d'enfants et sa grande salle des Pas-Perdus, où, avec mon jeune frère et nos petits camarades, nous faisions de si bonnes parties de sabots, de corniches et surtout de cligne-musette.

Il me semble voir encore le concierge de cette grande salle accourir nous faire la chasse son fouet à la main. Il était vieux, court et gros, ce brave gardien de l'ordre; il avait fort à faire : avec nos jeunes jambes, nous l'avions bientôt distancé; sitôt que l'un de nous l'apercevait, il criait à tue-tête : « Gare au père Linslair (c'était un sobriquet que nous lui avions donné)! » et, à peine ce cri poussé, nous disparaissions tous comme une volée de moineaux francs.

Près de là, en traversant le pont au Change,

nous trouvions le quai de la Ferraille, appelé depuis quai de la Mégisserie ; il fallait le voir alors, avec ses baraques en planches adossées aux parapets ; c'était un véritable marché, toujours encombré de monde, surtout les deux jours de chaque semaine consacrés à la vente des fleurs ; notre mère les aimait beaucoup, et nous allions de temps à autre les admirer et jouir avec elle de leur vue charmante.

Le quai de Gesvres était encore un lieu bien intéressant pour nous ; il y avait là, le dimanche, des marchands d'oiseaux, des escamoteurs, des jeux de toute espèce, des marionnettes, de la musique. Quel bonheur pour nous, lorsque notre mère disait en nous embrassant : « Vous avez été bien sages cette semaine ; allons voir la mère Gigogne. »

C'est qu'elle était si soucieuse de tout ce qui pouvait satisfaire nos désirs d'enfants, cette tendre mère ! Comme elle nous choyait ! avec quelle prévoyante sollicitude elle veillait à nos besoins ! Nous étions trois enfants, tous trois

nourris de son lait; aussi, que de nuits passées à notre chevet, nous entourant de tendres soins! Mon jeune frère était de complexion délicate, presque toujours malingre et difficile à contenter. Pour moi, quoique d'une santé assez robuste, j'avais une affection cruelle et tenace, appelée *gourme* : c'était une espèce de lèpre, qui s'était répandue sur ma tête, en de si grandes proportions, qu'elle me couvrait toute la nuque.

Que d'attentions de toute sorte cette chère mère n'avait-elle pas alors! Avec quelles délicates précautions elle séparait de cette plaie, à chacun de ses pansements, le peu de cheveux qui me restaient! Ces soins délicats durèrent des années, puisqu'à l'âge de douze ans je me ressentais encore de cette cruelle maladie.

Mère bien-aimée, de combien de veilles longues et laborieuses ne m'as-tu pas rendu témoin, veilles employées à nous entretenir de petits vêtements que tu confectionnais avec de vieilles hardes de notre père! et, malgré tous tes soins maternels et tes travaux du ménage,

il fallait encore que ton métier n'en souffrît pas : notre mère était ravaudeuse et blanchisseuse de bas de soie ; cette sorte de bas était alors portée par beaucoup de personnes de la bourgeoisie ; elle aurait pu se faire des journées lucratives, si la clientèle eût été plus considérable ; mais, hélas ! il n'en était pas ainsi. Quel courage elle avait, cette sainte et digne femme ! Je l'ai vue souvent se lever, le dimanche, dès le petit jour, pour aller vendre, sur le trottoir du pont au Change, quelques débris de vieilles robes ou de vieux linge qu'elle avait transformés en vêtements d'enfants : jupons, bonnets, brassières, etc. Tout cela, dans l'espoir de gagner quelque argent, qui presque toujours manquait dans le ménage.

Va ! chère mère, j'ai bien conservé la mémoire de ton courage, de ton entier dévouement au ménage et aux soins de notre enfance. Tout ce qui se rapporte à toi est gravé dans ma pensée avec ton souvenir. Je les revois encore ces lieux que nous habitions alors ; je me com-

plais à me les représenter tels qu'ils étaient à cette époque, pourtant si éloignée.

La voilà, cette haute maison à six étages ; voilà sa grande porte à deux ventaux et à doubles panneaux enjolivés de grosses têtes de clous saillants ; voilà sa longue allée, son large escalier à rampe de fer jusqu'au quatrième étage, se continuant en grosses traverses de bois de chêne, à moulures sur les arêtes, avec de petits montants de séparation, en façon de colonnes sculptées, jusqu'au cinquième.

Voici la chambre que nous occupions ; la grande alcôve où étaient dressés deux lits : le vôtre, chère mère, et celui de mon frère aîné, avec lequel je couchais. Tout près de ce lit se trouvait le berceau de Jules, notre jeune frère. En face de cette alcôve, il y avait la grande croisée à guillotine, près de laquelle était dressé l'établi de mon père, puis son grand étau, si élevé qu'à peine pouvais-je en toucher les mâchoires du bout de mes doigts.

Que j'étais heureux, chère mère, quand tu

me juchais sur ta petite chaise et que je pouvais à loisir tourner la manivelle de cet étau gigantesque! et ce gros billot, avec son tas si bien poli et si brillant, le marteau à planer, que je ne pouvais bouger qu'avec tant d'efforts! Tous ces objets sont là dans ma pensée ; doux souvenirs d'enfance, charmes délicieux de ma vieillesse, je devais commencer par vous ; aucun regret amer ni pénibles soucis ne s'y trouvent mêlés.

J'avais une dizaine d'années, lorsque mon père commença son établissement de fabricant de mesures linéaires ; il s'associa avec un de ses amis, ouvrier comme lui. Ils avaient travaillé ensemble dans la même maison et en étaient sortis en même temps. Cette fabrique de mesures qu'ils quittaient, était alors la seule qui existât dans Paris, je pourrais dire même dans toute la France. C'était une industrie qui, comme tant d'autres depuis, venait affranchir notre pays du travail de l'étranger : aunes droites et brisées, mesures à charnières, jauges,

pieds-de-roi, etc., tous ces instruments de précision étaient auparavant fournis en partie par l'Angleterre.

Une industrie qui commence est, en général, d'un grand avantage pour les premiers entrepreneurs qui l'exploitent. Le moment était donc bien choisi par mon père et son associé; mais ni l'un ni l'autre ne possédait la moindre somme d'argent. L'associé était célibataire et n'avait à penser qu'à lui; mais mon père avait une famille, trois enfants à sa charge. L'aîné, âgé de treize ans, était en apprentissage et ne rapportait rien à la maison; le travail de ma mère n'avait, comme je l'ai dit, rien de régulier.

Cet état d'existence précaire ne retint pas mon père de son projet d'établissement; il avait déjà les quelques outils dont j'ai parlé, et cette chambre de mon enfance fut bientôt transformée en atelier; elle n'était cependant pas très-spacieuse, on en peut juger par son prix de location, qui n'était que de cent francs par année.

Ce fut donc dans ce lieu, et à ce moment, que commença mon long apprentissage. On dit qu'il est bon de faire travailler les enfants dès leur bas âge, qu'ils en deviennent meilleurs praticiens ; je n'en suis pas un exemple bien convaincant, car, malgré toute ma bonne volonté, je n'ai jamais été qu'un très-médiocre ouvrier. Quoi qu'il en soit, j'y ai acquis, ce qui est bien quelque chose, l'habitude, je dirai mieux, l'amour du travail.

J'avais atteint l'âge où les enfants commencent leur instruction, mais, dans les dures conditions d'existence de ma famille, les frais d'école étaient sans doute trop onéreux : on ne m'y envoya pas. D'ailleurs, mon père devait avoir besoin de mes petits travaux, qui ne laissaient pas que de lui être utiles. Ainsi, pendant une grande partie de la journée, j'étais occupé à redresser à coups de maillet, sur ce gros billot dont j'ai parlé, les petites bandes de cuivre destinées à garnir sur leurs côtés les branches de pieds-de-roi ; puis, je planais, sur ce tas si bien

poli, les pièces découpées et nécessaires à la fabrication des charnières ; et enfin, le reste du temps, je faisais les courses ou commissions et toute la besogne ordinaire d'un apprenti.

Quand j'eus atteint ma treizième année, mon père songea à me faire apprendre à écrire ; quant à la lecture, ma mère, qui savait à peine assembler les lettres de l'alphabet, parvint à me faire lire couramment ; aussi disait-elle souvent : « Je lui ai enseigné ce que je ne savais pas moi-même. »

Je lisais donc parfaitement ; je dévorais les livres ; j'en faisais la lecture le soir à cette chère mère, toute glorieuse d'avoir été ma seule institutrice. Mon maître d'écriture me fit griffonner pendant trois mois, et ce fut là tout le bilan de ma science de jeunesse.

Les années s'écoulaient, et rien ne faisait prévoir que je parviendrais à apprendre le métier de mon père. Dépité, il se décida donc, après ma première communion, que je fis à quinze ans, à me placer en apprentissage chez

un menuisier du voisinage, où je restai une année. Mais, un jour, j'eus avec mon patron une altercation à propos d'un travail mal fait. Cet homme m'en attribua la faute, quoiqu'il eût autant de torts que moi, et, irrité, il me lança à la tête une planche, que j'eus le bonheur d'éviter. Tout effrayé, je m'enfuis chez mes parents, et je leur racontai l'acte brutal dont j'avais failli être victime. Loin de me blâmer, mon père m'engagea à reprendre son métier, me disant qu'avec l'acquis que j'en avais déjà, et de la patience, je parviendrais à gagner ma vie aussi bien que dans l'état de menuisier; je ne demandais pas mieux. Son associé l'avait quitté depuis quelque temps; n'étant plus alors que sous la direction de mon père, j'espérais devenir, sinon un bon ouvrier, du moins un aide actif et courageux, et contribuer ainsi au bien-être de la famille.

Puis vint l'âge de la conscription. Redoutant cette époque, et voulant m'affranchir de la lourde dette qu'elle impose, mon père eut l'idée

de me faire admettre comme élève à la fabrique d'armes de Versailles; il fit force démarches, finit par réussir, et bientôt, lui et moi, nous signions mon brevet d'apprentissage, dont la durée était de trois ans, pendant lesquels je ne devais recevoir ni exiger aucune rétribution, mais qui, dès mon entrée dans l'établissement, me faisait considérer comme en faisant partie, et, par ce fait, m'exemptait de tout service militaire.

A peine installé dans cette nouvelle position, les événements terribles de l'invasion vinrent m'en faire sortir. Comme nous approchions de cette époque de misère, mon père, manquant de travail, ne me fournissait plus que trois à quatre francs par semaine pour mes frais de nourriture et d'entretien ; cependant je n'avais pas plus de souci du présent que de l'avenir. O jeunesse confiante et toujours radieuse ! les temps les plus désastreux, les jours les plus misérables passent près de toi sans t'atteindre ni te troubler !

J'accomplissais ma tâche de travail sans lassi-

tude, et pourtant quelle maigre pitance ! Porte à porte l'endroit où j'habitais, dans une espèce de taudis, vivait une pauvre vieille femme, avec laquelle je causais souvent de nos malheurs. Lui ayant parlé de l'exiguïté de mes ressources pour vivre, elle me proposa de faire la cuisine en commun, m'assurant qu'elle ne dépenserait pas plus de quatre à cinq francs par semaine, y compris le pain, et que nous aurions de la soupe et de la viande chaque jour à notre suffisance ; j'acceptai son offre sans hésitation. Elle ne faillit pas à son programme. Voici son procédé, connu et pratiqué, sans doute, hélas ! par beaucoup de pauvres gens.

Elle achetait une tête de mouton qui lui coûtait cinq sous, un paquet de couenne de lard pour à peu près la même somme ; quelquefois, elle y ajoutait un chou, puis un pain de munition, qu'elle allait chercher à la caserne des pupilles de la garde impériale, et, comme elle l'avait annoncé, le tout ne dépassait pas quinze sous ; nous faisions ainsi deux repas copieux

chaque jour. J'usai pendant quelque temps de ce confortable économique ; mais il arriva qu'un jour le dégoût me prit, et avec une telle force, que mon cœur se soulève encore à ce souvenir. Cette brave femme s'était laissée duper : la viande était gâtée ; je trouvai une odeur si nauséabonde à sa soupe et aux brins de viande qui se détachaient d'eux-mêmes de leurs os, que je laissai là, sans y toucher, ces produits culinaires à bon marché, me promettant bien de n'y plus jamais avoir recours. Du reste, la reddition de Paris était proche ; tout le monde en parlait, et j'en étais moi-même impatient. Enfin, le 30 mars 1814, vers quatre heures du matin, je fus réveillé par un bruit incessant de pas d'hommes et de chevaux qui résonnaient sur les pavés de la rue ; le tambour se faisait entendre au loin, mais par intervalles, et semblable au roulement funèbre qui accompagne ordinairement les convois militaires.

Je me levai à la hâte et me dirigeai vers le lieu d'où provenait ce bruit sinistre ; arrivé à la

rue de l'Orangerie, je vis, à la pâle lueur des réverbères, le spectacle le plus navrant que l'on puisse imaginer : une foule compacte de cavaliers, fantassins, voitures, chevaux, se pressaient pêle-mêle. Où allaient-ils ? d'où venaient-ils ? Nul ne le disait ; mais tout indiquait que l'heure suprême avait sonné, que c'était un sauve-qui-peut général.

Un moment, je suis entouré de soldats, qui exigent que je les renseigne sur la distance qui les sépare du plus prochain village. N'étant jamais sorti de Versailles par le côté qu'ils m'indiquaient, je leur avoue naïvement mon ignorance ; mais, aussitôt, l'un d'entre eux me réplique durement : « Ah ! tu fais le malin ! eh bien, tu vas marcher devant et nous servir de guide. » Je fus forcé d'obéir, mais à un quart d'heure de marche, et à l'aide de l'obscurité, je leur brûlai adroitement la politesse et revins à l'endroit d'où j'étais parti ; le jour commençait à poindre, et la troupe continuait de défiler toujours dans la même confusion.

Bientôt arriva un État-Major, le prince Joseph Bonaparte au milieu, pâle, défait. On éprouvait un sentiment pénible à ce triste spectacle. Je quittai la place et me dirigeai vers l'avenue de Paris : les barrières de l'octroi étaient fermées ; on ne pouvait sortir de la ville. J'allai à la fabrique d'armes : tous les ouvriers stationnaient devant la porte ; ils m'apprirent que nous étions congédiés. La journée se passa ainsi en démarches de côté et d'autre, chacun se questionnant en vain sur ce qui se passait à Paris.

J'étais très-inquiet du sort de mes parents ; aussi, dès le lendemain, de grand matin, je fis mon paquet, bien décidé à traverser la consigne de l'octroi ; mais la sortie était libre, et je partis, tout joyeux d'entendre dire à quelques personnes revenant de Paris que la grande ville était remplie de soldats de toutes les nations. En véritable enfant, je me faisais un plaisir de voir ce nouveau spectacle. Hélas ! ma joie fut de courte durée : tout le long du chemin, je rencontrai de nos pauvres soldats blessés, se

traînant cachés sous des hardes d'ouvriers ou de paysans, redoutant d'être reconnus par nos envahisseurs et faits prisonniers de guerre.

Arrivé dans ma famille, autre misère !... tout y manquait; on était forcé de vivre d'expédients. Mon père fabriquait des fers de lances dont on armait la garde nationale ; il gagnait à peine une vingtaine de sous par jour. Ma mère allait vendre de l'eau-de-vie et des petits pains dans les marchés et sur les places, où l'on avait établi des campements de troupes étrangères; et nous étions sept à vivre lorsque je fus de retour, parce qu'un frère de ma mère, qui demeurait à Troyes, s'était enfui de chez lui à l'entrée des ennemis dans la ville, en emmenant sa femme et sa fille, et ils s'étaient tous les trois réfugiés chez nous. Mon frère qui était en apprentissage dans une maison où on le nourrissait, avait été, le travail manquant, renvoyé à mes parents; quant à mon frère aîné, il était mort à l'armée. Telle était la position précaire de ma pauvre famille à cette époque. J'en-

trai en condition chez un boulanger du voisinage pour porter le pain aux clients ; je gagnais dix sous par jour et un pain d'une livre. Ainsi donc, tout cela ne pouvait suffire à la nourriture de sept personnes ; c'était ma mère, ange sauveur, qui à elle seule, pour ainsi dire, y subvenait. Dès la pointe du jour, elle partait chargée d'un large panier rempli de bouteilles de liqueurs et de petits pains, elle allait ainsi battre le pavé de Paris jusqu'à midi, et rapportait son panier garni de légumes et de viande, que, sans désemparer, elle cuisinait avec ardeur, comme si déjà elle n'eût pas été brisée par cette fatigue matinale ; énergique et généreuse nature de mère !

Ces temps ont été bien malheureux ! cependant ils ne peuvent se comparer à ceux de nos cruels désastres de l'année 1870. Une fois la grande invasion terminée, tout reprit instantanément ses allures habituelles, le travail son cours ascendant, jusqu'en 1815, où il fallut encore supporter de nouvelles tribulations, mais

qui n'eurent pas la gravité des précédentes.

C'est vers cette époque que mon père remonta son atelier; je me remis à la besogne avec lui; les commandes arrivaient de tous côtés. Il embaucha des ouvriers, et les années qui suivirent furent pour nous des plus prospères.

Parmi ces nouveaux ouvriers, il y en avait un avec lequel je me liai intimement : c'était un jeune homme d'une nature calme et studieuse, qui ne mettait de prix qu'aux choses propres à exercer et à étendre l'intelligence. Il savait un peu de grammaire et ne se lassait pas de consulter les ouvrages spéciaux, afin de mettre en ordre et de classer dans sa tête les règles positives de la langue française; il étudiait aussi la musique, et il parvint, sans autre aide que lui-même, à déchiffrer des airs notés et à les chanter correctement.

Il critiquait mon ignorance, blâmait sévèrement mon insouciance pour tout ce qui touchait à l'instruction, et m'engageait instamment à suivre son exemple, à chercher, à chercher en-

core les secrets de la science. Mais j'étais si léger, si brouillon, que, malgré mes efforts, je n'aboutissais à rien. Cette inaptitude au travail de la pensée fatiguait et brisait mes déterminations les plus arrêtées.

Combien de fois ce brave ami ne s'est-il pas moqué de mes bévues, relativement au souvenir de mes lectures, que je lui racontais tout de travers, ainsi qu'aux règles de la grammaire, dont je n'avais aucune connaissance et que j'estropiais chaque fois qu'il m'arrivait d'essayer d'écrire ce que j'avais pu retenir de mémoire, ainsi qu'il me le recommandait expressément !

Ce jeune homme, enfant d'ouvrier, comme moi, s'appelait Jean Marchand ; il venait de se marier, et moi, six mois plus tard, j'en faisais autant. Ce fut en décembre 1817, par un temps de pluie et de neige, que nous nous rendîmes pédestrement, ma fiancée et moi, contracter notre union à l'état civil. Nos deux familles se cotisèrent pour subvenir aux frais du repas de noce, qui leur coûta à chacune, je m'en sou-

viens encore, la modique somme de treize francs.

J'entre dans ces petits détails, parce qu'ils me semblent utiles à l'édification des classes bourgeoises et qu'ils peuvent leur servir d'enseignement sur l'exiguïté des ressources et de la vie précaire de la plupart des familles d'ouvriers. Ainsi, moi qui travaillais chez mon père, je gagnais par semaine de dix-huit à vingt francs. Ma femme était passementière à façon et gagnait à peu près la moitié de la même somme. Nos épargnes, on le voit, ne pouvaient être considérables; nos dépenses, il est vrai, étaient fort légères. Nous logions dans une mansarde, au cinquième étage, rue Mondétour, numéro 29, maison dont nous parlerons dans ces Mémoires. On nous louait ce modeste réduit soixante-dix francs par an. La majeure partie des ménages d'ouvriers se constitue dans ces conditions infimes; ceux qui ont du courage luttent vaillamment contre les privations, les désespérances et les dégoûts; ils triomphent

quelquefois. Cela dépend aussi de la chance, le hasard y ayant toujours la plus grande part. Toute la providence du peuple réside donc dans ces mots : chance, hasard ; quand donc les remplacera-t-on par ces deux autres bien plus sages et plus religieux : *aide sociale*, *prévoyance sociale* ?

Pour en revenir à mon camarade Marchand, il joignait à sa nature intelligente une activité surprenante. C'est à l'atelier, en accomplissant notre tâche de douze heures par jour, frappant, limant, burinant, qu'il aidait aux progrès de ma compréhension. Je ne puis me rappeler sans être ému les longues journées où chacun de nous racontait ce qu'il avait lu la veille aux heures de repas ou à celles prises sur le sommeil. Tout cela nous montait la tête ; mon camarade, à qui l'étude était familière, s'imagina d'apprendre les règles de la versification ; puis, au bout de très-peu de temps, il réussissait aussi bien dans l'art de rimer qu'il l'avait fait dans l'étude de la musique. Il m'engagea à l'imiter, me donna des

bouts rimés à remplir, et fit tant, qu'enfin, sans m'en douter, j'acquis la faculté de m'exprimer en vers tant bien que mal, mais plus correctement que je ne l'aurais fait en prose.

A cette époque, tout concourait à exciter et à entretenir notre ardeur poétique. C'était en 1818, alors que s'établissaient dans plusieurs quartiers de Paris des Sociétés chantantes, autrement dites *goguettes*. Elles fonctionnaient librement, sans autre autorisation que celle tacite du commissaire de police. On pensait sans doute, par ce moyen de liberté, être plus à même de connaître l'esprit politique de la multitude. Ce qu'il y a de positif, c'est que la plus grande indépendance était laissée à ces réunions, toutes composées d'ouvriers; on chantait et l'on déclamait, là, toutes sortes de poésies, sérieuses ou critiques, et, parmi ces dernières, les attaques contre le gouvernement et contre l'Église ne manquaient pas. Les couplets patriotiques de Béranger y étaient accueillis avec enthousiasme; il eut des imitateurs, non pas de son

admirable talent, mais des pensées généreuses que ce grand poëte savait si bien exprimer. Émile Debraux était celui qui avait le mieux réussi dans cette imitation ; sa chanson intitulée *la Colonne* eut un succès immense. Pierre Tournemine, autre chansonnier qui ne manquait pas de mérite, composa et chanta la *Bastille*. Nous fréquentions ces réunions ; mon camarade Jean Marchand y avait déjà acquis une certaine réputation ; il se mêla à ce concert de la glorification des monuments de Paris et chanta l'*Hôtel des Invalides*. Alors, il me prit envie de participer aussi à ce chœur patriotique ; mon camarade, à qui je confiai mon projet, m'y encouragea de toutes ses forces, et je me hasardai à chanter les *Tours de Notre-Dame*. C'était à une grande réunion appelée *les Enfants de la Folie* ; j'y fus unanimement applaudi. Ce succès m'encouragea à continuer ce genre de composition, et maintenant encore, malgré mon vieil âge, c'est ma plus grande distraction.

La fréquentation de ces réunions me mit en

rapport avec les chansonniers en vogue de cette époque : Dauphin, Debraux, Perchelet, Francis, Blondel, Charles Lepage, Hippolyte Roussel, les frères Favard, etc. On a dit que ces Sociétés furent plus nuisibles qu'utiles au peuple, par les habitudes qu'il prit des sales plaisirs du cabaret ; il n'en fut pas ainsi pour nous : jamais nous n'avons négligé notre travail, ni dissipé notre temps chez les cabaretiers. Et quant à ces réunions chantantes, ou goguettes, si critiquées, si ridiculisées depuis, il faut pourtant reconnaître qu'elles étaient, à cette époque, des écoles puissantes d'enseignement patriotique. C'est dans ces réunions que les ouvriers de Paris allaient puiser l'amour de nos gloires nationales et des libertés publiques. C'est dans les belles épopées de Béranger que le peuple retrempa ce courage héroïque qui lui fit accomplir en trois jours cette Révolution providentielle de 1830, portant le dernier coup à ce vieil attirail de monarchie par droit de naissance. Si l'on réfléchit aux conséquences qui devaient en

résulter, on constatera que c'était bien la première étape de la marche progressive de l'intelligence populaire. Mais, hélas! que d'autres encore elle doit franchir pour arriver au terme de son initiation morale et intellectuelle !

En effet, si l'on considère l'isolement dans lequel vit l'homme du peuple, sans guide, sans protection, perdu dans la foule au milieu de passions et d'intérêts si contraires, dans cette confusion de luxe insolent et de misères poignantes, de bigoterie et d'irréligion, de despotisme absurde, de folle indépendance, et pardessus tout d'égoïsme général, en considérant, dis-je, cet isolement, on verra cet homme du peuple, vivant ignoré de tous, comme il s'ignore soi-même ; or, ce n'est qu'au contact de natures d'élite, douées de puissance attractive et de mérites supérieurs, que l'adulte peut sentir sa vocation, apprécier ses tendances naturelles, acquérir enfin la connaissance des autres et de lui-même.

A l'avénement de Louis-Philippe, l'homme

du peuple, le prolétaire, suivit le courant de l'opinion de la bourgeoisie; on ne l'avait pas consulté, et il acclama ce nouveau régime comme il l'aurait fait pour tout autre; mais il mêla à ses acclamations d'ardentes aspirations à une existence meilleure, parce qu'il s'imagine toujours qu'un changement de gouvernement doit amener des améliorations dans sa condition, que les nouveaux chefs d'État vont garantir aux producteurs une rémunération plus équitable des fruits de leurs travaux.

Toujours ses espérances sont déçues, et toujours aussi son irritation se manifeste par des grèves tumultueuses, des émeutes, des rassemblements menaçants et sans frein. Tel était le triste spectacle que présentait Paris dès les premières années de ce règne.

J'avais alors trente-cinq ans; je venais de perdre ma mère. Cette pauvre amie mourut à la peine : toutes les fatigues antérieures, les mille contrariétés d'une existence maladive et les émotions terribles des journées de Juillet,

l'avaient accablée; elle languit quelques mois et s'éteignit le 4 janvier 1831.

Cette mort fixe une date importante dans ma vie ; elle semble tracer une ligne de démarcation entre mes préoccupations antérieures et celles qui rempliront désormais mon existence. J'avais, à l'imitation de mes confrères chansonniers, composé des couplets sur la politique, sur la glorification de nos armes et sur les conquêtes de l'Empire, les lauriers, les guerriers, la victoire, la gloire. Ces rimes, toutes faites pour les sujets qu'on traitait, devinrent banales à force d'être répétées. Avec les journaux de l'opposition, on avait bien encore d'inépuisables sujets de critiques chantantes, sur les hommes et les choses qui surgissaient d'un gouvernement parlementaire bâtard ou métis. La chanson avait de quoi mordre; mais les troubles, sans cesse renouvelés, préoccupèrent un grand nombre d'hommes intelligents. Des philosophes, pleins de sentiments généreux, surgirent et se groupèrent ; des écoles de science sociale

se fondèrent, ayant des théories diverses ; beaucoup de républicains s'y mêlèrent, quoiqu'ils eussent aussi des principes les conduisant vers le but proposé, mais qu'ils n'envisageaient que sous la vieille forme révolutionnaire. Erreur déplorable! toujours renouvelée et toujours impuissante, même dans ses triomphes, à résoudre ce grand problème de fraternité universelle que le Christ a légué aux grandes âmes, aux cœurs généreux, pénétrés de sa divine inspiration, comme une tâche religieuse à accomplir.

C'est dans ces dispositions d'esprit et de sentiment que, me détachant des vieilles formes dont s'affublait la chanson de ma jeunesse, et de toute idée de gloriole personnelle, j'essayai d'obtenir la gloire véritable, en aidant à l'accomplissement de la parole du Christ, c'est-à-dire à l'union fraternelle de tous les hommes, de toutes les familles et de toutes les nations.

Ce que l'on va lire n'est pas autre chose, selon moi, qu'un essai de traduire en actes la pensée

de Jésus. Qu'importent les noms sous lesquels se produisent les idées de socialisme et de fraternité, si elles se rapportent toutes à cette pensée primitive !

Je demande pardon au lecteur pour cette longue introduction, un peu trop personnelle peut-être, mais qui, je l'espère, l'intéressera d'autant plus à l'œuvre qu'il en connaîtra l'auteur, qu'il saura d'où il vient, ce qu'il est et où il veut le conduire.

Quant au reste, ne sachant si j'ai réussi à présenter ces Mémoires sous une forme convenable et attrayante, je me bornerai seulement à appeler l'attention du lecteur sur les faits qui y sont relatés et que je garantis de la plus stricte exactitude.

<div style="text-align:right">VINÇARD AÎNÉ.</div>

Année 1877.

MÉMOIRES ÉPISODIQUES

D'UN

VIEUX CHANSONNIER SAINT-SIMONIEN

CHAPITRE PREMIER

Ma première visite aux saint-simoniens. — De Ducatel et de sa grande confiance. — Deuxième visite et mes réflexions. — Tentative d'affiliation ; mes déceptions. — De Julien Gallé et notre liaison. — Des prédications et de la famille de Paris. — Examen des principes de l'Ecole. — Mon initiation. — De la séparation des deux chefs de la doctrine. — J'accepte une fonction.

C'était vers la fin de l'année 1831 : nous avions alors beaucoup de travail, et j'étais souvent occupé à faire des livraisons dans divers quartiers de Paris. Un jour, pendant une de mes courses, j'avisai sur les murs du Palais-de-Justice une affiche dont l'entête portait ce titre étrange : *Religion saint-simonienne*. Ces mots, imprimés en gros caractères, attiraient tous les yeux, et chacun faisait

des commentaires sur l'exhibition baroque du mot religion accolé au nom d'un saint qui ne rappelait rien d'extraordinaire ni de particulier aux autres canonisés de l'Eglise catholique.

La plupart de ceux qui, ainsi que moi, venaient de prendre connaissance de ce manifeste en entier, s'accordaient à considérer cet appel public à des enseignements religieux comme une manœuvre des jésuites, et à penser que c'était le parti prêtre qui faisait un essai de son influence sur le peuple de Paris.

Tout en riant de cette ridicule tentative, j'en fis part, le soir même, à l'un de mes amis intimes appelé Ducatel. Lui, ne s'en moqua pas; il alla s'enquérir, dès le lendemain, de ce que pouvait être cette religion. Il revint tout empressé me dire que les enseignements de ces nouveaux sectaires étaient d'une haute importance ; qu'ils traitaient des questions les plus élevées ; que je ferais bien de l'accompagner, car il se proposait d'aller entendre la prochaine exposition de leurs principes, dans la salle de la Redoute, où elle devait avoir lieu. Cette salle se trouvait rue de Grenelle-Saint-Honoré. Je me laissai entraîner et n'en eus pas de regret.

Je me rappelle encore l'émotion profonde que j'éprouvai à l'aspect de cette réunion de jeunes hommes, pleins de sang-froid et de dignité devant un auditoire composé de gens mal disposés, et beaucoup plus hostile que sympathique à toute innovation religieuse.

J'avais, ainsi que beaucoup d'autres, cette incrédule jactance de négation, et pourtant je me sentis vivement touché au spectacle de la contenance calme et recueillie de ces nouveaux adeptes d'une foi qui avait la puissance de les unir devant tant de gens que divisait la leur.

Un tout jeune homme avait la parole. Je ne rapporterai rien de ce qu'il dit, trop d'années se sont écoulées depuis, et d'ailleurs, étranger aux idées qu'il exposait, je ne devais pas y comprendre grand'chose. Ce qu'il y a de certain, c'est que je fus bien moins impressionné de l'enseignement que de l'enseigneur et de ceux qui l'entouraient.

Ce jeune homme s'appelait Charles Duveyrier; il était assis devant une petite table isolée et placée en avant de l'estrade; derrière lui étaient rangés, circulairement, des siéges occupés par les différents membres de la nouvelle secte; parmi eux, on me

fit remarquer Carnot, le fils du grand républicain dont les hommes de tous les partis ne parlent qu'avec vénération.

Quoique fortement touché, mon esprit, défiant par nature, était loin encore d'être revenu de ses préventions; Ducatel, au contraire, était plein de confiance et s'efforçait de détruire mes doutes. Je résistai; il persévéra et finit par me décider à aller, une seconde fois, entendre cette religion. Je ne saurais dire en quel lieu se tint cette nouvelle réunion; je me souviens seulement que l'auditoire se composait d'un public beaucoup plus bourgeois que le premier.

C'était encore un jeune homme qui enseignait; son nom était Jules Lechevalier. Il parlait avec la plus grande facilité, et ce qu'il dit se grava entièrement dans ma mémoire. Il commença par déplorer amèrement l'insuffisance morale des lois existantes, l'abandon dans lequel la législation laisse, en général, la masse de la population pauvre, et taxa de coupable indifférence les hommes chargés de l'administration gouvernementale; puis il critiqua hardiment l'organisation sociale, présentant cette anomalie inconcevable d'un petit nombre d'oisifs

vivant dans l'abondance de tous les biens, tandis qu'un nombre immense de producteurs végètent dans la plus profonde misère. A l'appui de ces tristes observations, il rappela une pensée de Chateaubriand, dont voici à peu près le sens : « Dans cent ans, on ne voudra jamais croire que, à la porte d'un homme gorgé de tout, un autre homme expire de besoin. »

Cette exposition audacieuse du mauvais état social était faite cependant en termes mesurés, sans déclamation ni emphase ; pourtant, elle me semblait des plus dangereuses, quoique je fusse déjà habitué au langage violent des journaux de l'opposition de cette époque. Je ne pouvais approuver qu'on osât attaquer ainsi publiquement les lois et l'ordre social ; et je me fortifiais encore davantage dans cette idée que ces hommes, poussés par les jésuites, ou appartenant eux-mêmes à cette secte, propageaient des principes excentriques, dans l'espoir de capter la confiance aveugle et crédule des masses.

Ducatel me combattait à outrance et affirmait hardiment la sincérité de ces hommes, s'appuyant sur la loyauté et la franchise de leur langage.

Excité par ces discussions, et aussi pour satisfaire ma curiosité, je résolus de me rendre compte par moi-même de ce qu'il en pouvait être, de m'introduire au milieu d'eux et de poursuivre mes investigations, jusqu'à ce que je pusse me former un jugement consciencieux de la moralité des principes et de celle des hommes qui les représentaient.

J'avais appris qu'on pouvait s'affilier à la Société en se faisant inscrire au siége de l'administration, rue Monsigny, n° 6. Je m'empressai de mettre mon projet à exécution. Arrivé au lieu désigné, quelle ne fut pas ma surprise d'y rencontrer un camarade de goguette, ouvrier horloger, appelé Bérenger. Je fus encore plus étonné quand il m'apprit qu'il avait quitté son métier pour coopérer à la rédaction du journal *le Globe*, que publiaient ces messieurs. Il ajouta qu'il était bien payé et que, si j'y consentais, il me ferait admettre à son administration, car, faisant des chansons, je devais, selon lui, savoir jouer de la plume (c'était ses propres expressions).

Tout cela m'intéressait beaucoup, mais ne m'inspirait aucune confiance : son métier, qu'il avait quitté pour se faire journaliste, son observation

qu'il était bien payé, toutes ces choses qu'il me débitait d'un ton dégagé, m'édifiaient fort peu, surtout à ce moment, où je ne concevais les grandes et belles œuvres que dépouillées de tout intérêt précuniaire. Aussi refusai-je les propositions qu'il me faisait. Je rentrai, sans être plus avancé dans mon projet d'observation, et même sans aucun désir de le poursuivre. Ducatel eut beau me persécuter pour me faire changer de résolution, je ne voulus plus faire de nouvelles démarches, ni même retourner avec lui aux autres réunions, bien que, pourtant, ma tête fût remplie des choses que j'avais entendues à notre dernière visite. J'essayai de tourner mes préoccupations d'un autre côté.

Désirant m'instruire et dérober le moins de temps possible à mon travail de l'atelier, j'eus l'idée d'aller aux cours des Arts-et-Métiers, qui se faisaient et se font encore le soir ; Ducatel me conseilla d'aller aussi à celui de M. J.-B. Say ; il se faisait au milieu de la journée ; mais n'importe, à l'heure du déjeuner, il m'arrivait souvent d'y courir en mangeant. Un jour, quelle ne fut pas ma surprise de voir entrer dans la salle Ducatel, accompagné d'un jeune homme qu'il me présenta, en me

disant : « Tenez, Vinçard, voici une personne qui vous donnera tous les renseignements que vous désirez sur la doctrine saint-simonienne et sur les hommes qui l'enseignent. » Comment avait-il fait cette connaissance ? Je ne m'en informai point, parce que ce jeune homme me convint au premier abord ; sa tenue indiquait autant le bourgeois que l'ouvrier ; son air modeste, sa parole bienveillante invitaient à la confiance.

Il se nommait Julien Gallé ; il m'apprit qu'il était employé chez un marchand de tapis et de literie. Son affiliation à la Société saint-simonienne ne datait pas de loin ; il ajouta simplement qu'il n'était encore qu'un néophyte, qu'il étudiait, et qu'enfin son instruction des principes de cette nouvelle école philosophique n'était pas encore achevée. Cependant il me dit que si j'avais des renseignements sérieux à demander sur la partie religieuse, ou sur celle de l'économie politique de l'œuvre, il me mettrait en rapport avec un membre du collége, un savant appelé Charles Lambert, qui me donnerait satisfaction sur toutes les question que je lui adresserais. Il s'y prit si bien, et d'une manière si séduisante, que j'allai incontinent me

faire inscrire au siége de l'administration, où l'on me délivra une carte pour le degré préparatoire, et j'assistai dès lors à tous les enseignements spéciaux, institués pour les affiliés de cet ordre.

Ces réunions avaient lieu dans une salle située rue Taitbout. M. Fournel, un des premiers membres du collége, dirigeait ces enseignements. Là, je fis de nouvelles connaissances, qui m'entraînèrent à d'autres réunions semblables établies dans Paris, l'une à l'Athénée, place de la Sorbonne, l'autre au Prado, quartier de la Cité.

C'était le soir, à huit heures, que se tenaient ces réunions, et le dimanche, à deux heures après midi, avaient lieu les prédications à la salle Taitbout, où se réunissait tout le personnel du collége.

Rien n'était plus intéressant que ces solennités orales, rien de plus important que les sujets qu'on y traitait, le talent des hommes qui les exposaient, leurs paroles de paix et d'union, leurs promesses de temps meilleurs, d'association dans le but religieux de l'amélioration morale, intellectuelle et physique de la classe la plus pauvre et la plus nombreuse.

Comment n'aurait-on pas été saisi d'émotion, à

l'aspect de ces hommes venant affirmer une nouvelle foi, une nouvelle religion, et le faisant hardiment, publiquement. Ils étaient tous connus par leurs antécédents, par leur mérite, par leurs travaux poétiques et littéraires : Emile Barrault, Edouard Charton, Laurent (de l'Ardèche), Abel Transon. Chacun d'eux prenait pour sujet de prédication une question d'art, de science ou de politique positive, qu'il faisait toujours rapporter à un principe religieux, et, quelle que fût l'aveugle répulsion qu'elle pût produire sur l'auditoire, le prédicateur développait sa pensée sans crainte, parce qu'elle avait toujours pour but l'amélioration de la classe la plus déshéritée et la plus nombreuse. Après cette séance du dimanche, terminée ordinairement à cinq heures, nous nous rassemblions, hommes et femmes, et nous traversions en procession les rues de Paris jusqu'à la barrière de Belleville. Nous avions là une vaste salle ; on s'y installait, puis, après une modeste collation, on chantait et l'on dansait.

Le retour s'effectuait comme l'arrivée ; seulement nous accompagnions notre marche de chants saint-simoniens.

C'est ce petit groupe qui est devenu la famille saint-simonienne de Paris ; et le directeur, l'ordonnateur, l'âme de cette réunion de fidèles, c'était Julien Gallé ; c'était lui qui organisait toutes les manifestations publiques, dont nous raconterons bientôt les divers épisodes.

A dater de cette époque, j'assistai à tous les enseignements, conférences et prédications. Je n'en manquais pas une ; puis, bien convaincu de l'honorabilité et de la consciencieuse bonne foi de ces hommes supérieurs, je me fis admettre comme membre du deuxième degré.

Me voilà donc rallié, associé à des hommes et à des choses pour lesquels j'avais montré tant de répulsion ; c'est Ducatel qui, à force d'obsessions, tantôt brusques, tantôt amicales, me poussa dans la voie, que je suivis ensuite presque à mon insu. Et ce qu'il y a d'original, c'est que lui, si enthousiaste de ces hommes et de leurs principes, ne voulut jamais s'y rattacher autrement qu'en amateur indépendant. Je le pressai en vain, lui représentant combien sa conduite était inconséquente, en refusant d'entrer dans une voie où lui-même m'avait poussé avec tant d'effort. Je ne pus rien

obtenir. Cependant je dois dire qu'il me suivit partout, propageant les idées de l'école plus que je n'aurais pu le faire moi-même, et qu'il paya bravement de sa personne dans les petites persécutions que nous eûmes à supporter. D'ailleurs, les reproches que je lui faisais sur son inconséquence étaient moins motivés que ceux qu'il pouvait m'adresser à moi-même, car, malgré mon initiation et une profession de foi que j'avais présentée au collége des saints-simoniens, je ne pouvais me dissimuler que certains de leurs principes me répugnaient : ainsi, leurs idées sur l'autorité sacerdotale, cette espèce de papauté relevant, non du vote libre de tous, mais d'une sorte d'inspiration de celui qui, se croyant digne de cette suprématie, n'offrait d'autre garantie que celle d'actes antérieurs reconnus honorables et servant de responsabilité pour les actes à venir. Tout cela me semblait exorbitant ; mais on me faisait observer que « cet homme s'érigeant en chef suprême, s'il était sans mérite dans l'avenir, ne serait pas longtemps suivi et se verrait justicier par l'abandon de tous. D'ailleurs, ajoutait-on, le vote libre présente dans sa pratique des inconvénients, des résultats bien

plus graves, car les hommes sont en général possédés d'un sentiment d'égoïsme ou d'intérêt personnel, et alors leurs votes ne sont plus que la représentation de cet intérêt souvent contraire à celui de tous. Puis, les intrigues, les captations de conscience, l'ignorance du vrai ou du faux, rendent parfois une élection d'autant plus déplorable, qu'elle a l'apparence du vœu éclairé de tous ceux qui y ont contribué. » Ces objections ébranlaient mes convictions anciennes, mais ne les détruisaient pas.

Le classement des capacités me semblait aussi un principe des plus tyranniques. Eh quoi ! me disais-je, l'homme n'aurait pas de lui-même la connaissance, l'intuition de ce qu'il est apte à faire ? Ce sont des *classeurs*, qui, de leur propre autorité, nous parqueront à tout jamais, ainsi que des moutons, dans un cercle d'assujettissement dont nous ne devrons jamais sortir ? et quels seront ces *classeurs* ? Et en vertu de quel droit leur autorité sera-t-elle établie ?

On me répondait : « Quel est donc votre classe-
« ment actuel ? Comparez les deux systèmes, et
« jugez-les. Le vôtre, que vous jugez libre, est un

« assujettissement indéfini de votre personne à la
« fonction, bonne ou mauvaise, que le hasard de
« la naissance vous a départie. L'homme intelligent
« est perdu dans la foule, sans aide, sans protec-
« tion, sans guide éclairé pour lui tendre la main.
« La fonction qu'il remplit est souvent plus con-
« traire à ses aptitudes naturelles. Notre système à
« nous ne laisse rien au hasard; il le remplace par
« l'observation, l'ordre, la réflexion. La vraie liberté
« de l'homme consiste dans le libre exercice de ses
« facultés naturelles pour constituer son bonheur.
« L'homme est libre quand il est heureux. On sera
« libre, on sera heureux, quand on sera ainsi
« guidé, protégé; les *classeurs* seront ceux qui nous
« aimeront, nous guideront, nous protégeront,
« quand nous aurons sanctifié leur sacerdoce en
« les acclamant et en les encourageant dans leur
« noble tâche. »

Tout cela fermentait dans ma tête et luttait contre mes doutes d'une manière terrible; seul, mon cœur était touché, et je me sentais entraîné plutôt par sympathie pour leurs discours que par conviction pour leurs principes. Ce n'est pas que je les trouvasse en désaccord avec leurs sentiments religieux

si bien exprimés, mais l'application de ces théories si attrayantes me semblait un rêve, et l'idée que l'on ne pût jamais les mettre en pratique me laissait dans le doute sur leur valeur sociale. Cependant j'osai affirmer publiquement ma foi, et, peu après mon initiation, je composai même un chant [1] dans l'esprit des enseignements que j'avais reçus. Ce chant saint-simonien fut suivi de beaucoup d'autres ; mais l'avais-je, cette foi que je chantais ? Hélas ! non, et cette inconséquence était bien plus grave que celle que je reprochais à Ducatel.

Quoi qu'il en soit, ce chant, qu'on s'empressa de faire imprimer, me fit connaître, et je fus ainsi lancé au milieu de tous, et surtout recherché de Julien Gallé, qui me comblait de cajoleries. Je suis sensible aux témoignages d'affection, et je l'étais d'autant plus à ceux-ci, que j'en considérais le dispensateur comme supérieur à tous les autres.

A peu près à cette époque, les chefs de la Société, Bazard et Enfantin, rompaient le lien religieux qui les unissait depuis six années. Admis aux réunions particulières du collége, je pus me former un juge-

1. Voir *les Chants des travailleurs,* volume publié en 1869.

ment sur ces deux hommes de mérite, méconnus encore aujourd'hui, mais que sans doute on glorifiera dans l'avenir.

Ce ne fut qu'après de longues discussions, dont le contre-coup se faisait sentir au sein du collége, que cette rupture devint publique. Elle reposait sur la divergence d'opinions relatives au principe de l'égalité des droits de l'homme et de la femme.

Je n'ai ni le savoir ni le talent nécessaires pour traiter ici cette importante question ; je ne puis qu'exprimer les sentiments que j'éprouvais alors et les réflexions qui m'ont été suggérées à ce sujet.

Tout d'abord, j'avouerai que ce nom de religion, dont se parait la doctrine saint-simonienne, me semblait n'avoir aucun fondement sérieux. Je ne voyais en elle qu'une école philosophique, plus savante, plus sentimentale, et par cela même plus dévouée au peuple, que toutes celles qui l'avaient précédée.

Lors de cette séparation des deux chefs suprêmes, beaucoup d'adeptes comme moi, très-attachés à la Société, ne se rendaient pas plus compte que je ne le faisais de l'importance du sujet en litige. Ce ne fut qu'après la rupture accomplie et expliquée aux

membres de tous les degrés qu'on put reconnaître et constater la légitimité du mot religieux appliqué au nouveau dogme, qui embrasse les deux types de la race humaine, mâle et femelle, les unit, les confond en un seul être, être collectif, homme et femme, formant une unité : *Dieu bon et bonne.*

De cette conception découle une infinité de conséquences sociales d'une haute portée et de résultats moraux et matériels que je ne comprenais pas encore, mais qui m'entraînaient comme les autres vers le Père Enfantin. L'affectueuse tendresse avec laquelle il nous accueillait, son extérieur remarquable, sa parole si calme et en même temps si persuasive, enfin tout en lui invitait du reste à la plus confiante expansion.

Dès les premiers enseignements qu'il fit lui-même de sa conception, et qu'il terminait toujours par quelques bonnes paroles à l'adresse de chacun de nous, je me sentis porté vers lui d'affection instinctive. Aussi ne pus-je supporter qu'avec le plus grand regret le triste spectacle de la défection publique de ceux qu'on appelait les *dissidents.* Ils vinrent tous, à une réunion exceptionnelle, protester contre lui, le traitant d'*homme immoral,* de *perver-*

tisseur de la Société, et c'était le plus distingué de ses fils, Jean Reynaud, qui osait lui jeter à la face ces indignes injures.

Quelques-uns encore affectèrent le même dédain, mais dans un langage plus modéré. Jules Lechevalier, le savant *enseigneur* dont j'ai parlé, protesta aussi, mais en termes mesurés et assez logiques pour que le Père Enfantin y répondît par ces mots : « J'accepte ta défection ; Jules, tu raisonnes trop, tu « es trop positif pour nous suivre dans la voie où « nous entrons. »

Cette scission m'affectait d'autant plus péniblement que, dans le fond de ma pensée, je partageais cette même répugnance pour la nouvelle forme donnée à la doctrine et dont je ne me rendais pas encore un compte exact.

J'honorais la franchise de ces hommes ; mais, d'un autre côté, j'avais une si grande confiance dans la sagesse, la science et la grande bonté du Père Enfantin, que je restai avec le groupe qui l'entourait.

C'est à la suite de cette grave défection que nous reçûmes de nouveaux enseignements qui transformèrent entièrement le caractère primitif de la doc-

trine. A l'exposition doctorale des principes politiques et industriels succéda celle des théories morales du Père Enfantin. Olinde Rodrigues, le premier disciple de Saint-Simon, fut appelé à représenter cette partie politique, industrielle, considérée momentanément comme secondaire, et, le 1er janvier 1832, eut lieu l'inauguration de la phase nouvelle dans laquelle entrait le saint-simonisme. Olinde Rodrigues commença par exposer un projet d'organisation des finances de la Société; après lui, Stéphane Flachat, ingénieur distingué, chargé de la direction du degré des industriels, vint rendre compte de la division qu'il avait faite de Paris et des hommes qu'il avait appelés pour diriger les quatre centres ou sections.

Cette promotion à des fonctions actives me rappelle la petite part que je pris dans cette organisation nouvelle du collége; je fus désigné comme sous-directeur d'une section située place de l'Hôtel-de-Ville. Nous étions là trois employés : le directeur, un grand bel homme, appelé Lesbaseilles, joyeux compagnon, savant et jovial, tout à la fois chef de file et bon camarade; puis un petit jeune homme qu'on appelait Gauthier : il était commis-

sionnaire en bonneterie, avait l'allure un peu bourgeoise, mais sans morgue trop hautaine envers moi petit fabricant, ouvrier, pour ainsi dire, par la forme et par le fond. Mon instruction était peu étendue, et la leur, au contraire, était très-développée; cependant nous étions tous trois en parfaite communion d'idées, et je me souviens encore avec bonheur de cette douce confraternité qui fut, hélas! de courte durée, car un nouvel incident vint bientôt nous séparer les uns des autres.

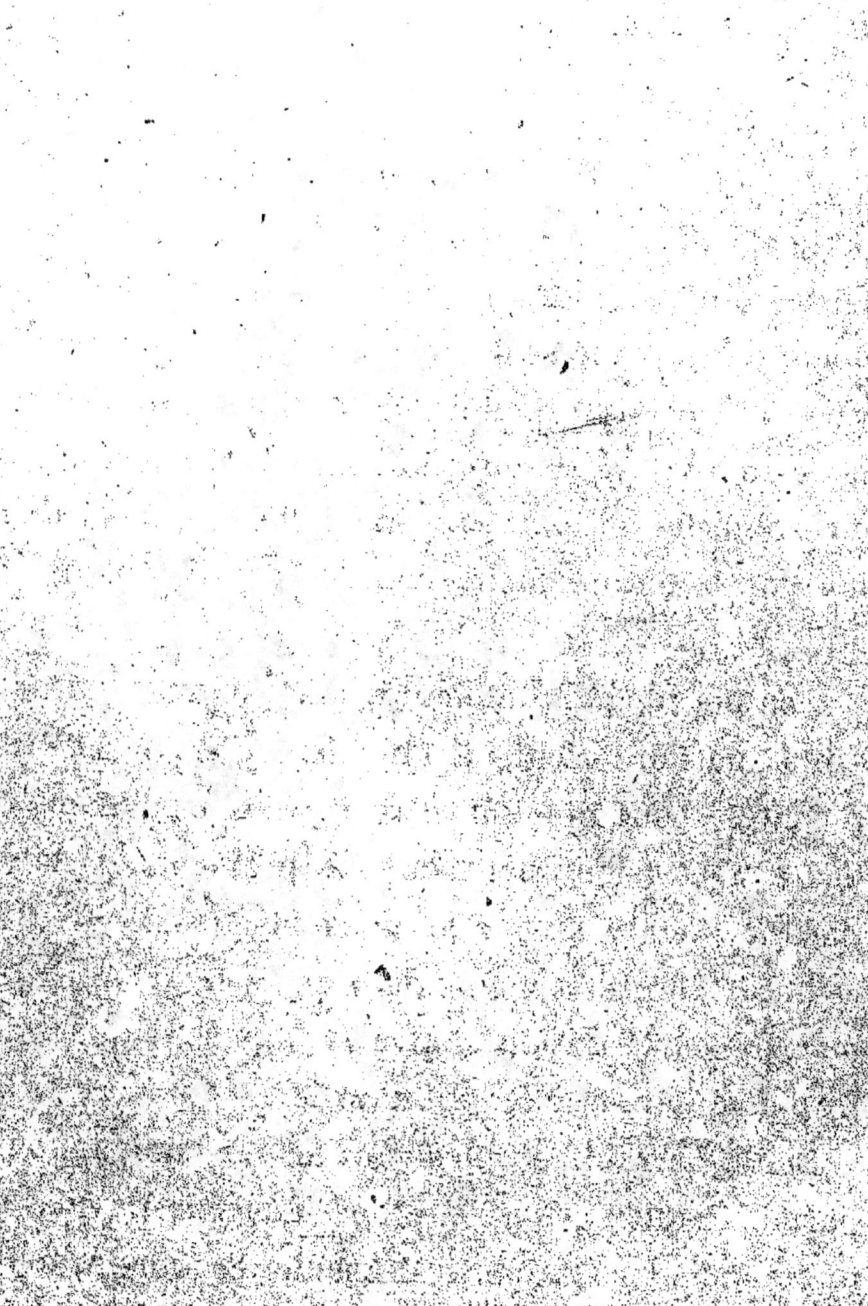

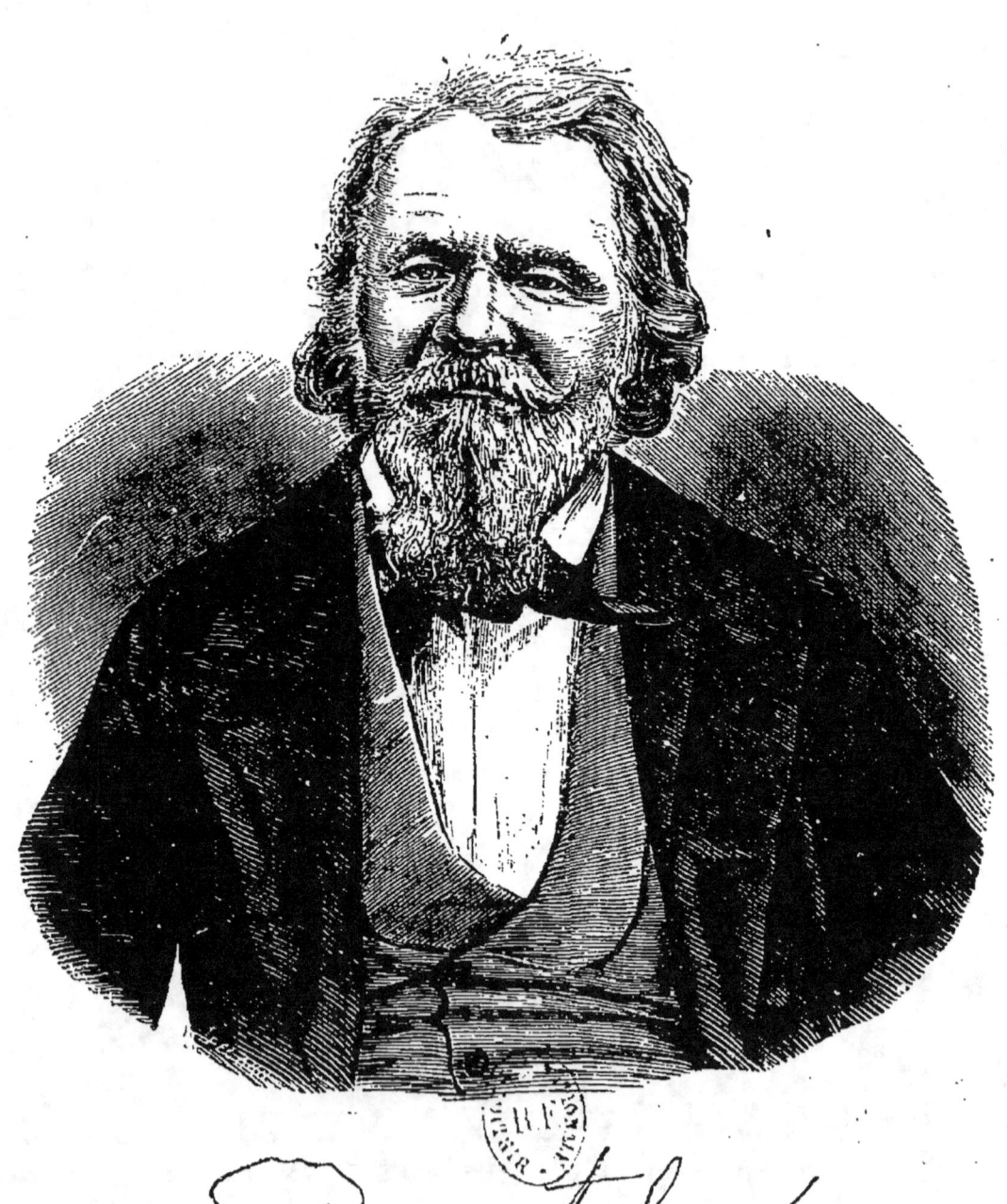

CHAPITRE DEUXIÈME

Nouvelle scission entre Olinde Rodrigues et le Père Enfantin. — Lettres de Michel Chevalier et autres membres de la doctrine, à ce sujet. — Mon abstention des réunions. — Poursuites judiciaires. — Je me rallie. — Entrée dans Paris; rencontre de mon père. — De l'habit apostolique et du collier symbolique.

Mon vieil ami Ducatel était enchanté de me voir prendre une si grande part dans l'œuvre de propagande; il ne se lassait pas de m'énumérer les avantages personnels que j'allais recueillir de mes relations avec des hommes d'une aussi haute valeur et dont l'influence morale allait bientôt, disait-il, dominer le gouvernement lui-même.

Sa confiance était aussi grande que la mienne était nulle, et il s'est écoulé bien du temps avant que je pusse enfin apprécier l'influence de leurs principes d'association sur le monde.

J'aimais les hommes qui dirigeaient cette œuvre,

j'étais émerveillé de leurs enseignements et de leurs prédications, mais je m'inquiétais peu du résultat de leurs efforts et de ce qu'ils pouvaient atteindre d'élévation ou de grandeur dans l'Etat gouvernemental. J'admirais ces jeunes savants, qui, au lieu de remplir de hautes fonctions dans le monde et vivre honorablement de leur science ou de leur patrimoine, bravaient l'ironie et l'insulte, en préférant se vouer à la défense des faibles et des abandonnés. M'élever jusqu'à eux, les aider dans la mesure de mes forces, tels étaient à ce moment mes désirs les plus fervents.

Je ne me dissimulais pas, en entrant dans mes fonctions, qu'elles allaient dérober à mon travail un temps qui ne m'appartenait pas tout entier ; associé avec mon père, j'avais à lui tenir compte de mon absence ; mais, comme nous recevions gratuitement le journal et les livres que la Société publiait, il trouva naturel que je fisse ce petit sacrifice en compensation.

Ces sorties n'étaient pas de longue durée, mais elles avaient lieu au milieu de la journée : c'était leur principal inconvénient. Mon service commençait à midi et finissait à deux heures ; il consistait

à recevoir les personnes désirant correspondre avec les membres du collége, s'affilier à la Société, ou se renseigner sur les principes de la doctrine. C'est alors qu'il fallait développer son savoir orthodoxe, et c'est alors aussi que commençaient mon embarras et ma confusion ; je savais chanter; mais, quant à raisonner, c'était tout autre chose. Pour me tirer d'embarras, je renvoyais les curieux aux réunions qui avaient lieu le soir dans le même local, ou bien encore au directeur lui-même, qui avait ses heures de réception particulière.

Peu de mois s'étaient passés ainsi, lorsqu'une nouvelle scission vint se déclarer entre le Père Enfantin et Olinde Rodrigues, scission grave, mais utile, en ce qu'elle servit à la libre expansion de la morale nouvelle, largement exposée dans une séance générale, puis ensuite développée dans une série de réunions spéciales, par le Père Enfantin lui-même.

La retraite d'Olinde Rodrigues n'eut pas l'influence fâcheuse qu'avait eue celle de Bazard ; les réunions ne s'en ressentirent aucunement; seulement, les enseignements n'eurent plus aucun rapport avec la politique industrielle ; on ne s'occupa

plus que de l'affranchissement des femmes. On entoura le Père Enfantin de toutes sortes de témoignages d'adoration ; la forme apostolique des disciples du Christ vint remplacer celle des docteurs de la science positive ; on désignait ceux-ci sous le nom de *savants*, par dérision, ce qui fait bien voir quelle transformation avait subie la doctrine. En voici quelques preuves :

Michel Chevalier écrivait aux chefs de missions des départements :

« Quelle que doive être la résolution que prendra Olinde Rodrigues, vous devez voir dans ce qui se passe la fin d'une crise soulevée par les répugnances de la famille antique ; la famille chrétienne et la famille juive ont protesté : désormais, nous marcherons à l'aise et sans entraves. »

Ceci était inséré dans le *Globe*, journal de la Société, le 19 février 1832 ; le lendemain, on y lisait encore : « ... Pour nous s'ouvre une ère nouvelle ; nous avons enfin un Dieu, une foi, un Père ; notre apostolat est définitivement constitué... » Enfin, le 27 février, on y trouvait, et toujours de Michel Chevalier :

« ... Après de pénibles déchirements qui ont éloigné de nous des hommes qui nous sont chers, nous sommes tous rangés à la pensée de notre Père suprême, et nous sommes prêts à la développer ; l'ère religieuse s'ouvre, car nous sommes tous pleins de foi en lui... »

Et Stéphane Flachat disait, le même jour, à la réunion des membres du degré des industriels :

« Je suis resté inébranlable aux côtés de notre Père suprême !... Cette scission élève notre apostolat à toute la hauteur religieuse où nous pouvions arriver. »

Massol et Ribes écrivaient au Père Enfantin, le 24 février :

« Père suprême ! vos fils de Lyon, etc. Vous avez dit : Place aux hommes aux cœurs aimants et audacieux ! par eux s'accomplissent les grandes choses ! Aujourd'hui commence le véritable apostolat ; une seule vie nous embrasse tous, *nous, un dans un*. Gloire à vous, Père ! Dieu est celui qui est. »

4

Charles Lemonnier, lui aussi, écrivait le 23 :

« ... Il fallait que votre fils vous envoyât, non pas une étroite et inquiète adhésion, mais un chant de reconnaissance, d'admiration et d'amour !... O mon Père, votre puissante parole m'a mis en communion avec une moitié des hommes que j'ignorais ou que je n'avais connus que par le dégoût qu'ils m'inspiraient et par l'anathème que, sous une forme ou sous une autre, j'avais toujours lancé contre eux, même à mon insu. Père, je vous remercie, je vous aime, je vous glorifie ; vous m'avez rendu vraiment religieux ! »

Et, le 1er mars, M. Fournel disait aussi au Père Enfantin :

« C'est publiquement que j'ai renié votre paternité et protesté contre votre autorité, c'est publiquement aussi que je dois déclarer que je suis complétement *à vous;* vous savez quelle est, dans ma bouche, la valeur de cette simple parole ; mes preuves sont faites, elles sont irrécusables. »

Je n'avais aucune confiance dans ces manifesta-

tions, dans ces transports d'adoration dont on ne cessait d'entourer le Père Enfantin ; je suivais toujours le mouvement, mais froidement et presque avec répugnance ; je résolus enfin de m'abstenir de toute espèce de relations avec ces hommes, qui me semblaient avoir perdu la raison. Mon ami de doctrine, Julien Gallé, m'écrivait en vain de longues lettres ; elles me confirmaient encore davantage dans ma résolution. « Quoi ! me disait-il, vous appelleriez mystique ce langage du Père Enfantin et de son fils, que nous trouvons dans le numéro du *Globe* ? mais, mon cher Vinçard, moi, amoureux du positif, je relis ces paroles-là tous les jours avec délices, car j'y trouve vérité, précision, courage, audace, et, par-dessus tout, religion, etc. »

Ducatel aussi m'accablait de reproches et me rudoyait de toutes façons. Je persistais quand même dans mon abstention aux réunions, et cependant, quelle contradiction inexplicable ! je ne voulais plus avoir de relations avec ces amis de la doctrine, et j'étais toujours à la piste de ce qu'ils faisaient. J'avais écrit une réponse un peu sèche à une invitation de Gallé pour une réunion qui devait avoir lieu le dimanche. Si j'eusse été conséquent, je n'au-

rais rien répondu, mon silence eût suffi ; mais non ! j'entrai dans une foule de récriminations contre la nouvelle forme apostolique, sur les inconvénients de sa marche rétrograde, en opposition avec celle toujours progressive, annoncée précédemment, et je terminais ma lettre par des demandes d'explications sur les espérances qu'on pouvait fonder relativement à cette forme dont je ne me rendais pas compte.

Je fus dupe de cet acte inconscient, et c'était justice ; je m'attendais à des instances auxquelles j'aurais fini par céder ; il n'en fut rien ; sa réponse fut laconique et presque sévère ; la voici :

« Mon cher Vinçard, j'ai lu deux fois votre lettre ; j'en ai souligné presque toutes les phrases pour y répondre ; mais, comme cela doit faire un travail un peu long et que ma fonction me laisse peu de temps, je prends le parti de ne répondre seulement qu'à ces mots : *faites briller quelques étincelles, et je suis à vous.*

« Vinçard, tournez les yeux vers Ménilmontant : c'est là qu'est notre Père, c'est là qu'est la lumière, la vie ! Heureux ceux qui l'aperçoivent les premiers,

et gloire à ceux qui font servir tout ce que Dieu a mis en eux de science, d'activité et de poésie, pour enseigner et faire sentir à tous ce qu'est l'homme qui, par Saint-Simon, proclame l'affranchissement de la femme et du prolétaire, la glorification de l'industrie, la prédominance de la paix sur la guerre, et l'association entre tous les hommes et toutes les nations. Vinçard, je vous embrasse et vous répondrai plus longuement quand je pourrai. »

Pendant mon abstention, des poursuites judiciaires eurent lieu contre les principaux membres du collége et principalement contre le Père Enfantin, qui fut accusé d'atteinte à la morale publique. On mit les scellés sur la maison de la rue Monsigny ; meubles, manuscrits, livres, journaux, tout fut séquestré ; on fit fermer les salles d'enseignement ; le *Globe* cessa de paraître, et, le 28 mai 1832, la retraite à Ménilmontant s'effectua. Trois mois plus tard vint la comparution devant la cour d'assises ; le jour était fixé, et tout Paris savait que les saint-simoniens allaient faire leur entrée dans la capitale, traverser toutes les rues en costume apostolique,

et se présenter devant le tribunal avec tout le caractère religieux dont ils avaient donné le spectacle à Ménilmontant.

L'idée de cette audace m'avait touché le cœur, mais la tête ne voulait point céder; cependant, Ducatel et moi, nous étions, dès sept heures du matin, devant la maison de Ménilmontant, attendant avec impatience la sortie annoncée, sans autre projet que celui de satisfaire notre curiosité. Au bout d'une heure, les portes s'ouvrirent, et les quarante apôtres, le Père Enfantin en tête, se mirent en marche, chacun avec son nom brodé sur le plastron du gilet. Après eux venaient la foule des adhérents au nouveau culte, qui formèrent ce qu'on appela plus tard : *la famille de Paris*.

Ce spectacle était beau, puissant, irrésistible. Tout à coup, une pensée vient me troubler : eh quoi ! me dis-je, voilà tous mes amis, mes frères en la même idée; ils vont, eux, la tête haute, affirmer publiquement une foi que j'ai partagée, servie, dont je sens encore intérieurement la puissance, et moi, lâchement, sous le prétexte de misérables dissidences, je refuserais de m'associer à cette courageuse manifestation. Craindrais-je les sarcasmes

de la foule, et n'oserais-je prendre ma part de ce glorieux baptême ?

L'acte, aussi prompt que la pensée, fut soudainement accompli, et, sans nous dire un seul mot, Ducatel et moi, nous prenions place dans les rangs du cortége. A cet instant, un jeune homme s'élance, me saisit le bras en s'écriant : « Moi aussi, je veux être de la partie. » C'était un de nos ouvriers, appelé Deshais, qui m'avait entendu causer cent fois de la doctrine à notre atelier. Il connaissait donc les motifs qui m'en avaient détaché, et il ne put pas, plus que moi, résister à l'entraînement que provoquait cette apostolique manifestation.

Nous voilà donc tous trois, sans nous être concertés, partageant la responsabilité d'un acte public de foi religieuse, à laquelle, consciencieusement, Ducatel seul avait quelque droit ; mon devoir était certainement de m'abstenir même d'aller grossir la foule des curieux. La punition de mes inconséquences ne se fit point attendre : nous étions déjà loin de la maison de Ménilmontant ; nous avions rencontré beaucoup de monde dans notre route, et, calmes, silencieux, nous approchions de la barrière ; tout à coup, nous entendons des cris injurieux et

ironiques. Je tourne les yeux du côté où partent ces cris; que vois-je? Mon père, entouré de ses amis, hostiles comme lui à notre religion, qui vociféraient contre nous. Le cœur me manqua : je baissai la tête comme un criminel; je ne soufflai mot, espérant que ce pénible incident passerait inaperçu; mais, quelques pas plus loin, Deshais me dit à l'oreille : « Avez-vous entendu votre père? — Oui, » lui répondis-je, honteux. Puis, m'efforçant de surmonter mon trouble, je chassai de ma pensée toute préoccupation autre que celle de notre manifestation, et je me rappelle que, une fois cette émotion passée, je fus plus ferme dans mon acte qu'au début, car je sentais en moi une énergie capable de braver toutes les clameurs et toutes les injures.

Arrivés dans Paris, la foule curieuse nous entourait, mais sans cris malveillants ni insultes. Nous avions traversé le boulevard du Temple, et nous suivions la rue de ce nom, lorsque, arrivés près du marché, des cris confus se font entendre, des projectiles nous sont lancés de tous les côtés, cependant sans aucun résultat fâcheux; c'étaient des ordures, des trognons de salade, des saletés ramassées au coin des bornes, inévitables épreuves de tout apostolat. Cette

méprisante agression fut d'ailleurs la seule que nous eûmes à supporter, jusqu'aux abords du Palais-de-Justice, où nous arrivâmes sans autre incident.

La foule qui nous suivait, jointe à celle qui obstruait la rue de la Barillerie, nous força à rétrograder sur le quai aux Fleurs, jusqu'à la rue de la Juiverie ; dans ce détour, notre ordre de marche se rompit ; nos rangs, traversés à tous moments par cette foule qui s'en faisait un jeu, se débandèrent ; j'avais perdu mes deux compagnons, et je suivais toujours la file désorganisée, lorsque, arrivé sur la place du Palais-de-Justice, je rencontrai des camarades de goguette, qui voulurent m'empêcher d'aller plus loin, me représentant que je m'exposais à la vindicte publique. C'était une plaisanterie ; mais, n'étant pas disposé à rire, je leur résistai avec force, tenant à honneur d'accomplir dignement ma tâche.

C'est ainsi que je me ralliai à ces hommes dont je faisais fi une heure auparavant ; c'est ainsi que je repris ma place à leurs côtés.

Je n'entrerai pas dans le détail des incidents de ce procès, où la plupart des accusés semblaient être appelés là tout exprès pour faire ressortir la mau-

vaise organisation politique et religieuse de la Société, et, à la face du monde, exposer leurs principes et affirmer leur foi. Les débats de cette grande cause se prolongèrent fort avant dans la soirée, et la suite des plaidoiries fut remise au lendemain.

Je rentrai à la maison, vers onze heures, tout préoccupé de la manifestation hostile de mon père et me promettant de lui en faire reproche, quand, le lendemain, je le vis arriver tout attristé.

« Je t'ai fait beaucoup de peine hier, me dit-il ; mais j'ignorais que tu fusses là ; je ne m'en suis aperçu que lorsque la sottise était faite, sois-en persuadé. — Qu'importe ma présence ? lui répondis-je. La forme dont tu t'es servi est indigne de ton caractère ; voilà ce qui m'a blessé cruellement. — Voyons, répliqua-t-il, ne sois pas fâché contre moi, car j'ai bien du regret de ce qui s'est passé. » Je me gardai bien d'aller plus loin ; je savais la bonne amitié que me portait mon père, et aussi tous les reproches que j'avais à me faire, car, depuis longtemps, je ne me lassais point de blâmer, en plein atelier, la forme mystique que le Père Enfantin avait donnée à la doctrine ; je ne cessais d'en témoigner mes mécontentements, et la répulsion que

j'éprouvais pour cette exhibition publique de culte, pour cette montre insolite de costume étrange.

Je connaissais ce projet d'habit nouveau bien avant qu'on le mît à exécution. Raymond Bonheur, le père de notre grande artiste Rosa, m'en avait montré le dessin, dont lui seul était chargé.

Le second jour du procès, je me rendis le matin au Palais-de-Justice, mais la réouverture des débats n'eut lieu qu'à trois heures. Pendant cette longue attente, un grand nombre de personnes se promenaient dans la salle des Pas-Perdus. C'était un spectacle curieux que cette foule mouvante, bigarrure étrange d'allures, de formes et de langage : ouvriers, bourgeois, avocats, femmes du peuple simplement vêtues, dames du grand monde couvertes de riches parures, tous et toutes entourant et questionnant les saint-simoniens en costume apostolique. Ceux-ci leur répondaient par des enseignements, des prédications ; chacun élevait la voix, causait, discutait à sa manière et en toute liberté. Ce tumulte attirait les huissiers, qui demandaient en vain le silence ; l'ouverture du tribunat put seule avoir raison de cette conversation générale. Les débats se rouvrirent et se continuèrent

sans désemparer; puis le jury entra en délibération, mais ne rendit son verdict que deux heures plus tard. Pendant cette lacune, les conversations reprirent leur cours jusqu'au prononcé du jugement, qui fut peu satisfaisant pour nous; mais, en dépit de l'arrêt de condamnation qu'on venait de rendre contre le Père et Michel Chevalier, et malgré le temps affreux qu'il faisait, chacun vint reprendre son rang dans le même ordre que la veille, le Père en tête, suivi des apôtres et des fidèles, qui chantaient à pleine voix les hymnes de Félicien David! La pluie tombait à torrents, mais elle n'arrêtait ni notre marche ni nos chants. Cependant il vint un moment où le Père, sans doute blessé au cœur par l'arrêt qu'on venait de rendre, et peut-être troublé dans ses pensées par notre mélodie un peu charivarique, nous fit signe de nous arrêter. D'ailleurs, la foule ne nous suivait plus, et je remarquai même, dans les quelques curieux qui nous faisaient la haie, une indifférence qui me froissa.

Nous nous acheminâmes alors en silence jusqu'à la maison de Ménilmontant, où le Père et ses quarante apôtres se retirèrent. Quant à nous, les fidèles, nous allâmes terminer la soirée dans un

lieu du voisinage, où l'on avait coutume de se réunir le dimanche. Jusqu'ici, je m'étais abstenu de prendre part à la fraternelle communion de la famille saint-simonienne; mais, cette fois, je me promis bien de ne plus déserter l'œuvre, et j'ai tenu parole.

Pendant le temps qui s'écoula entre le jugement et le pourvoi en cassation, qui eut lieu seulement le 15 décembre, des missions successives dispersèrent la plupart des apôtres de Ménilmontant. Ils étaient accompagnés d'un grand nombre de fidèles, que le Père avait autorisés à revêtir le costume apostolique et à partager leur glorieuse tâche. Ils partirent par petits groupes, associés, vivant en commun des fruits du travail de chacun d'eux, faifaisant ressortir, de cette pratique de la vie de solidarité, l'exemple de ce qui sera dans l'avenir la règle glorieuse de tous les hommes entre eux.

Ils allaient ainsi, de ville en ville, s'embaucher pour des travaux quelconques, travailler, enseigner, prêcher, faire honorer partout leur caractère religieux, et respecter le signe apostolique dont ils étaient revêtus : telle était leur tâche, telle était leur mission; leur parole pacifique allait pro-

clamant en tout lieu la foi nouvelle, la foi en Dieu, *Père* et *Mère* de tous et de toutes.

Ceux qui ne pouvaient pas prendre part à cet œuvre, soit par des exigences de famille, soit par des positions sociales difficiles à quitter, formèrent un groupe assez considérable d'hommes et de femmes, reliés entre eux par les principes de la doctrine. Cette agglomération de fidèles prit, comme je l'ai dit déjà, le nom de *famille de Paris;* elle a survécu à la Société saint-simonienne, et elle est encore aujourd'hui représentée par quelques-uns des anciens membres du collége.

On avait arrêté que le béret, qui était la coiffure de l'apôtre, serait porté par tous les fidèles; un peu plus tard, on créa un autre signe distinctif de ralliement : c'était un collier symbolique, composé d'anneaux en métal de formes diverses : triangulaires, ronds, ovales, carrés; ils représentaient les diverses phases de la doctrine, dues à l'initiative des hommes dont ces phases indiquaient les actes. Une semi-sphère unissait les deux bouts de la chaîne de ce collier : elle signifiait que, dans le monde religieux actuel, l'homme seul était représenté; l'autre moitié de cette sphère, manquant, figurait

l'absence de la mère. C'était le symbole de l'incomplète formule du dogme chrétien, qui ne comprend Dieu que sous la forme *mâle*.

Ce collier fut distribué à tous les membres de la famille de Paris, et, malgré le grand nombre des fidèles qui pouvaient s'en parer, ce signe religieux fut aussi respecté du public que dignement porté par tous.

Parmi les hommes qui composaient cette famille de Paris, Gallé était bien le plus déterminé propagateur de l'œuvre ; il consacrait le moindre loisir que lui laissait son travail, à provoquer des manifestations de notre foi ; toutes les circonstances que le hasard amenait, toutes les formes les plus propres à attirer la curiosité publique, étaient utilisées par lui au profit de la propagande, comme nos lecteurs le verront bientôt.

Ainsi que nous l'avons dit, les missions se succédaient avec rapidité. Hoart et Bruneau, deux officiers du génie, qui n'avaient pas hésité à donner leur démission pour concourir à l'œuvre apostolique, étaient déjà partis pour Lyon, afin d'y établir un centre de direction ; des groupes de missionnaires les rejoignirent successivement et parcoururent les

départements du midi de la France. Chacun de ces départs de Paris était un motif de manifestation et, par conséquent, de propagande. Toute la famille était convoquée ; chacun amenait avec soi ses amis ; tout était en mouvement par les soins de Gallé, qui stimulait, dirigeait et entretenait de tous ses efforts cette ferveur incessante.

Je me souviens d'une de ces conduites de missionnaires, dont un jeune ouvrier poëte, Jules Mercier, faisait partie. Ils étaient cinq ou six désignés pour ce départ ; c'était, selon Gallé, une fameuse occasion de *faire du culte*, ainsi qu'il nous le disait. Il se mit à l'œuvre quinze jours au moins à l'avance, calculant, combinant les moyens les plus puissants de frapper la curiosité publique, et, après réflexion, il dressa son programme.

Il avait d'abord ses six missionnaires en costume apostolique, dont il était lui-même revêtu, ensuite les membres de la famille, dont la plupart portaient le béret, et six chars à bancs contenant les dames et formant la tête du cortége ; puis venaient les six partants, suivis des membres de la famille, tous marchant au pas militaire. La place du Parvis-Notre-Dame était le lieu de la réunion générale ;

pourquoi cet endroit plutôt que tout autre? Ceci était ignoré de beaucoup de nous; c'était le résultat d'une idée de notre ordonnateur, idée qu'il m'a expliquée plus tard et qu'il est bon de consigner ici.

Cette *idée*, *symbole* de notre dogme, était tout à la fois religieuse et positive; notre ami l'avait conçue ainsi sous le rapport religieux d'abord. « Nos « missionnaires, se disait-il, quittent Paris du point « le plus important, du point où fut élevé le plus « beau monument du passé; eh bien, ils vont aller « par le monde répandre la semence d'un autre « monument bien autrement considérable, et sur- « tout plus fécond pour le bonheur de tous, puisqu'il « a pour but l'amélioration morale, physique et « intellectuelle de la classe la plus pauvre et la plus « nombreuse. »

En ce sens, il ne faisait que devancer la pensée d'un de nos plus grands docteurs, qui a écrit depuis ces réflexions judicieuses :

« Le temple des saint-simoniens portera pour empreinte : *Dieu est tout ce qui est* ; il contiendra à la fois le *Palais de l'Industrie*, l'*Opéra* et nos plus belles *cathédrales*. »

Un de nos poëtes, l'ami Lagache, l'auteur du

chant *le Temple de Dieu*, disait aussi, dans cette belle poésie, écrite précédemment :

>Des temps passés il redira la gloire !
>Et, symbole de l'avenir,
>Du monde il saura réunir
>L'antique et la nouvelle histoire.

Maintenant, voici l'autre côté de l'idée de notre ami, c'est-à-dire le côté positif :

Monsieur et madame Fournel demeuraient rue des Chanoinesses, tout proche de cette place du Parvis-Notre-Dame ; ils étaient prévenus du départ de nos missionnaires ; ils devaient les recevoir à une heure indiquée, les féliciter de leur courageuse entreprise, leur donner la main d'adieu, et remplir la bourse du voyage, que Gallé leur avait envoyée la veille, mais à moitié garnie. Voici donc les motifs du choix de cette place du Parvis-Notre-Dame pour lieu de rendez-vous général.

Partant de ce point, on devait se diriger vers les quais de la rive droite de la Seine, les suivre jusqu'à la rue de Charenton, et de celle-ci jusqu'au village, où l'on ferait halte chez un traiteur de l'endroit dont l'établissement était situé à l'entrée du pont ; puis, immédiatement après la collation, pré-

parée d'avance, les missionnaires seraient reconduits jusqu'au bout de ce pont, où l'accolade d'adieu leur serait donnée et la cérémonie terminée.

Au jour et à l'heure indiqués, tout le monde se trouvant réuni, on se met en marche, les six chars à bancs de file; cette procession d'hommes, mi-partis costumés et coiffés de façon étrange, attire la foule; nous sommes entourés de tous les côtés. Nous traversons ainsi le pont Notre-Dame; arrivés au débouché du quai Peltier, sur la place de l'Hôtel-de-Ville, les agents de police nous barrent le passage et s'apprêtent à verbaliser; mais Gallé se présente, expose le sujet de notre rassemblement, et demande à faire des réclamations au Préfet lui-même, puisqu'on est si près de son hôtel; les agents se consultent et décident qu'on le laissera se présenter, accompagné de ceux dont nous faisions la conduite, afin qu'ils aient à rendre témoignage du but de notre promenade dans Paris; et voilà notre brave directeur, suivi des partants, qui se rend hardiment chez le Préfet. C'était, je crois, M. Odilon-Barrot; il les reçoit cordialement, et, après les avoir entendus, il arrête que notre marche se continuera jusqu'à la barrière de Charenton, mais que les

agents nous accompagneront ; quant à nos missionnaires, dont le costume pourrait devenir un sujet de trouble, il exige que des voitures fermées les transportent jusqu'au lieu que nous désignerons, et surtout hors de Paris. Après ces explications, on fait avancer deux fiacres ; Gallé et ses compagnons s'y installent, et nous, pédestrement, nous continuons notre route sans autres incidents.

Nos chars à bancs étaient partis en avant ; ils devaient nous attendre à la sortie de Paris ; nous les eûmes bientôt rejoints. Les sergents de ville nous avaient quittés ; nous étions tous réunis ; il semblait que, après tout ce temps perdu en pourparlers avec les autorités, nous allions nous empresser d'arriver à Charenton ; mais Gallé avait ajouté à son programme qu'une halte aurait lieu à Saint-Mandé, à la place même où le Père Enfantin, élève de l'Ecole polytechnique, avait servi une pièce de canon pour la défense de Paris, en 1814. Arrivés à l'endroit où ce fait eut lieu, nous fîmes un grand cercle, et nous nous préparions à entonner nos chants habituels, quand tout à coup arrive un garde champêtre, armé d'un gigantesque sabre de cavalerie, qui nous impose l'ordre de quitter la

place ou de le suivre chez le maire, ajoutant qu'il était défendu de stationner ainsi sur la voie publique ; notre chef de file, Julien Gallé, s'approche gravement de ce nouveau représentant de nos entraves policières, le prie majestueusement de nous laisser commencer et terminer notre cérémonie religieuse, et qu'après nous le suivrions partout où il voudra. Ce garde rural, peu hostile, y consent, et, conservant un sérieux magistral, il va prendre place dans nos rangs ; appuyé sur son grand sabre, il nous écoute avec recueillement, puis, à l'issue de notre mélodie, Gallé, qui avait une petite allocution de préparée pour la circonstance, va chercher le garde, le fait quitter nos rangs, le place au milieu du cercle que nous formions autour de lui, et lui dit :

« Nous comprenons vos suspicions ; vous ne nous connaissez pas ; nous respectons aussi les devoirs que vous avez à remplir ; à votre tour, respectez les nôtres, et rendez-nous la pareille, en nous laissant jusqu'à la fin accomplir la cérémonie dont vous êtes témoin ; laissez-nous achever, et écoutez. »

Et le vénérable représentant de l'autorité municipale, toujours appuyé sur son grand sabre, écouta

jusqu'au bout, et sans sourciller, les discours préparés pour la glorification du Père Enfantin, puis, immédiatement, nous le suivîmes à la maison commune.

Arrivés là, quelques-uns de nous entrèrent avec Gallé, et, parmi eux, le maire reconnaissant un de ses camarades de collége, le nommé Surbled, instituteur, s'empressa de nous donner la clef des champs, après toutefois avoir échangé quelques bonnes paroles avec nous. Ainsi fut terminé notre deuxième conflit avec l'autorité, et nous reprîmes enfin directement notre marche vers Charenton, où nous attendaient encore bien d'autres mécomptes, et des plus désagréables.

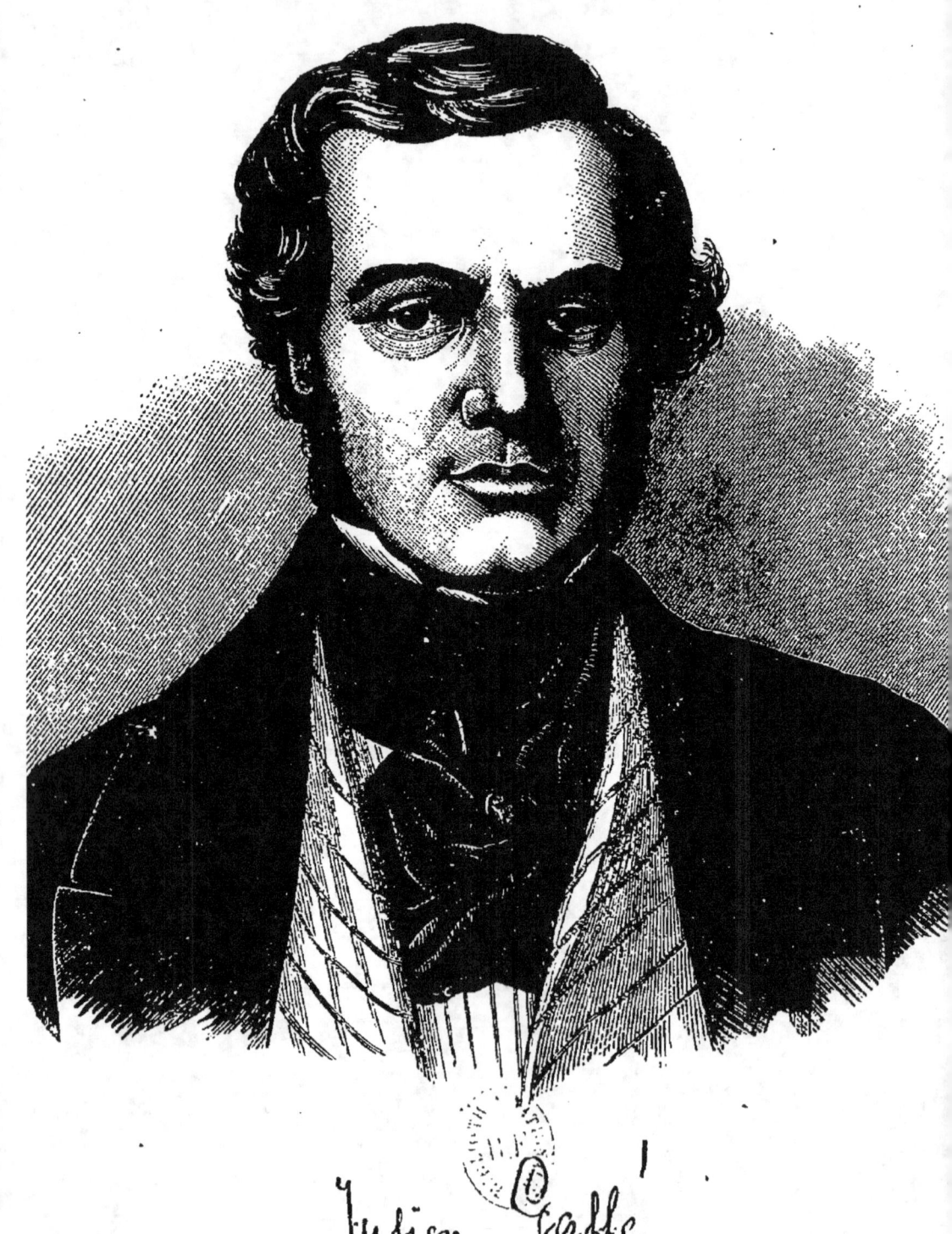

CHAPITRE TROISIÈME

Echauffourée de Charenton. — Promenades chantantes dans Paris. — Conduite d'Emile Barrault. — Les pêcheurs d'hommes. — Types de natures contraires. — De M. Michel Chevalier et du Père Enfantin.

Gallé, fidèle observateur de son programme, fit descendre, aux approches de Charenton, toutes les dames de leurs chars à bancs, et les pria de prendre place dans nos rangs ; puis, donnant le signal des chants, il me fit entonner celui composé pour la circonstance.

J'avais adapté à ce chant un air et un refrain, lesquels malheureusement avaient une ressemblance fatale avec ceux d'un vieux chant révolutionnaire connu de tout le monde et qui a pour refrain : *Ça ira, ça ira les aristocrates à la lanterne!* Le nôtre était sur le même rhythme, hélas! mais il avait des paroles bien différentes; les voici : « Ça viendra, ça

viendra ! espérance, persévérance ! ça viendra, ça viendra, ça viendra ! tout le monde un jour nous aimera [1]. »

On prit donc notre chant en mauvaise part ; la foule qui nous entourait s'exaspéra ; mille épithètes injurieuses nous étaient adressées : nous n'y comprenions rien ; nous avancions toujours en continuant nos chants, et cette foule malveillante grossissait à chaque pas. Ce ne fut qu'avec les plus grands efforts que nous parvînmes au lieu désigné pour la réunion générale. Tout était préparé pour nous recevoir : le repas était servi, mais impossible de se mettre à table ; des pierres lancées du dehors brisaient les vitres et venaient tomber sur nous.

Le commandant de la garde nationale de Charenton, informé de notre triste position, s'empresse de faire battre le rappel ; quelques gardes accourent, nous prêtent main-forte, ce qui nous donne un peu de répit. Mais le jour baissait ; la foule, toujours compacte et menaçante, ne quittait pas la place ; la maison était entourée de gens difficiles à dompter : c'étaient pour la plupart des ouvriers carriers à

[1]. Voir *les Chants des travailleurs*, publiés en 1869.

moitié ivres et que les quelques gardes nationaux venus pour nous protéger avaient mille peines à contenir. Il fallait pourtant sortir de cette maison.

Le maître de l'établissement nous conseillait d'opérer notre retraite séparément, par une issue donnant sur la route de Saint-Maurice; mais cela dérangeait l'ordre du programme, et Gallé, notre chef de culte, s'y opposa formellement. Il était dit qu'on sortirait par la porte donnant entrée sur le pont, qu'on le traverserait jusqu'à l'endroit désigné pour la séparation; il fallait que toutes ces conditions fussent remplies. Gallé fit donc descendre tout son monde dans une vaste cour qui précédait la sortie vers le pont en question; à un signal donné, s'ouvrirent les deux battants de la large porte cochère donnant entrée dans cette cour, et nous voilà lancés dans un tourbillon d'hommes et de femmes, qui nous accablent d'injures et de coups. Un de mes parents qui voulait préserver sa jeune fille de cette fureur imbécile s'arrête un instant pour prendre l'enfant dans ses bras; un vigoureux coup de pied qu'il reçoit dans les reins le force à se retourner et à se défendre; mille cris s'élèvent alors.

A l'eau, à l'eau! vocifère-t-on de tous côtés. Effarés, nous prenons notre course : c'était une débandade générale!.., la panique nous avait pris. Toujours poursuivis par ces mêmes cris : *A l'eau!* le pont nous semblait interminable. Enfin, protégés par la garde nationale, nous pûmes en atteindre la fin et gagner l'endroit désigné pour les adieux.

Nous avions eu la précaution de faire partir d'avance nos chars à bancs, et leurs cochers attendaient avec impatience notre arrivée; dès que nous les eûmes rejoints, ils firent blottir nos dames dans leurs véhicules et partirent au grand galop; nous étions sauvés. Gallé, ayant rempli de point en point les conditions de son programme, semblait n'avoir plus d'autre préoccupation que celle de se recueillir et de se retirer tranquillement; il avait endossé un petit paletot blanc qui cachait sa tunique d'apôtre, et il s'apprêtait à effectuer une retraite paisible et solitaire, lorsqu'un de nos compagnons, Auguste Bernard, dont la fibre de dignité avait été fortement émoustillée par l'espèce d'affront public que nous avait attiré notre fuite précipitée, échauffé par la colère, réclame violemment un temps d'arrêt; puis, d'une voix forte, il nous crie à tous : « Eh

quoi! allons-nous donc fuir comme des lâches? »
puis, se reprenant, il dit :

« Nos femmes et nos enfants sont en sûreté;
« qu'avons-nous maintenant à redouter? Retournons
« sans crainte vers cette multitude ignorante, qui
« nous injurie et nous assaille impunément sans
« sujet, sans aucune agression de notre part; il faut
« avoir raison de cette sauvagerie; *qui m'aime me*
« *suive.* »

A ces paroles énergiquement prononcées, on revient sur ses pas en toute hâte; notre groupe se reforme, et nous marchons tous vers ce pont maudit, dont la traversée nous avait causé tant d'effroi. Le commandant de la garde nationale, qui s'était aperçu de notre mouvement de retour, accourt au-devant de nous et, avec animation, nous représente que les hommes qui nous poursuivent sont incapables d'entendre le langage de la raison, qu'il serait plus sage et même plus honorable pour nous de dédaigner d'entrer en pourparlers avec eux. Nous cédons prudemment à ses conseils; mais, chose remarquable et qui est bien la démonstration de la puissance magnétique qu'exerce, en toute occasion, l'initiative courageuse d'un seul, à l'appel

énergique de Bernard, nous étions tous accourus, et, au fur et à mesure que nous avancions, on voyait cette foule, si agressive d'abord, reculer d'autant que nous approchions d'elle. La nuit devenait complète ; nous accélérâmes notre retour à Paris, sans autre incident.

Cette échauffourée de Charenton fut la seule avanie un peu grave que la famille eut à souffrir pendant tout le temps de ses manifestations publiques. Soit par le port du costume, dont quelques-uns étaient revêtus, soit par les signes distinctifs du béret et du collier symbolique dont j'ai parlé, tout nous indiquait à la curiosité générale, ce dont nous étions très-avides, et Gallé, particulièrement, était toujours à la piste des occasions et ne manquait point de saisir un fait quelconque pouvant y donner lieu. Outre les départs et les retours des missionnaires, il avait les anniversaires de certains actes commémoratifs de la doctrine, puis les réunions du dimanche, où, après avoir collationné en famille, nous descendions de Ménilmontant en grande procession et entrions dans Paris en chantant les airs de Félicien David ou les couplets que plusieurs d'entre nous avaient composés. Tout le

monde se rangeait sur notre passage, nous applaudissait et souvent nous accompagnait au loin.

Combien de fois avons-nous vu les sergents de ville accourir au bruit de nos chants, ou à celui de la foule qui nous suivait, jeter un coup d'œil et s'en retourner tranquillement avec insouciance loin de ces pérégrinations lyriques. La troupe de ligne elle-même nous donna un jour ce singulier spectacle. C'était au temps de la captivité du Père; le 8 février, jour de sa naissance, Gallé eut l'idée de faire pénétrer les échos de nos chants jusqu'en la triste retraite du prisonnier, comme témoignage de notre filial souvenir.

Après les convocations nécessaires, nous voilà tous rassemblés, marchant en ordre et traversant sans encombre les rues les plus populeuses de Paris. Arrivés à la prison de Sainte-Pélagie, nous entonnons en chœur le *Salut du Père*, chant magnifique de Félicien David, en prenant notre direction vers l'endroit que nous présumions habité par notre cher captif. Mais, à peine étions-nous à moitié chemin, que le factionnaire d'un poste militaire établi peu loin de là se prend à crier : *Halte là! qui vive?* Pris à l'improviste, ne comprenant rien de ce qu'il

disait, nous continuions toujours notre marche et nos chants. Arrivés près de lui, il croise la baïonnette et appelle aux armes; toute la garde sort du poste, l'officier en tête, et se range en bataille devant nous; alors, Gallé se détache de nos rangs, s'avance vers l'officier, lui explique le sujet de notre promenade chantante, et, instantanément, officiers et soldats rentrent au logis sans autre préambule et nous laissent tranquillement continuer nos chants et notre route.

Cela me remet en mémoire une conduite de partants, mais antérieure à l'incident que je viens de raconter, conduite qui n'avait rien du caractère heureux et triomphant de nos promenades habituelles. C'était celle que nous faisions le 15 décembre 1832, à la même date que celle du rejet du pourvoi en cassation contre le jugement qui avait frappé le Père et Michel Chevalier.

Emile Barrault et plusieurs de ses compagnons, parmi lesquels nous citerons Félicien David, se mettaient en route pour Marseille; ce jour-là, toute la famille était réunie dans la grande cour du Palais-de-Justice et attendait impatiemment la décision de la Cour, qui n'eut lieu qu'à la tombée de la nuit.

Cet arrêt de confirmation du premier jugement n'était pas de nature à nous mettre en belle humeur; aussi partîmes-nous silencieux et moroses.

Il faisait un temps froid, pluvieux et maussade, en rapport avec l'état de nos cœurs; nous cheminâmes, sans souffler mot, jusqu'à la barrière Fontainebleau; c'était le lieu de la halte et de la communion fraternelle, qui fut de courte durée. Immédiatement après la collation, Barrault nous fit entendre quelques bonnes paroles, et nous nous donnâmes l'accolade d'adieu.

Cette journée fut des plus tristes pour nous et pour ceux que nous quittions. C'est peu après ce départ que le Père et Michel Chévalier se constituèrent prisonniers. Tout préoccupé de ces graves incidents, et plein de foi dans la pureté de conscience de ces deux hommes que je vénérais, j'eus l'idée d'exposer dans quelques couplets [1] les sentiments que doit éprouver toute âme généreuse à l'aspect de l'apôtre martyr, quel que soit d'ailleurs la foi qu'il serve ou l'autel sur lequel il sacrifie, quand, abandonnant famille, amis, foyer, il va

1. Voir *les Chants des travailleurs*, publiés en 1869.

saintement dévouer sa vie au bonheur des autres, et je tentai de faire entendre la glorification de ces hommes de bien que l'on venait de frapper de réprobation.

J'allai donc dans une des goguettes que je savais les plus disposées en ma faveur, et je débutai par annoncer le titre de ma chanson : *l'Apôtre*. Hélas! je fus presque hué ; à peine me laissa-t-on terminer. J'étais pourtant aimé de tous, toujours bien accueilli, généralement écouté avec plaisir, tant que je ne m'occupais que des choses vulgaires de la chanson, les *pont-neuf* du genre. Si plus tard j'ai obtenu quelque succès en célébrant les idées saint-simoniennes, ce n'a été qu'en les présentant couvertes d'un triple voile d'allusions à la politique courante.

Quant à la propagande par des enseignements raisonnés, par l'exposition des principes de la doctrine rationnellement expliqués et rendus compréhensibles pour tous, je sentais ma faiblesse et j'échouais infailliblement.

Nous avions dans la famille de Paris un exemple rare de *pêcheur d'hommes*, ainsi que nous les appelions, qui possédait une grande puissance d'entraî-

nement : c'était un pauvre ouvrier tailleur, faible compagnon, appelé Delas, travaillant peu et mal, par conséquent ne gagnant presque rien et vivant de peu, sans aucun souci du lendemain ; aux observations qu'on lui faisait à ce sujet : *Baste !* répondait-il, *cela ne durera pas ; est-ce que je suis fait pour toujours coudre des petits points ?*

Eh bien ! ce gaillard-là, si peu instruit qu'il fût, sachant à peine signer son nom, eut assez de volonté, d'adresse, d'influence, pour convertir et rattacher à la doctrine une trentaine d'ouvriers de son métier ; tous hommes capables, et dont plusieurs portèrent dignement l'habit apostolique, firent partie des missions et coopérèrent à la propagande dans les départements.

Nous avions encore un modèle de puissance attractive ; mais celui-là, homme instruit et d'une intelligence supérieure, était le plus persuasif et le plus insinuant de tous les enseigneurs : je veux parler de Charles Lambert. Quand, plein de ses convictions, il laissait parler son cœur, inspirateur de sa pensée, la persuasion était sur ses lèvres, sa parole avait la force de l'aimant.

Il ne savait faire la guerre à ses contradicteurs

qu'en s'emparant de leurs principes, dont il se forgeait des armes puissantes de combat en même temps que de conciliation. Ses blessures, loin d'affaiblir ceux qui en étaient atteints, augmentaient leur foi en Dieu, en l'humanité, et faisaient ressortir la valeur du dogme saint-simonien.

Une multitude de jeunes gens instruits, savants même, étaient, par sa persuasion, conquis à la doctrine ; on l'avait surnommé *le Serpent*, pour indiquer à quel point il portait la prudence et l'esprit tentateur ; il était impossible de lui résister ; tous ceux qui l'approchaient devenaient ses disciples : on ne les désignait que sous le nom de *fils de Lambert*.

J'ai cité ces deux amis comme les plus forts propagateurs, parce que, sous le rapport des conversions faites, ils ont été les plus heureux. La science de Lambert rend compte de cette puissance, mais Delas en était tout à fait dépourvu. Etait-ce la fermeté dans leur foi qui les rendait supérieurs ? Je l'avais vraiment alors, cette foi, et cependant je n'ai jamais converti personne ; c'est que mon œuvre était ailleurs, comme celle de tant d'autres que j'ai jugés longtemps incapables de rien faire

et qui cependant, à certain moment, ont produit des œuvres supérieures à celles de leurs prédécesseurs. En voici un exemple :

Dans une petite pièce attenante à notre atelier, j'avais dressé un établi et monté un étau ; là, je travaillais seul et m'appartenais davantage qu'au milieu des conversations et des chants des ouvriers ; je pouvais m'y entretenir librement avec les quelques amis qui venaient me rendre visite, et causer avec eux sans interrompre ma besogne. Parmi eux se distinguaient deux types d'une excentricité rare et entièrement opposés l'un à l'autre :

Je veux parler de deux jeunes gens à peu près du même âge, le premier appelé Gauny, et l'autre Bareste, celui-ci très-présomptueux, ne doutant de rien, léger, bavard, se croyant d'une grande capacité, le disant à tous, affichant une personnalité excessive, s'en faisant gloire, et affirmant que cette confiance qu'il avait en lui-même était l'indice du haut avenir qui lui était destiné (et cela, disait-il, par suite et en vertu de ma foi saint-simonienne). J'avais d'ailleurs la preuve de sa conviction profonde pour les véritables principes de la doctrine. Je lui rends cette justice : il fut le premier des

membres de la famille qui osât revêtir l'habit apostolique. Il avait des parents aisés, qui lui avaient fait donner une bonne instruction et qui fondaient aussi eux-mêmes de grandes espérances sur l'avenir de leur héritier. Cependant son père, qui était maître serrurier, lui faisait assez souvent mettre la main au marteau et à l'enclume.

Quant à Gauny, il était et il est encore, après plus de trente ans, ouvrier parqueteur, mais ouvrier instruit, intelligent et poëte à ses heures.

Tous les deux appartenaient à la famille de Paris, ne se connaissaient pas et ne s'étaient jamais parlé. Gauny était arrivé le premier à la maison; nous causions de la défection de Michel Chevalier, qui venait de se séparer du Père Enfantin; Bareste entra à ce moment, et Gauny, selon sa modeste habitude, alla s'asseoir dans un coin de la chambre et ne souffla plus mot. Mais Bareste, comme toujours, se mit à débiter la longue kyrielle des glorifications de sa personne, approuva l'acte de Michel, et, se donnant pour exemple, il étala les nombreux avantages que la Société recueillerait des facultés que la nature lui avait départies; enfin, poussé à bout par l'extravagante confiance qu'il

avait en son mérite personnel, il n'hésita pas à déclarer qu'il marcherait sur le corps de ceux qui lui feraient obstacle, certain que ce serait dans l'intérêt général, et il ajouta que cela était très-orthodoxe et conforme aux principes de Saint-Simon. Gauny n'ouvrait pas la bouche ; mais, à peine Bareste nous eut-il quittés : « Ah ! dit-il, quel est donc ce monstre ? Il est plus à craindre qu'un chien enragé. » Certes, le jugeant d'après son langage, on pouvait croire Bareste capable de tout sacrifier à son ambition et d'être beaucoup plus nuisible qu'utile à la Société ; eh bien, Gauny, que j'aime de tout mon cœur et qui me semble infiniment supérieur à Bareste, n'a pourtant jamais eu la valeur sociale de ce dernier. Pendant toute la durée du gouvernement républicain de 1848, fondateur et directeur du journal *la République*, Bareste sut associer à cette œuvre des écrivains éminents, tels que Guéroult, Jules Lechevalier, Laurent (de l'Ardèche) et autres polémistes distingués ; enfin, il défendit avec intelligence et dévouement les principes d'une démocratie sociale sage et raisonnable.

La révolution de 1848 n'a pas fait changer

Gauny, nature poétique, rêveuse et idéale, démocrate socialiste dévoué, mais trop religieux pour une république humaine, surtout pour celle de nos jours.

La comparaison que je viens d'établir entre ces deux amis, qu'on me permette un moment de l'appliquer à deux hommes qui, chacun selon la spécialité de sa nature, ont rempli une mission plus ou moins humaine ou divine, si je puis m'exprimer ainsi. Je veux parler de M. Michel Chevalier et du Père Enfantin. M. Michel Chevalier était un écrivain habile, un économiste nourri des idées politiques et industrielles qu'il avait tirées du saint-simonisme. Il les divulgua dans le journal *le Globe* et prit une part glorieuse dans l'œuvre considérable de construction des chemins de fer de notre pays et de l'étranger.

Tous ces travaux, d'une utilité immense et d'un ordre supérieur, révélation d'un état social nouveau, attirèrent l'attention générale et surtout celle du gouvernement. En quittant le Père Enfantin, armé de ces trois principes de Saint-Simon : *centralisation des forces industrielles, liberté du travail et du commerce, paix générale entre tous les peuples,*

M. Michel Chevalier rentra dans la vie ordinaire et fut admis d'emblée à la rédaction des *Débats*, puis chargé par l'Etat de missions à l'étranger, plus tard appelé à la chaire d'économie politique au Collége de France, et enfin nommé sénateur.

M. Michel Chevalier aida puissamment, on le sait, à l'extension des forces matérielles et positives de la France ; l'industrie, le commerce et les travaux publics trouvèrent en lui un soutien zélé et infatigable ; mais cependant, sauf le droit au travail et la liberté des échanges, aucun fait saillant n'a été ajouté par lui à ce qu'avait écrit Saint-Simon.

Le Père Enfantin, lui, représentait la partie religieuse de la doctrine ; il ne reconnaissait de politique que celle qui embrassait l'universalité de la vie avec le caractère de l'apostolat qu'il avait fondé. Sorti de sa prison, il appela à lui tous les hommes restés fidèles à sa foi et leur annonça l'œuvre immense qu'il préparait. C'est en Egypte, c'est sur le vieux sol africain, théâtre de tant de grandeurs monumentales et de misères populaires, qu'il va dresser sa tente. Son œuvre est sainte ; elle est pacifique et laborieuse ; elle se résume en ce peu de mots ;

Barrage du Nil et percement de l'isthme de Suez.

D'autres raconteront un jour les tristes péripéties de cette apostolique entreprise, les déceptions cruelles qui vinrent assaillir ces dévoués pionniers de la communion universelle des peuples, la perte douloureuse d'un grand nombre d'entre eux que l'horrible peste dévora, détruisant ainsi tout espoir de continuer ce grand travail humanitaire. Ils diront aussi la religieuse fermeté d'âme du Père Enfantin en présence de tant de décevantes calamités.

Revenu en France, il fut nommé membre de la Commission scientifique de l'Algérie. Une année de séjour dans ce pays lui inspira l'idée d'un intéressant travail : celui d'un nouveau système de colonisation, en rapport avec les principes d'économie et d'association de la doctrine. Ce projet de colonisation est présenté au gouvernement, et, pour en aider l'application, un journal appelé *l'Algérie* est fondé par le Père Enfantin. Mais, hélas ! livre et journal sont dédaignés, et notre colonie est encore aujourd'hui livrée à l'incohérence des vieilles formes administratives. Plus tard, il saisit les administrateurs de chemins de fer de ses idées de fusion, d'association, et bientôt la puissance d'action des

Compagnies se décuple, et les plus grands travaux s'accomplissent.

Quant à lui, sa position de fortune n'a pas changé : point de titres ni de fonctions officielles. La révolution de 1848 le trouva libre, indépendant et sans attaches politiques gouvernementales. Le grand événement de cette époque n'altère ni ses convictions ni son calme religieux ; il ne se mêle aux mouvements divers qui se produisent dans les esprits que pour pacifier et unir.

Il visite les hommes alors au pouvoir ; il essaye des conseils, des avis ; mais son influence est nulle : ses plans embrassent un horizon trop étendu ; l'attente dans le désordre est préférée ! A quelque temps de là, Charles Duveyrier fonde un journal ; le Père Enfantin en devient le rédacteur le plus important. Des questions de haute portée politique et sociale y sont traitées par lui avec toute la puissance de son esprit logique et consciencieux ; mais la foule, aussi indifférente à ses intérêts que l'avait été le gouvernement à ceux de son administration, dédaigne ses sages avis, et le journal cesse de paraître. La *Revue politique* y succède ; il épuise encore sa science dans cette nouvelle publication, qui subit le

même sort que sa devancière. Ainsi, journaux, livres, conseils, tout est nul et disparaît. Le Père, retiré de l'arène politique, se renferme dans la vie de recueillement, rassemble les éléments les plus religieux de sa foi et fait paraître successivement : *la Science de l'homme*, constatation de la puissance de la matière dans tous les actes de la vie humaine ; *la Vie éternelle*, nouvelle révélation de la vie future ; ce qui, avec l'ouvrage intitulé *Correspondance politique et religieuse* et les autres travaux accomplis précédemment, tels que le livre sur la *Morale nouvelle*, complète toute la bible saint-simonienne.

D'autres publications vinrent encore un peu plus tard affirmer cette œuvre de philosophie religieuse : les lettres à Lamartine, au Père Félix, à M. Dupanloup, au Père Gratry, et enfin celle relative à la fondation du Crédit intellectuel, nouvelle révélation de bienfaits à répandre et nouvelle déception douloureuse pour son auteur.

Je laisse aux témoins de toutes ces choses le soin d'en tirer les conséquences que leur conscience leur dictera ; ma conviction, à moi, est que le Père Enfantin était sous l'influence directe et immédiate du sentiment puissant de l'infini, autrement dit de

Dieu, tandis que M. Michel Chevalier était sous celle des hommes, ou du moins des besoins matériels indispensables à leur bonheur commun, mais toujours dans le cercle étroit des intérêts personnels. Ce n'est pas que je croie que le Père ait été en dehors des conditions normales et des tendances ordinaires de l'humanité ; non ! il était homme ; il en a eu les défaillances et les faiblesses, les misères et les infirmités ; mais cette volonté mystérieuse, cette influence magnétique générale qui accompagne, aide ou annihile tout effort humain, a été vivante en lui, parce qu'il a été le résumé le plus élevé de la science, de l'amour et du travail, dans le monde de son temps.

CHAPITRE QUATRIÈME

Claire Demare et son Mémoire. — On m'acclame pasteur de la famille. — Jules Mercier et sa triste fin. — Des ouvriers musiciens. — Nos chants au théâtre. — Promenade du buste de Saint-Simon. — De la Dame bleue. — De Pol Justus. — Etrennes à George Sand.

Sorti de prison avant l'époque fixée par l'arrêt de condamnation, et se préparant à sa mission d'Égypte, le Père Enfantin annonça son départ et se retira à Ménilmontant. A ce moment, je fus chargé d'une commission qui me donnait l'espoir d'y être reçu, ainsi que la famille, et voici pourquoi :

Une pauvre femme, du nom de Claire Demare, ardente démocrate, esprit supérieur, mais trop exalté, fréquentait nos réunions et ne trouvait point en nous la fougue révolutionnaire qui la dominait ; les mille déceptions de sa vie privée, unies à celles de sa vie politique, lui inspirèrent le dégoût du monde et la résolution d'en sortir violemment :

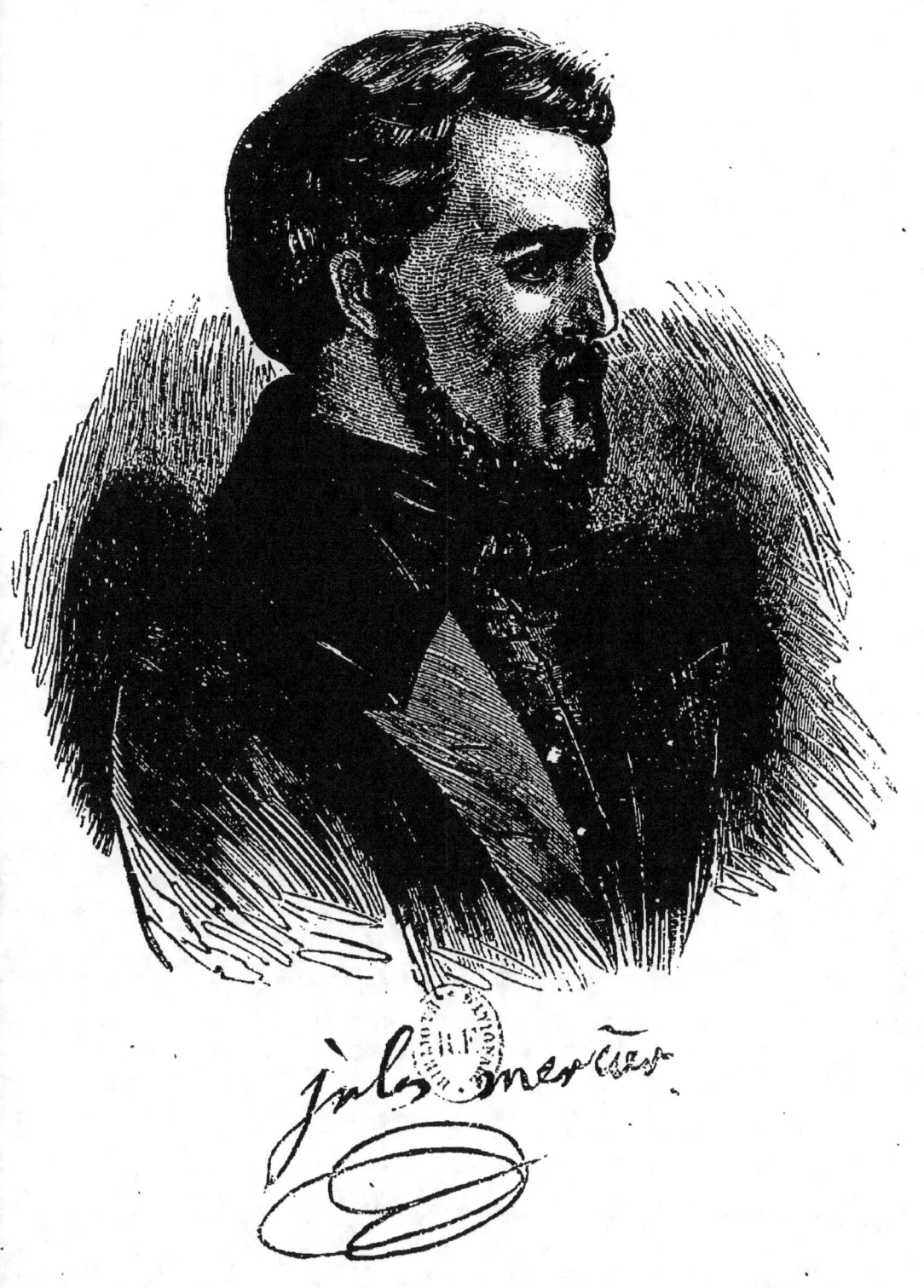

elle se suicida et laissa en mourant un manuscrit, que, d'après son désir, je devais lire à la famille assemblée et remettre entre les mains du Père. Une réunion spéciale eut lieu à ce sujet, et, après cette lecture, nous partîmes tous, comptant sur une réception générale à Ménilmontant ; mais je fus seul admis. Le Père me représenta qu'on pourrait considérer notre démarche comme une manifestation préparée d'avance, qu'il valait mieux s'abstenir ; il me donna l'accolade pour tous. Je le quittai ainsi, pour ne le revoir que trois ans plus tard.

Nous apprîmes qu'il partait seul, laissant à Paris les apôtres Holstein et Olivier, qui ne le rejoignirent que lors de son embarquement à Marseille, le 23 octobre 1833. Il était accompagné de Fournel, Lambert, Alexis Petit et Olivier. L'apôtre Duguet était parti le 19, pour préparer les logements à Alexandrie. Un mois plus tard, Mmes Cécile Fournel et Clorinde Roger allaient rejoindre la sainte croisade. Les autres apôtres étaient dispersés dans les départements, et la famille de Paris, privée de ses directeurs, dut chercher en elle-même les moyens de continuer son culte de propagande. Elle se composait d'un nombre assez considérable d'hommes et

de femmes, remplis de bienveillance mutuelle, et on doit penser que moi, chanteur et rimeur, je devais être bien vu de tout le monde. En effet, chacun m'entourait de témoignages d'affection, si bien qu'à mon tour j'avais pour tous un attachement véritable, attachement tel, que je ne pouvais me faire à l'idée d'une dispersion générale. La proposition en fut pourtant faite un jour par Demersant, un des plus rigides observateurs du principe autoritaire ; il se prit à déclarer à toute la famille assemblée dans la galerie de la maison du Père, à Ménilmontant, que les liens qui nous unissaient n'étaient pas assez puissants pour que l'on pût se passer de direction ; qu'aucun de nous n'était assez aimé pour oser prendre cette initiative, et qu'alors, n'ayant pas de pasteur, le troupeau devait se disperser. Je me récriai contre cette déclaration et provoquai Gallé à prouver le contraire en acceptant cette mission ; mais lui me poussa au milieu du cercle, en disant : *Voilà le pasteur.* Tous m'acclament à la fois, et je n'ai pas la force de résister, sachant bien pourtant qu'il en était plus digne que moi. J'acceptai ce titre, malgré la conviction que j'avais de mon impuissance à rallier, par le raisonnement,

qui que ce fût à la doctrine; mais il faut dire aussi que je m'appuyais entièrement sur l'aide puissante de mon brave compagnon Gallé. C'est lui, effectivement, qui a été constamment mon soutien; et si cette concentration d'efforts de la famille a été jusqu'ici un peu utile à notre foi et à ceux qui l'ont embrassée, c'est bien plus à lui qu'à moi qu'il faut en avoir de la reconnaissance.

Du vaisseau qui l'emportait loin de nous, le Père adressa une lettre aux hommes ayant fait partie du corps apostolique de Ménilmontant et qui, restés en France, étaient toujours fidèles à sa personne. Cette lettre annonçait l'œuvre qui commençait et indiquait aussi la tâche que chacun de nous aurait à remplir, comme préparation à la grande croisade industrielle.

Les uns étaient chargés de l'organisation des groupes de travailleurs manuels et de leurs directeurs, ingénieurs, architectes, etc.; les autres, du corps des artistes, musiciens, chanteurs, etc. D'après cette lettre, la propagande en France par le costume n'ayant plus d'intérêt, nous devions nous abstenir de le porter : Roger, Massol, Pol Justus et Bazin devaient seuls faire exception. Ce

dernier était chargé de la garde de la maison de Ménilmontant. En attendant l'époque de l'appel général, chacun devait reprendre sa position dans le monde, comme par le passé. Malheureusement, pour plusieurs, cette position antérieure était fort précaire; beaucoup d'ouvriers, dégoûtés de la vie de salariés, n'avaient embrassé les idées saint-simoniennes que dans l'espoir de dire au passé un éternel adieu; et, dans cet abandon imprévu, le courage leur fit défaut. Quelques-uns même eurent besoin d'aide, de soulagement, et cette famille de Paris, constituée presque par hasard et avec la seule pensée de conserver la tradition des actes apostoliques, eut encore la sainte mission de porter secours aux faibles, aux affligés, ce qu'elle fait encore aujourd'hui, en 1877. Ce ne fut pas la partie la moins importante de sa tâche, quoiqu'elle fût souvent infructueuse devant des défaillances désespérées, comme celle de Claire Demare, que j'ai citée plus haut, laquelle fut suivie de celle de Jules Mercier.

Combien de fois, hélas! ai-je combattu la haine excessive que ce dernier portait à la Société, qui, selon lui, méconnaissait ses mérites littéraires! Un

jour, je lui représentais la misère dans laquelle j'avais vu tomber des ouvriers qui, se sentant comme lui des dispositions pour la littérature, avaient eu la faiblesse de troquer leurs outils contre la plume ; je lui montrais les déboires qui en étaient résultés, lorsque lui, m'interrompant tout à coup et enfonçant la pointe d'un couteau dans la table sur laquelle nous venions de dîner : « Avec cet outil-là, me répondit-il, on est toujours maître de sa destinée. » J'étais atterré et ne sut que répondre. Le pauvre ami ne tarda pas à justifier ces tristes paroles ; ses déceptions littéraires, jointes aux chagrins d'un amour contrarié, le poussèrent au dégoût de la vie, et, le 27 juin 1834, il se jeta dans la Seine et s'y noya. Alors tous les journaux s'empressèrent de publier quelques-unes de ses poésies ; s'ils l'avaient fait de son vivant, peut-être lui auraient-ils sauvé la vie. Cette triste fin fut un grand deuil pour la famille.

Pendant l'absence du Père, divers incidents entretinrent notre action de propagande ; nous eûmes d'abord les retours successifs des missionnaires à Paris ; ces retours nous offraient des occasions de réunions, de fêtes pour les recevoir. La présence de

ces hommes, en habit d'apôtres, au milieu de nous dans nos processions habituelles, attiraient toujours la foule des curieux. Quelques-uns se sentaient touchés, nous suivaient, se mêlaient à nos rangs et grossissaient notre groupe. Ces jours-là, Gallé me relançait vigoureusement ; il lui fallait ma coopération entière pour l'organisation des banquets ou l'envoi des lettres de convocation ; et, tâche plus importante, il fallait, inspiré ou non, tout quitter pour la composition des couplets de circonstance. Je regimbais souvent contre ses obsessions, mais je finissais toujours par faire ce qu'il voulait. C'est ainsi que parurent, successivement, les trois chansons intitulées : *le Grognard, Nous voilà,* et *Travailleur, chante* [1], pour les retours de Delas, Roger et Duguet. L'un d'eux, Roger, revenait d'Egypte, avec la mission d'organiser, dans Paris, le corps des musiciens qui devaient accompagner l'expédition projetée des travailleurs pour le barrage du Nil. Il se mit à l'œuvre et imagina de recruter ses exécutants parmi les ouvriers de la famille. La plupart, pour ne pas dire tous, étaient hors d'état de déchiffrer

1. Voir *les Chants des travailleurs.*

une note et encore moins d'emboucher un instrument de musique ; qu'importe ! au bout de quelques mois, clarinette, flûte, trompette, cornet à pistons, trombone, etc., puis chœur d'hommes et de femmes, tout fut organisé. Voix de soprano, ténor, baryton, basse-taille, toutes fonctionnaient d'ensemble, et une importante composition de Rebb sur les paroles de Louis Maynard était exécutée à grand orchestre, salle Molière, passage du Saumon, aux acclamations de tous les assistants.

Il est à remarquer que nos manifestations chantantes nous ont toujours réussi ; non-seulement nous forcions le public à venir nous écouter, mais quelquefois nous allions le relancer jusque dans son lieu de prédilection : le théâtre ; nous l'aurions poursuivi dans son église même, si nous n'eussions craint la *ferveur religieuse* de la police.

Le théâtre offrait moins d'inconvénients. Nous décidâmes d'aller un soir au *Panorama dramatique*, petite salle située boulevard du Temple. Nous nous éparpillâmes aux différentes places, les uns au parterre, d'autres aux galeries ; à chaque entr'acte, l'un de nous, chef d'attaque, entonnait le chant, et à l'instant le chœur se formait et enlevait les

applaudissements de toute la salle. C'est encore Gallé qui avait eu l'idée de cette propagande d'un nouveau genre.

Une autre fois, il s'imagina de promener le buste de Saint-Simon dans les rues de Paris, avec toute la pompe d'un culte religieux. Sur un brancard couvert d'une tenture en tapisserie, nous avions élevé une espèce d'autel sur lequel était placé le buste, entouré de fleurs et de rubans; quatre de nous, en costume apostolique avec tous ses insignes, portaient le brancard, précédé et suivi de toute la famille, hommes et femmes, chantant en chœur les hymnes de Félicien David.

Nous traversions ou suivions ainsi les rues les plus fréquentées de Paris; la foule, ébahie, s'arrêtait; quelques personnes s'approchaient, nous questionnaient et finissaient par se joindre à notre manifestation.

A peu de temps de là, un incident étrange vint se produire en dehors de notre centre d'agitation religieuse : Bazin, le gardien de la maison de Ménilmontant, annonça à la famille qu'une femme, dont il ignorait le nom, avait une communication à faire aux saint-simoniens, et que cette femme se

présenterait dans la galerie de Ménilmontant, à une date que je ne saurais préciser maintenant ; je me rappelle seulement qu'il faisait très-froid. Cette femme prévenait, en outre, qu'elle ne convoquait personne individuellement, mais qu'elle serait heureuse qu'aucun de nous ne manquât à son appel. Cette communication qu'elle voulait faire devait avoir lieu à sept heures du matin. Nous nous rendîmes donc à cet appel, mais sans grand enthousiasme : une heure si matinale, et le froid que l'on ressentait dans cette grande galerie, n'étaient pas de nature à provoquer de chaudes émotions.

Après une heure d'attente, qui nous indisposa encore davantage, nous vîmes entrer une jeune fille, pâle, tremblante et s'efforçant de surmonter une émotion suprême. Elle était plutôt belle que simplement jolie : de longs cheveux blonds encadraient son visage ; ses yeux, d'un bleu tendre et pleins de douceur, inspiraient confiance dans la sincérité de l'acte qu'elle accomplissait ; sa taille, sans être remarquable, paraissait indiquer une forte santé. Elle était vêtue d'une large robe ou dalmatique bleue, drapée à la grecque et rattachée en

gros plis sur sa poitrine par un médaillon ou camée antique ; un long voile bleu était rejeté en arrière de sa tête, qu'elle avait ornée d'une couronne de roses blanches.

Elle alla se placer au bout de la galerie et resta là longtemps, silencieuse et réfléchie ; sa figure se contractait ; ses lèvres pâles semblaient refuser de s'ouvrir à la parole ; enfin, tout dans cette femme annonçait l'accomplissement et l'émotion d'une tâche immense. Alors, faisant un effort, elle balbutia ces mots : « J'ai vingt-un ans, j'ai atteint « l'âge de ma majorité, et je me voue à l'apostolat « saint-simonien. Je veux rejoindre le Père En- « fantin en Egypte ; j'ai besoin pour faire ce voyage « d'un homme qui me dirige et me défende dans « ma mission, et je fais appel au plus aimant, au « plus intelligent, au plus fort d'entre vous. »

Tous, nous restâmes silencieux. Elle demanda un moment de recueillement. Nous nous retirâmes dans le jardin, tout stupéfaits encore de cette déclaration inattendue et fort mécontents de nous-mêmes, pour la froideur avec laquelle nous avions accueilli cet acte extraordinaire d'apostolat. Désirant racheter cette déchéance momentanée de notre foi en l'initia-

tive de la femme, nous eûmes l'idée de chanter en chœur une des plus belles poésies de Jules Mercier [1], dont chaque strophe se termine par ces paroles :

> Parmi nous, femme douce et chère,
> Viens pacifier l'univers ;
> A ses enfants viens donner une mère,
> Viens, nos bras et nos cœurs te sont toujours ouverts !

Nos chants venaient à peine de se terminer, qu'on vint nous prier de rentrer en séance. Quelle ne fut pas notre surprise ! Cette femme, tout à l'heure si agitée, si tremblante, maintenant calme et assurée, nous dit qu'elle ajournait à un mois la réponse que nous avions à faire à sa demande.

Pendant le temps qui nous séparait de l'époque qu'elle avait désignée pour une nouvelle réunion, le bruit se répandit que l'apparition de la femme libre allait avoir lieu, à Ménilmontant, dans la maison du Père Enfantin. Alors, beaucoup de personnes étrangères à notre communion se faufilèrent parmi nous, et, le jour arrivé, une foule considérable encombrait la galerie. Nous vîmes cette jeune femme se présenter bravement au milieu de tous, promenant son regard tranquille et chaste sur la

1. Voir *les Chants des travailleurs*, 1869.

masse d'hommes qui l'entouraient. Puis, s'asseyant sur un fauteuil placé au fond de la salle et qui dominait l'assemblée, elle se recueille et toute pensive semble être venue là bien plus pour obéir à l'appel que le Père avait fait à la femme que pour la gloire à venir de sa courageuse initiative.

Après un long silence, elle se lève de son siége et prononce cette seule parole : « J'attends ! » Tous, nous étions là comme elle, nous attendions. Massol, Rigaud, Roger, Duguet, ces quatre apôtres de Ménilmontant, étaient là aussi et gardaient le silence..... Qui donc de nous aurait osé prendre la parole avant ces hommes, désignés par leurs antécédents apostoliques? L'attente se prolongeait indéfiniment; enfin, un des membres de la famille de Paris, Demersant, dont j'ai déjà parlé, homme de cœur et d'intelligence, mais déjà d'un âge avancé, impatienté du mutisme général, se mit à dire : « Madame, puisque les plus forts qui sont ici
« hésitent ou semblent vouloir s'abstenir, je viens,
« moi, loyalement, répondre à votre appel. » Il s'approche vivement du fauteuil où siégeait cette jeune femme, et il étend son bras vers elle, en signe d'engagement. Elle se lève et lui répond :

« Vous êtes sans doute le cœur qui me comprend,
« mais votre bras serait impuissant à me défendre. »
Et, s'adressant à l'assemblée, elle expliqua combien
était au-dessus des forces de notre ami cette tâche,
qui exigeait toute la vigueur et la fougue passionnée
de la jeunesse. Après lui se présentèrent encore
quelques-uns de nos amis, plus jeunes, mais qui,
sous beaucoup de rapports, ne pouvaient remplir
la condition exigée.

Nous restâmes longtemps silencieux, chacun
cherchant des yeux qui oserait de nouveau tenter
l'expérience de sa présentation, lorsque, spontanément, un jeune homme fend la foule, se précipite
devant la jeune femme et lui dit d'un ton brusque
et animé : « Je me nomme Chancel ; je suis répu-
« blicain et n'appartiens en rien à la doctrine saint-
« simonienne ; mais je suis indigné que, après une
« démarche aussi grande que la vôtre, si peu
« d'hommes parmi cette foule soient touchés de
« votre acte de dévouement. Eh bien ! moi, étranger
« à vos croyances, je m'offre corps et âme pour
« l'œuvre que vous entreprenez ; dites un mot
« d'adhésion, et je suis prêt à vous suivre partout
« où votre volonté me dirigera. »

Que va-t-elle répondre? Toute la famille est dans l'anxiété. Cet homme est jeune, beau et plein d'énergie. Elle se trouble, se tourne vers les hommes de la famille et dit d'une voix ferme, mais calme: « Comment se fait-il que des personnes qui ne « partagent pas notre foi s'introduisent ainsi dans « nos réunions? Comment se fait-il que se trouvent « au milieu de nous des hommes qui ne sont pas « saint-simoniens? — C'est le meilleur moyen de le « devenir, répliqua le républicain. — Et moi je vous « refuse, répond-elle, jusqu'à ce que vous ayez le « droit de prendre place à nos côtés. »

Ainsi se termina cette deuxième séance, bientôt suivie d'une troisième, mettant fin à cette tentative d'une jeune fille qui, d'après l'avis de quelques-uns, avait la tête montée. Quoi qu'il en fût, nous nous y laissâmes prendre en grand nombre: nous crûmes fermement à la vérité de son libre arbitre, et le dernier incident de cet épisode prouva que nous avions raison.

Nous étions donc réunis pour la troisième fois dans la galerie de Ménilmontant, et notre jeune femme apôtre allait prendre la parole, lorsqu'une certaine rumeur se fit entendre au dehors. Au même

instant, une femme grande et belle s'élance au milieu de nous, en s'écriant : « Ma fille, ma fille, « rendez-moi ma fille ! » Et la fille, d'une voix brève et impérative, nous crie : « A genoux, voici ma « mère ! »

Je ne sais quel puissant ascendant cette jeune fille avait déjà pris sur nous, mais presque tous nous obéîmes instantanément à cette injonction. Quant à la pauvre mère, elle fut prise d'attaques nerveuses. On la transporta hors de la salle, et sa fille la suivit. L'émotion était au comble ; on se demandait ce qui allait advenir, quel sentiment dominerait dans le cœur de cet enfant. L'attente ne fut pas longue : la fille revient au milieu de nous et prononce ces seules paroles : « Je cède à ma mère ; je rentre dans « mon tombeau ; prenez mon voile, ajouta-t-elle en « le tendant à l'un de nous, suspendez-le pieuse- « ment en souvenir de mon acte. »

Ce voile qu'elle nous laissa, triste débris de la libre manifestation d'un cœur pur et plein de foi, ce gage d'un grand acte de dévouement religieux, nous l'avions suspendu au-dessus d'une des portes d'entrée de la galerie. Cette porte était celle par laquelle la *dame bleue* (c'est le nom que nous lui

avions donné) avait fait sa sortie, en nous disant adieu. Nous l'avions fermée, et nous étions convenus que personne n'en franchirait le seuil.

Mais le moindre incident vient souvent se mettre en travers des plus puissantes déterminations : Pol Justus, un des quarante apôtres de Ménilmontant, artiste d'un caractère fantasque et d'une ténacité indomptable dans ses volontés, était de retour à Paris ; la famille l'ignorait. Un dimanche, vers la fin de la journée, nous étions tous réunis dans la galerie, lorsque Justus, voulant nous surprendre, arrive inopinément, tourne brusquement le bouton de la serrure de cette porte, que nous avions condamnée et fermée à double tour ; nous lui crions de l'intérieur qu'il fasse un détour et entre par la porte du milieu de la galerie ; il insiste ; nous ne voulons pas céder ; il arrive enfin par la voie que nous lui avions indiquée, mais plein de colère. Vainement on lui explique le sujet de la décision qu'on avait prise ; il entre en fureur, arrache le voile et le jette au loin. Comme tout vestige de gloire passée, ce voile fut détruit en un instant. C'était le dernier témoignage d'un acte qui avait dû coûter à son auteur bien des réflexions et une longue attente de force et de courage.

Ce Pol Justus, qui foula aux pieds le voile de cette jeune femme et qui, sans la connaître, contre la volonté de tous, anéantit brutalement ce signe religieux de l'appel aux hommes capables de comprendre et de servir la liberté des femmes, lui seul, à ce moment, pouvait remplir les conditions exigées pour cette mission.

Il était jeune, audacieux, intelligent, artiste nomade, usant à l'excès de son indépendance, jetant son existence au vent du hasard.

Sans mission du Père Enfantin, il était allé à Lyon pour y enseigner et prêcher la morale nouvelle, et d'aucuns auraient été bien surpris en apprenant l'opposition qu'il fit à ce culte de souvenir d'un grand acte d'indépendance de femme et de soumission d'enfant. Il fut un de ceux qui firent le plus de propagande par le costume, la parole et les écrits. Sous le rapport des conversions, il ne faut pas oublier que ce fut lui qui rattacha à la doctrine notre grand musicien Félicien David, et qu'à l'époque où nous sommes, en 1835, ce fut encore lui qui provoqua l'intéressante manifestation de la famille en faveur de George Sand.

Depuis son retour parmi nous, et pendant les

longues veillées de décembre, il venait souvent à la maison faire la causerie. Un soir que je m'occupais à graduer, avec un compas à verge, les divisions de petits mètres en baleine, extrêmement minces et tout brillants de polissage, il me dit en admirant leur délicatesse : « Mais ce sont des mesures de « dames ! A mon avis, vous devriez en confection-« ner une tout spécialement et en faire présent à « George Sand avec quelques couplets de votre « façon ; je suis certain qu'elle serait charmée de « cette attention. » Puis, étendant sa pensée : « Si « chaque personne de la famille se joignait à vous, « ajouta-t-il, et que ces divers travaux fussent « réunis et offerts à cette grande artiste au nom de « Saint-Simon et comme tribut de ses disciples à la « femme la plus digne, ce serait, je crois, une œuvre « capitale. »

Nous convînmes d'en parler dans une de nos réunions. Nous trouvâmes chez tous la même volonté. Chacun se mit à l'œuvre, et, quatre ou cinq mois plus tard, on put rassembler les nombreux objets dont se composait notre offrande ; nous avions eu la pensée de la présenter le 1er janvier, ce qui lui avait fait donner le nom d'*étrennes à George Sand*.

On ne saurait s'imaginer l'originale diversité de choses dont se composaient ces étrennes ; objets de luxe et d'utilité se trouvaient là réunis et variés à l'infini : bijoux, broderies, corset, coiffures élégantes, portefeuille, agenda, fleurs artificielles, dessins à l'aquarelle, partitions de musique, etc. Et, ce qui surprenait davantage dans cette multitude d'objets à usage de femme, c'était d'y voir mêlés des accoutrements d'homme : un habit, un pantalon, un gilet et une paire de bottes. En voici l'explication :

Aux témoignages de notre admiration pour le talent de la grande artiste, nous voulions joindre celui du culte sacré de la maternité, et par l'intermédiaire d'Adolphe Guéroult, membre de la famille, qui déjà était reçu chez George Sand, nous fûmes instruits du lieu où son fils Maurice était en pension ; on alla lui prendre mesure de ces divers objets, et c'est ainsi que les étrennes de l'enfant vinrent se joindre à celles de la mère.

Notre chef de file, Julien Gallé, fut chargé de présenter notre offrande, et, le lendemain de sa réception, je recevais ces quelques lignes :

« Mon cher Vinçard, Mme George Sand a été
« très-touchée de notre œuvre ; son fils et sa fille

« étaient là, et le bonheur des enfants ajoutait en-
« core au bonheur de la mère.

« Chaque objet a été examiné attentivement, et
« celle qui a écrit tant et de si belles choses man-
« quait d'expressions pour nous remercier.

« Les objets précieux qui couvraient la table de
« son salon ont disparu pour faire place aux
« étrennes des travailleurs, lesquelles se trouvèrent
« exposées aux regards de ses amis.

« Vinçard, Justus a eu une bonne idée ; la famille
« l'a bien réalisée, et je crois avoir bien représenté
« la famille auprès de Mme Sand. »

Quelques jours plus tard, je reçus la lettre suivante :

CHAPITRE CINQUIÈME

Lettre de George Sand à la famille. — Lettre de Béranger. — Lettre du Père Enfantin. — Épisode de Bouzelin. — Visite à Sainte-Pélagie. — Visite à Béranger. — Plaisanterie du poëte sur la femme libre. — Il trouve ma chanson mauvaise.

« Ne pouvant vous remercier séparément, permettez, frères, que je vous remercie collectivement, en m'adressant à Vinçard.

« Vous avez eu pour moi de la sympathie et des bienveillances pleines de charme et de bonté. Je ne méritais pas votre attention, et je n'avais rien fait pour être honorée à ce point.

« Je ne suis point de ces âmes fortes et retrempées qui peuvent s'engager par un serment dans une voie nouvelle ; d'ailleurs, fidèle à de vieilles affections d'enfance, à de vieilles haines sociales, je ne puis séparer l'idée de République de celle de

régénération. Le salut du monde me semble reposer sur nous pour détruire, sur vous pour rebâtir.

« Tandis que les bras énergiques des républicains feront la ville, les prédications sacrées des saint-simoniens feront la cité. Je l'espère ainsi ; je crois que mes vieux frères d'armes devront frapper de grands coups et que vous, revêtus d'un sacerdoce d'innocence et de paix, vous ne pouvez tremper dans le sang des combats vos robes lévitiques. Vous êtes les prêtres ; nous sommes les soldats. A chacun son rôle, à chacun sa grandeur et ses faiblesses ; le prêtre s'épouvante parfois de l'impatience belliqueuse du soldat, et le soldat, à son tour, raille la longanimité sublime du prêtre.

« Soyons tranquilles pour l'avenir ; nous tomberons tous à genoux devant le même Dieu, et nous unirons nos mains dans un saint transport d'enthousiasme, le jour où la vérité luira pour tous ; la vérité est une. Ces temps sont loin ; nous avons, je le pense, des siècles de corruption à traverser, et, tandis qu'il arrivera souvent encore à votre phalange sacrée de chanter dans des solitudes sans écho, il nous arrivera peut-être bien à nous autres de traverser en vain la mer Rouge et de lutter

contre les éléments, le lendemain du jour où nous croirons les avoir soumis. C'est le destin de l'humanité d'expier son ignorance et sa faiblesse par des revers et par des épreuves. Votre mission est de la ranimer par des conseils et de lui verser le baume de l'union et de l'espérance.

« Accomplissez donc cette tâche sacrée, et sachez que vos frères, ce ne sont pas les hommes du passé, mais ceux de l'avenir. Vous avez eu un seul tort en ces jours-ci, un tort grave à mes yeux, et je vous le dirai dans la sincérité de mon cœur, parce que je vous aime trop pour vous cacher une seule des pensées que vous m'inspirez. Vous avez cherché à vous éloigner de nous ; ce tort, nous l'avons eu à votre exemple, et les deux familles, les enfants de la même mère, de la même idée, veux-je dire, se sont divisés sur le champ de bataille. Cette faute retardera la venue des temps annoncés ; elle est plus grave chez vous, qui êtes des envoyés de paix et d'amour, que chez nous, qui sommes des ministres de guerre, des glaives d'extermination. Quant à moi, solitaire jeté dans la foule, sorte de *rapsode*, conservateur dévot des enthousiasmes du vieux Platon, adorateur des hymnes du vieux

Christ, admirateur indécis et stupéfait du grand Spinoza, sorte d'être souffrant et sans importance qu'on appelle un poëte, incapable de formuler une conviction et de prouver autrement que par des récits et des plaintes le mal et le bien des choses humaines, je sens que je ne puis être ni soldat, ni prêtre, ni maître, ni disciple, ni prophète, ni apôtre ; je serai pour tous un frère débile, mais dévoué.

« Je ne sais rien, je ne puis rien enseigner ; je n'ai pas de force, je ne puis rien accomplir ; je puis chanter la guerre sainte et la sainte paix, car je crois à la nécessité de l'une et de l'autre.

« Je rêve, dans ma tête de poëte, des combats homériques que je contemple, le cœur palpitant, du haut d'une montagne, ou bien au milieu desquels je me précipite sous les pieds des chevaux, ivre d'enthousiasme et de sainte vengeance. Je rêve aussi, après la tempête, un jour nouveau, un lever de soleil magnifique, des autels parés de fleurs, des législateurs couronnés d'olivier, la dignité de l'homme réhabilitée, l'homme affranchi de la tyrannie de l'homme, la femme de celle de la femme, une tutelle d'amour exercée par le prêtre

sur l'homme, une tutelle d'amour exercée par l'homme sur la femme, un gouvernement qui s'appellerait *conseil* et non pas *domination*, *persuasion* et non pas *puissance*. En attendant, je chanterai au diapason de ma voix, et mes enseignements seront humbles, car je suis l'enfant de mon siècle; j'ai subi ses maux, j'ai partagé ses erreurs, j'ai bu à toutes ses sources de vie et de mort; et, si je suis plus fervent que la masse pour désirer son salut, je ne suis pas plus savant qu'elle pour lui enseigner le chemin. Laissez-moi gémir et prier sur cette Jérusalem qui a perdu ses dieux et qui n'a pas encore salué son Messie.

« Ma vocation est de haïr le mal, d'aimer le bien, de m'agenouiller devant le beau. Traitez-moi donc comme un ami véritable; ouvrez-moi vos cœurs, et ne faites point d'appel à mon cerveau : Minerve n'y est point et n'en saurait sortir. Mon âme est pleine de contemplation et de vœux, que le monde raille, les croyant irréalisables et funestes. Si je suis portée vers vous d'affection et de confiance, c'est que vous avez en vous le trésor de l'espérance et que vous me le communiquez, au lieu d'éteindre l'étincelle tremblante au fond de mon cœur.

« Adieu ! Je conserverai vos dons comme des reliques ; je parerai la table où j'écris des fleurs que les mains industrieuses de vos sœurs ont tissées pour moi. Je relirai souvent le beau cantique que Vinçard m'a adressé [1], et les douces prières de vos poëtes se mêleront dans ma mémoire à celles que j'adresse à Dieu chaque nuit. Mes enfants seront parés de vos ouvrages charmants, et les bijoux que vous avez destinés à mon usage leur passeront comme un héritage honorable et cher.

« Tout mon désir est de vous voir bientôt et de vous remercier par l'affectueuse étreinte des mains ; toute à vous de cœur.

« GEORGE SAND. »

Effectivement, quelques jours plus tard, dans une soirée chez le docteur Curie, où toute la famille était réunie, elle vint, accompagnée d'Alfred de Musset ; depuis, elle n'a pas cessé de donner des gages de son religieux souvenir, et, jusqu'à sa mort, elle aida de ses dons généreux la Société de secours mutuels des *Amis de la famille*, dont je parlerai par la suite.

1. Voir *les Chants des travailleurs*, année 1869.

Cette année 1836 fut féconde en incidents de toute sorte, à la suite des ovations successives faites, l'une à l'île Saint-Ouen pour le retour des apôtres Holstein et Duguet, l'autre à l'île Séguin pour celui d'Emile Barrault, qui nous y fit entendre sa grande prédication *des Morts*. Bientôt, je reçus une lettre du Père Enfantin, qui me donnait la mission de rendre visite au grand poëte Béranger et de lui présenter la première chanson que je ferais. Quelle tâche ! Moi, chétif rimeur, à l'imagination si fantasque qu'il m'est arrivé souvent d'avoir dans la tête le sujet, le refrain et le premier couplet d'une chanson dont j'étais ravi, et qui, achevée, me semblait n'avoir aucun mérite !

Je n'avais vu le grand chansonnier qu'une seule fois, chez notre ami Curie, à l'une de ses soirées. On m'avait fait chanter une de mes compositions, et, après l'audition de mes couplets, Béranger, avec sa bienveillance habituelle, était venu me serrer la main, d'autant mieux disposé à me donner cette marque de sympathie qu'on l'avait prévenu que j'étais un ouvrier, que je vivais du travail de mes bras. Peu de temps après cette première entrevue, Deberny, un de mes bons amis de doctrine, fit

imprimer un petit recueil de mes chansons, et j'en adressai un exemplaire au grand poëte, qui m'en remercia par la lettre suivante :

« J'ai reçu, mon cher confrère, avec un véritable plaisir, le petit cahier que vous avez eu la bonté de me faire parvenir ; je vous aurais remercié plus tôt de cet envoi, sans une absence que je viens de faire.

« La croyance à laquelle vous vous êtes dévoué vous a fourni des idées nouvelles en chansons, et, littérairement parlant, ce n'est pas un petit mérite, car la matière chantante a été terriblement épuisée. Que d'arts ont peut-être besoin de puiser à une source nouvelle ! J'applaudis aux jolis et graves couplets que, tour à tour, votre Muse a su formuler avec la pensée saint-simonienne ; vos coreligionnaires ont dû vous en témoigner de la reconnaissance. Je vous ferai un seul reproche : c'est d'avoir négligé d'indiquer le timbre des airs de vos chansons, car nous autres, coupletteurs, il ne nous convient pas d'afficher la prétention d'être lus ; tant mieux si l'on nous fait cet honneur, mais ne courons pas trop après. Vous me demandez de

placer en tête de votre recueil ma chanson *des Fous*. Je ne m'y oppose certes pas, mais à quoi peut-elle vous servir? Je n'y dis qu'un mot de votre Père suprême, et cette chanson est moins l'éloge de ceux dont j'y fais mention que la critique d'un monde qui, sans examen, rejette toute tentative d'innovation pour l'amélioration du sort de l'humanité. Je ne vois donc pas en quoi cette chanson peut se lier à l'esprit des vôtres. Faites, après tout, ce que vous jugerez convenable. Je ne connais à cela qu'une opposition possible : c'est celle de mon éditeur, propriétaire de mes petits volumes ; mais je ne pense pas qu'il vous tracasse pour si peu.

« Recevez, avec mes remerciements, l'assurance de ma considération dévouée.

« BÉRANGER.

« Passy, 24 septembre 1834. »

J'étais heureux et fier de ces témoignages approbatifs de mes couplets ; mais cela ne semblait aucunement m'autoriser à une visite peut-être importune, et cependant le Père le désirait. Voici sa lettre :

8.

« J'ai reçu, mon cher Vinçard, ta bonne lettre et celle de Béranger, ton maître. Je te renverrai celle-ci plus tard. Jallat m'a remis ta jolie mesure et le petit cahier de tes chansons. Merci !

« La soirée chez Curie m'a fait autant de plaisir qu'à Béranger, et, comme lui, je te serre la main bien fort. Mais ce n'est pas tout : je désire que tu portes la première chanson que tu feras à Passy, et puis mes compliments affectueux à l'ancien qui encouragea si cordialement tes premiers pas.

« Dis-lui que je le remercie de t'avoir engagé à ne point me traiter de fou en tête de ton recueil, parce que je suis très-sage maintenant. Cependant, comme tes chansons datent d'un peu loin, et qu'à leur époque je me suis trouvé très-bien nommé par le poëte et n'ai pas réclamé, je ne mets pas d'obstacle non plus à ce que tu m'appelles *le fou*, quoique tu ne m'aies pas demandé la permission de me traiter ainsi en public.

« Je pense, comme Béranger, que les airs gravés de tes chansons seraient une très-bonne chose.

« La main à Gallé, toujours solide, au poste comme toi. Je vous charge tous deux de me dire quel est celui de mes enfants de Paris qui vous la

serrera le plus fort quand vous les embrasserez pour moi. Prenez garde, mes braves ; mettez des cuirasses, car les gaillards ont de bons bras, et ils m'aiment bien ; garde à vous ! Vinçard, tu ne risques rien, mon gros : tu es doublé et redoublé ; mais, pauvre Gallé, je te plains !

« Adieu, enfants ! travaillons séparément, puisque nous ne pouvons pas encore être ensemble ; travaillons ; il faudra bien que le monde dise un jour merci et que les femmes applaudissent aux enfants et à leur Père.

« Barrage du Nil, 3 janvier 1835.

« La main à ce pauvre Bouzelin, s'il est encore à Paris.

« Père Enfantin. »

« Je désire que tu portes la première chanson que tu feras à Passy. » Ce passage de la lettre me contrariait beaucoup. Se présenter devant ce grand poëte une chanson à la main !... Et cette chanson, réussirai-je à la faire sinon parfaite, au moins passable ? Hélas ! ce que je redoutais est arrivé. Après l'avoir travaillée de toutes les façons et l'avoir

trouvée présentable, Béranger la jugea inférieure à mes premières. Mais, avant de raconter les incidents et les résultats de cette démarche infructueuse, il faut que je fasse connaître les raisons pour lesquelles le Père me demandait des nouvelles de Bouzelin. Ce qui concerne ce dernier présente une importance morale d'enseignement saint-simonien assez intéressante pour que j'en consigne ici l'épisode.

Ce que je vais raconter remonte à l'année 1832. Le service de la garde nationale me donnait mille occasions de faire de la propagande ; chaque nuit passée au poste y était consacrée. Tous mes voisins savaient que j'étais saint-simonien et ne manquaient pas de me faire causer et chanter. Je m'exécutais de bonne grâce, comptant faire quelques conversions, mais elles m'échappaient toujours. Seulement, ce que j'ai pu constater, c'est la parfaite considération qu'on avait pour moi. J'en acquis la preuve à un moment, et pour un motif sur lequel j'étais loin de compter ; voici le fait :

Très-peu de jours après l'entrée en prison du Père et de Michel Chevalier, je reçus le billet suivant de ce dernier :

« Mon cher Vinçard, le Père serait très-content que vous vinssiez à Sainte-Pélagie ; nous y avons trouvé un de vos camarades de légion, un bon vivant, Bouzelin, par l'entremise duquel je vous fais passer ce billet. Arrangez-vous, mon bon poëte, pour venir un jour où Bouzelin y sera, savoir dimanche ou lundi. Une poignée de main.

« Michel Chevalier.

« 23 décembre 1832. »

Cette recommandation d'aller leur rendre visite un jour où je pourrais rencontrer Bouzelin me contrariait extrêmement, parce que cet homme avait la plus mauvaise réputation possible, et j'étais fâché d'apprendre qu'il eût établi des relations avec ces grands amis, dont très-certainement il avait fait ses dupes. Mais je n'osai rien dire, et je me rendis à la prison au jour indiqué. J'y trouvai Michel, accompagné effectivement de Bouzelin, qui me fit mille caresses ; je jugeai de suite qu'il avait quelque service à me demander ; il ne m'en parla pas sur le moment ; mais, le 17 janvier, je reçus cette seconde missive de Michel Chevalier :

« Mon cher Vinçard, il y a un service à rendre à Bouzelin : il faudrait lui procurer quelques pièces qui pourraient amener un adoucissement à son sort ou qui, du moins, l'empêcheront de s'aggraver. Il s'agit de lui procurer divers certificats attestant plusieurs actes qui prouvent son courage, et démontrent qu'il n'a jamais balancé à s'exposer pour la vie et les intérêts de ses concitoyens. L'été passé, Bouzelin, étant de garde à l'hôtel de ville, a arrêté un voleur en flagrant délit et a été obligé de lutter avec lui ; il a eu la tête ouverte d'un coup de clef et son habit déchiré; le sergent-major de la compagnie vous donnera tous les renseignements. Dans divers incendies, Bouzelin s'est signalé ; demandez des certificats, etc. Voilà, mon brave ami, le moyen de faire une bonne œuvre ; je la recommande à votre excellent cœur...

« Le Père pense à vous souvent ; vous êtes un des hommes dont le souvenir lui est le plus agréable, parce qu'il aime les bons vivants ; ce sont les bons vivants qui savent le mieux ce que veulent les femmes ; ce sont eux qu'elles trouvent le plus disposés à leur céder la place qu'elles doivent occuper pour la gloire de Dieu.

« MICHEL CHEVALIER. »

Qu'on juge de mon dépit à la lecture de cette lettre ! Comment est-il possible, me disais-je, que des hommes à un tel point supérieur se laissent surprendre ainsi par la jactance audacieuse d'un mauvais garnement comme ce Bouzelin, ivrogne, débauché, duelliste, batailleur pour le moindre mot ? Quoi ! intercéder pour la liberté de cet homme, dont tout le quartier se réjouissait d'être débarrassé ?

C'était lui qui, aux affaires de juin 1832, aidé de cinq ou six de ses amis politiques, s'était rendu maître de toutes les issues aboutissant aux rues Beaubourg et Transnonain. Il défendait, presque seul, tout l'espace qui séparait la rue Grenier-Saint-Lazare de celle des Ménétriers ; et, de nos fenêtres, qui prenaient jour en face de la ruelle du Maure, nous le vîmes tuer d'un coup de fusil un garde national, qui du reste cherchait à lui en faire autant et à le déloger de sa position. Tous deux se traquaient comme des bêtes fauves ; Bouzelin, plus prompt, lâcha la détente, le coup partit, et le pauvre garde national s'affaissa sur lui-même : il avait cessé d'exister. Traduit en cour d'assises, Bouzelin fut condamné à mort, le fait étant considéré comme

un guet-apens, et pourtant chacun de ces deux hommes défendait sa vie et n'avait chance de la sauver qu'aux dépens de celle de son adversaire.

Cette triste lutte s'était passée devant nos yeux; elle nous fit faire une remarque, qui du moins tempère l'horreur de ce spectacle fratricide : c'est que tout homme, au moment d'accomplir un acte inhumain, sent en lui le remords qui lui inflige instinctivement la punition de son crime. Ainsi, au moment même où Bouzelin venait de tirer son coup de fusil, un petit chiffonnier, un enfant, sa hotte sur le dos, regardait attentivement au fond de cette ruelle, quand tout à coup il s'écria : « Tiens ! le garde national a son affaire ! » Bouzelin, se retournant tout ému, lance un coup de pied au chiffonnier et lui crie : *Qu'est-ce que tu fais là, toi? Veux-tu bien vite détaler!* En vérité, ce remords était déjà dans son cœur !

J'avais été témoin de cette terrible scène, et je plaignais intérieurement le meurtrier presque autant que la victime; je n'aurais alors aucunement refusé d'être utile à Bouzelin, mais je le désapprouvais fortement pour cette histoire de voleur soi-disant pris en flagrant délit, acte que M. Michel Chevalier

qualifiait de généreux dévouement. Rien n'était plus faux; cet acte était blâmé de tout le monde, surtout de moi, qui en avais été témoin. J'étais de service avec lui quand cette affaire est arrivée : je faisais partie de la patrouille, qu'il commandait comme caporal. Nous sortions du poste de l'Hôtel-de-Ville, lorsque des cris : « Au secours ! » partant d'une maison voisine, attirèrent notre attention ; nous courons vers l'endroit d'où ils sortaient. Bouzelin, en tête du peloton, pénètre dans l'escalier; un homme en descendait précipitamment ; Bouzelin n'hésite pas : il tire son sabre et frappe cet homme avec une fureur telle, que le malheureux tombe sans connaissance et que nous fûmes obligés de le prendre à bras-le-corps et de l'emporter tout sanglant jusqu'au poste. Là, il reprit ses sens et expliqua comment, étant en querelle avec une femme, sa maîtresse, il avait menacé de la frapper, qu'elle avait ouvert la fenêtre et poussé de grands cris ; qu'il s'était enfui tout effrayé. Les suites de cette affaire prouvèrent jusqu'à l'évidence le peu de culpabilité de cet homme et la brutalité sauvage de Bouzelin.

Je me résignai pourtant, et je rédigeai les certifi-

cats demandés, excepté celui du fait dont je viens de rendre compte ; puis je me mis en quête des signatures constatant la vérité des actes de courage de Bouzelin relatifs aux incendies. Malgré l'aversion générale qu'on avait pour lui et la répugnance naturelle que je devais rencontrer chez tous, je fus bien accueilli partout ; les actes énoncés étaient avérés ; tout le quartier les connaissait.

J'obtins donc les signatures nécessaires à ces certificats, auxquels était jointe une demande en grâce, et, au bout de quelques mois, la peine de mort fut commuée en une prison perpétuelle.

Plus tard, lors d'un grand incendie qui éclata à la prison du Mont-Saint-Michel, où Bouzelin était détenu, il rendit de tels services, qu'on lui fit la remise entière de sa peine : il fut gracié.

Au moment où le Père me demandait des nouvelles de son protégé, j'apprenais sa triste fin : il s'était suicidé. Comme cette mort violente a quelques rapports avec une discussion que nous eûmes ensemble sur les principes de la doctrine, je ne puis m'empêcher de la consigner ici.

A sa sortie de prison, Bouzelin vint me remercier des bons offices que je lui avais rendus, et s'informa

naturellement du Père et de Michel Chevalier, les comblant d'éloges pour leur bienveillance à son égard ; puis, tout à coup, changeant de ton, il se prend à rire et à plaisanter de ce qu'il appelait leurs idées folles et ridicules sur leurs principes d'égalité de l'homme et de la femme, ajoutant qu'il ne comprenait pas comment des hommes de leur intelligence pouvaient s'arrêter à des billevesées semblables, que la femme n'avait aucune importance sérieuse par elle-même, qu'elle ne pouvait se rattacher en rien aux graves questions politiques et sociales dont ils s'occupaient.

J'eus beau lui faire des objections ; je le pris pour exemple et lui représentai tous les services que sa femme lui avait rendus pendant sa captivité. Cette pauvre femme était marchande de fruits à l'éventaire et se privait de presque tout son gain pour lui envoyer quelque argent et adoucir sa position. Toutes mes représentations furent vaines ; il fut inflexible dans son dédain, mais il en fut cruellement puni : coïncidence étrange ! c'est à peu de temps de là qu'il mourait victime de l'influence de la femme dans toutes les circonstances de la vie. Voici comment ce triste fait me fut raconté : poussé

par la jalousie contre un de ses amis, qui, pendant tout le temps de son incarcération, lui avait fait parvenir des secours, Bouzelin exigea, à son retour à Paris, que cet ami ne reparût plus dans le ménage ; la femme s'y refusait, disant que ce serait payer d'ingratitude des services rendus si généreusement ; une crise violente éclata, et Bouzelin, au paroxysme de la colère, s'en prit à lui-même et se tua raide d'un coup de couteau dans la poitrine.

Je me suis étendu un peu longuement sur les faits de cet homme, parce qu'ils ont été de grands enseignements pour moi. En effet, depuis les incidents que je viens de raconter, je combattis de toutes mes forces une tendance que j'avais à repousser tout ce qui me semblait s'écarter de la règle générale des devoirs stricts qu'exige la Société, c'est-à-dire l'ordre dans la conduite, l'esprit de suite dans la direction de ses devoirs comme homme privé ou public, enfin ce que le monde appelle un honnête homme.

Ainsi, par exemple, tout caractère imprévoyant, passionné pour les plaisirs, insouciant de l'avenir, tout homme jetant sa vie à tort et à travers des événements, m'était antipathique ; c'était un réprouvé, condamné à ne faire que de mauvaises

actions. Mais ces faits du malheureux Bouzelin, dont l'existence fut un composé de tant de vices et de dévouements généreux, me firent faire de profondes réflexions sur la facilité avec laquelle nous anathématisons ces natures exceptionnelles, les plus intéressantes quelquefois au point de vue général; je me demandai s'il ne serait pas possible de rendre vaine la fatalité qui s'attache à certains hommes livrés à leur libre arbitre, abandonnés à leurs instincts matériels, sans aucune sage direction, ainsi que l'était ce pauvre Bouzelin. Qui sait si, bien entouré, avec la générosité de son caractère, il ne serait pas devenu un citoyen distingué, un héros peut-être dans la carrière des armes, puisque les temps de l'alliance de tous les peuples semblent encore si loin de nous? Et d'ailleurs, lors de la réalisation de cette alliance tant désirable, n'aurons-nous pas toujours, comme aujourd'hui, d'immenses travaux matériels et glorieux à offrir aux hommes énergiques et passionnés, dont la fibre sentimentale excite en eux les grands dévouements? Ne pourront-ils pas consacrer leurs courageux efforts, leur brûlante activité, au sauvetage des pauvres naufragés, aux secours qu'appellent dans les mines les

nombreuses victimes du feu grisou, ou enfin à l'exploration des terres lointaines et inconnues, à leurs défrichements, à leur colonisation?

Mais, pour en revenir à ma chanson et surtout à la visite que je devais faire à Béranger, on ne peut avoir idée de l'embarras que cela me causait. Je suppliai Gallé de m'accompagner; non-seulement il ne voulut pas y consentir, mais encore il fallait, selon lui, que j'y allasse avec une femme, et il s'y prit de telle façon que je m'y résignai. Celle qu'il associa à cette démarche était vraiment charmante: elle n'avait ni la simplicité de forme d'une ouvrière, ni la tournure élégante d'une bourgeoise; elle vivait de son travail, du métier de coloriste, mais coloriste distinguée, presque artiste; elle était surtout fort jolie femme.

Nous voilà donc partis tous deux, bras dessus bras dessous, et pédestrement, vers la demeure du maître, à Passy. Nous trouvâmes là le poëte en belle humeur; il ne nous attendait pas : nous ne l'avions pas prévenu, dans la crainte de paraître attacher trop d'importance à notre visite. Quoique son accueil fût des plus bienveillants, il semblait chercher à quels personnages il avait affaire.

Comme homme, c'était moi qui devais porter la parole, et je ne trouvai d'autre expédient que de lui présenter la lettre du Père.

Il nous fit asseoir, lut la lettre, puis, avec un petit air narquois, il me dit : « Voyons cette chanson, monsieur Vinçard ! » Après l'avoir à peine examinée, il se retourne vers ma compagne, et, tout en souriant, lui dit : « Est-ce que vous êtes saint-simo-
« nienne, madame ? — Oui, monsieur, répondit-elle
« avec fermeté. Ah ! c'est une grande responsabilité ;
« c'est un titre dont je me fais honneur. — Mais
« le monde ne pense pas de même, » répliqua-t-il vivement. Et il ajouta quelques plaisanteries sur les relations faciles que l'on supposait exister entre les hommes et les femmes de la doctrine.

Toutes ces petites attaques ironiques, sans trop embarrasser ma compagne, qui avait l'esprit prompt et la parole facile, ne laissaient pas que de lui causer une certaine émotion ; je m'en apercevais et n'étais pas à mon aise. Je pris hardiment le dessus, et l'interrompant un peu à l'improviste : « Oh ! mon-
« sieur Béranger, lui dis-je, ce n'est pas bien ; vous
« voulez nous tourmenter ; ces suppositions malveil-
« lantes du monde à notre égard ne devraient pas

« trouver d'écho, surtout dans la bouche du chantre
« de Lisette. — C'est vrai, reprit-il, quoique la
« chanson que vous citez soit tout à fait un sujet
« de convention ». Je remarquai qu'il dit cela d'un
ton très-sérieux ; puis, reprenant ma chanson [1],
qu'il avait mise de côté :

« Sur quel air chantez-vous ces couplets ? me
« dit-il. Sur un air de ma façon, ou plutôt sur des
« réminiscences de plusieurs autres restés dans ma
« mémoire. — Vous avez eu tort de terminer vos
« strophes par des rimes féminines ; cela produit
« toujours un mauvais effet ; et, je vous le dis fran-
« chement, cette chanson n'est pas à la hauteur de
« celles que vous m'avez adressées précédemment. »
Alors il entra dans une longue critique de détails ;
puis, coupant court à ses observations : « Donnez-
« moi donc des nouvelles d'Holstein, dit-il, et, quand
« vous lui écrirez, rappelez-moi à son souvenir. »

Ainsi se passa et se termina cette visite, pour
laquelle j'avais tant d'appréhensions ; son peu de
succès ne me surprit point : j'en avais le pressen-
timent.

1. Voir *les Chants des travailleurs.*

CHAPITRE SIXIÈME

Nos réunions rue Mondétour. — Voyage à Lyon et à Marseille. — Julie Fanfernot, épisode de sa vie. — Tristes nouvelles d'Égypte. — Liste civile du Père. — Son retour en France. — Sa lettre. — Voyage à Lyon. — Incidents fâcheux à ce sujet.

La maison de Ménilmontant était pour nous un lieu sacré, un véritable temple ; les vœux les plus ardents s'unissaient pour sa conservation ; mais, malheureusement, cette maison et ses dépendances étaient grevées d'hypothèques ; un projet de souscription pour les en affranchir fut formé, mais n'aboutit pas ; et la propriété passant en des mains étrangères, il ne nous fut plus permis de nous y réunir. On allait donc être obligé de se disperser, et moi j'allais me voir réduit à n'être plus qu'un pasteur de brebis égarées. Mais je ne l'entendais pas ainsi ; je pris des mesures en conséquence.

L'année précédente, j'étais devenu principal locataire d'une maison, rue Mondétour, tout proche des halles. Les parents de ma femme demeuraient dans cette maison depuis plus de quarante ans, et ils allaient être forcés d'en déloger, parce que leurs moyens pécuniaires ne leur permettaient pas de se charger de la location entière, bien qu'on la leur offrît sans autre garantie que leur honorabilité. Affecté de l'embarras que cela leur causait, et quoique peu fortuné moi-même, j'osai prendre ce bail à mon nom et passer un engagement de douze années d'occupation de la propriété.

A ce moment, je ne songeais nullement à me déplacer; c'était donc un acte de pure amitié. Mon beau-père et sa femme occupaient la boutique et le premier étage; ils achetaient et revendaient de vieux meubles, et gagnaient si peu à ce misérable commerce, que, aussitôt la saison d'été arrivée, ma belle-mère allait courir les rues, chargée de lourds paniers de pois, fèves ou haricots, qu'elle allait acheter dès l'aube, aux halles, et qu'elle s'empressait d'écosser sur le pas de sa boutique.

Ce rude travail et ce petit négoce de vieux débris de ménage étaient leurs seuls moyens d'existence.

J'avais donc repris leur loyer, dans l'unique intention de leur être utile. Dieu m'en a récompensé, en me donnant l'idée de transporter notre fabrique dans ce nouveau local et bientôt d'en faire un lieu de rendez-vous pour la famille. Nous avions là une vaste pièce qui nous servait de magasin ; à l'aide de quelques planches placées sur des chaises distancées, nous pouvions nous réunir en grand nombre, ce que nous fîmes pendant plusieurs années.

Toutes les soirées du mardi étaient consacrées à faire la lecture des ouvrages de la doctrine et des correspondances de nos amis de province, surtout de ceux restés en Egypte. Gallé était enchanté, et il m'aida beaucoup dans cette nouvelle voie. Mais, peu de temps après cette installation, il me prit envie de donner plus d'extension aux affaires de notre fabrique de mesures, car mes préoccupations saint-simoniennes étaient loin de me faire négliger mon travail ; je dirai même que je puisai dans la doctrine une ardeur nouvelle. Nous avions un atelier beaucoup plus vaste que celui de la rue Beaubourg, ce qui nous permettait d'occuper un plus grand nombre d'ouvriers ; nos commandes ne provenaient en général que des commissionnaires

en marchandises, intermédiaires dont le producteur a le plus grand intérêt à s'affranchir.

Je fis part à mon père du projet que j'avais formé de faire un voyage en province, muni de nos échantillons de mesures, et d'aller offrir mes services aux maisons de quincaillerie de Lyon et de Marseille. Mon père m'approuva, et je me hâtai de préparer tout ce qui m'était nécessaire pour mon départ.

Gallé, instruit de cette détermination, voulut aussitôt traduire ce voyage en mission apostolique. J'eus beau lui représenter que mon but était de faire du commerce, que c'était une affaire d'intérêt purement personnelle; il ne tint compte de rien. Toute la famille fut convoquée et m'accompagna jusqu'à la sortie de Paris. Un banquet était préparé, et des couplets composés par mes bons amis Boissy, Ponty et Dumesnil me furent adressés.

Je suis heureux de rappeler ici ces doux témoignages d'affection; mon brave Gallé se montra pour moi, comme il l'avait été pour les autres partants, le plus vaillant et le plus fraternel de la famille. A l'arrivée de la diligence Laffitte et Gaillard, après l'accolade d'adieu, je montai en voiture au bruit des chants et des cris : *Au revoir!*

En arrivant à Auxerre, ma première étape, plusieurs de mes coreligionnaires, quoique non prévenus de ma visite, s'empressèrent, par de fraternelles réceptions, de me témoigner la force du lien qui nous unissait. A Lyon, je fus accueilli de même. Augier, Derrion Germain, Corréard, Terson, les dames Franco, Dobène, Fleury, Reverdy, etc., tous enfin se réunirent pour fêter ma bienvenue, et, après quelques jours passés ainsi en plaisirs et en fêtes, et aussi après avoir, comme je l'avais fait à Auxerre, terminé mes petites affaires commerciales, je partis pour Marseille.

Cette ville n'avait pas, comme Lyon, de centre commun de réunion, ni de groupe saint-simonien établi. Je ne trouvai là qu'une ancienne amie de la famille, Julie Fanfernot, femme éminemment supérieure, type extraordinaire de haute intelligence et de folie sublime.

On m'a raconté qu'en juillet 1830 elle était accourue aux barricades avec les jeunes gens des Écoles, qu'au Louvre elle s'était emparée d'une pièce de canon, sur l'affût duquel on la hissa, et qu'elle fut ainsi promenée en triomphe sur les quais de Paris. Je l'avais remarquée pour la première fois

à la salle Taitbout un jour de réunion générale ; d'une estrade où elle était placée, elle prit la parole, proclamant sa foi saint-simonienne, déclarant devant tous son entière volonté de vouer sa vie au culte apostolique et de compléter avec le chef qui le représentait le couple sacerdotal.

Le Père Enfantin, dont la haute intelligence dominait toujours l'exaltation du plus généreux élan et qui ne se laissait pas entraîner par l'ardeur immodérée de ses zélés partisans, refusa l'offre de cette brave apôtre. Plus tard, je la vis prendre part à l'association de quelques saint-simoniens établis rue Popincourt, avec lesquels elle vivait et travaillait. Puis, continuant son existence nomade, cherchant partout, comme dit la chanson, *où gît le bonheur*, elle apprend qu'un phalanstère se constitue à Condé, petit village près de Rambouillet ; elle s'y transporte, accompagnée de cinq ou six curieux, ou amateurs (je puis me permettre de leur donner ce nom, puisque je faisais partie de cette excursion), et je me rappelle encore la profonde déception que nous éprouvâmes à l'aspect morne et glacial du lieu et des gens qui l'habitaient ; le terrain, nouvellement défriché, était nu et noir comme si l'incendie y eût passé.

Pendant le repas, auquel nous assistâmes, un silence profond régnait chez tous : point de causeries, point de rire, point d'abandons entre tous ces travailleurs réunis. A la fin du dîner, Julie m'engagea à chanter quelques couplets de nos chants habituels : je ne me fis pas prier ; j'étais agacé de cette réserve austère, et j'avais le désir de provoquer des épanchements réciproques, ce qui ne fut pas difficile. Je chantai : *le Bon Ange*[1], et tout le monde sortit de sa léthargie : on causa, on me fit répéter ma chanson, et on m'applaudit à outrance. J'avais remarqué que, pendant le cours de ma chanson, M. Baudet-Dulary, propriétaire et directeur de la colonie, était resté les deux coudes appuyés sur la table, la tête dans les mains, et réfléchissant profondément ; lorsque j'eus terminé, il se leva et dit avec émotion : « Voilà ce qui nous manque ici : c'est l'entrain, l'expansion. — Eh quoi ! lui dis-je, vous n'avez donc pas d'hommes et d'heures de plaisir, de musiciens pour faire danser, le dimanche, quelques joyeux refrains pour donner du cœur au travail ? Mais alors, vous lutterez vainement contre

1. Voir *les Chants des travailleurs*, année 1869.

le vieux monde, qui dispense tant de jouissances aux oisifs, qu'ils en sont rassasiés, et qui n'en donne pas aux travailleurs ! Laborieux pionnier de l'association, vous mourrez à la peine !... » C'est ce qui arriva plus tard, après bien des essais et de longues tribulations.

Nous laissâmes là cette courageuse socialiste, qui prétendait avoir la puissance de changer tout cela, confiante qu'elle était dans l'influence de son excessive personnalité. Voici ce qu'elle m'écrivait quelques jours après son installation dans cette colonie :

« Mon cher Vinçard, j'éprouve le besoin de vous dire que ce lourd fardeau qui semblait devoir m'écraser au moment où je me suis séparée de vous commence à s'alléger. J'ai eu hier une vigoureuse explication, d'abord isolée, avec V..., qui avait entrepris le défrichement, et qu'on accuse de n'avoir cherché que son intérêt ; ensuite avec D..., qui s'est séparé de B... ; j'ai été assez heureuse pour convaincre tous ces messieurs que le dévouement, le sentiment religieux seuls enfantaient les grandes choses, et que, n'étant point invoqués

par eux, leur organisation n'était qu'un amas de machines sans mouvement et frappées d'impuissance. »

Mais, peu de mois après, toutes ses espérances étaient évanouies. Elle nous écrivait :

« Les actionnaires sont à cent pieds au-dessous de leur œuvre : ils veulent régénérer la société et restent esclaves de tout ce que la société a de plus ignare et de plus stupide.

« Ils prétendent qu'avec le sentiment, au lieu d'argent, le phalanstère serait une œuvre avortée. Je leur ai dit que j'avais pour principe que la possession d'hommes valait mieux que celle de choses, puisque celle-ci se détruit toujours faute de l'autre. Qu'avait Mirabeau pour constituer l'Assemblée nationale et la rendre maîtresse des destinées de la France ? qu'avait le premier disciple de Saint-Simon pour propager la doctrine ? Une grande puissance assimilatrice. »

La pauvre femme, on le voit, ne pouvait résister plus longtemps, et l'oiseau voyageur prit son vol

pour Marseille. Là encore, sa vie aventureuse commença sous les plus heureux auspices ; elle me faisait savoir qu'elle croyait avoir trouvé son point d'appui (ce sont ses expressions) ; que non-seulement elle s'était assuré les moyens de vivre de son travail d'aiguille, mais que, avec quelques amis, elle venait de fonder un journal ; qu'elle était en correspondance avec le maire et le conseil municipal d'une petite localité près de Marseille, où elle espérait fonder une colonie religieusement dirigée. Enfin, citons le dernier trait qui fait connaître à fond ce caractère original et si rempli de générosité. Voici un passage de sa lettre, à la date de 1838, époque où le choléra faisait d'affreux ravages à Marseille :

« J'ai écrit au Préfet, me disait-elle ; il m'a renvoyée au maire, le maire à l'administration des hôpitaux, en paraissant aussi étonné de ma demande qu'il l'eût été sans doute à la vue d'un animal étranger. Bref, la décroissance du fléau arriva au moment où j'allais remplir ma tâche ; j'en fus quitte en leur prouvant que les saint-simoniens étaient parfois propres à autre chose qu'à *envahir la fortune publique et à troubler les ménages*, etc. »

Telle était cette femme, que je trouvai à Marseille, alors entourée de jeunes gens de familles riches, tous convenables, instruits, sérieux ; elle les recevait dans un pauvre logement médiocrement meublé ; elle me dit qu'elle les instruisait, et elle devait singulièrement les toucher par la vue de sa vie simple et laborieuse. Car il faut que l'on sache qu'elle ne vivait que de son travail ; elle confectionnait de petits ouvrages en tapisserie, objets de fantaisie pour dames, et s'y était acquis une espèce de réputation d'artiste, par la forme élégante et gracieuse qu'elle savait donner à ces œuvres de capricieuse imagination.

Témoin de quelques-uns de ses entretiens avec ces jeunes gens, j'ai pu me rendre compte du grand ascendant qu'elle exerçait sur eux, et cela tout en travaillant à sa tapisserie. Elle leur enseignait tout ce que son esprit novateur et son cœur généreux avaient puisé dans la doctrine, dont elle affirmait les principes avec tant de chaleur persuasive, qu'aucun ne faisait d'objection, que tous écoutaient sa parole avec recueillement, partageaient ses rêveuses aspirations d'avenir et se faisaient ses disciples.

Par une singularité tenant à son caractère aventureux, et aussi par un sentiment vague qui l'entraînait vers les choses étranges, elle s'était mise en ménage avec une espèce d'ours, ainsi qu'elle l'appelait elle-même, homme inepte, véritable automate, ne desserrant jamais les dents, mais obéissant avec soumission et avec la docilité d'un enfant à tout ce que Julie lui prescrivait. Il paraissait âgé d'une quarantaine d'années ; elle l'avait rencontré, m'a-t-elle dit, au bord de la mer, dans un moment où il voulait se suicider. *Je le sauverai*, affirmait-elle ; *j'en ferai un homme*. En attendant, elle s'en servait comme d'un domestique ; c'est lui qui allait dans les magasins de la ville acheter les fournitures, livrer les marchandises, et qui prenait soin de l'intérieur de la maison, dont elle ne pouvait s'occuper, tout son temps étant pris par son travail de tapisserie.

En ce moment, elle était enceinte, avait un enfant en bas âge à soigner, et son labeur seul devait suffire aux dépenses du ménage ; mais cela lui importait peu : elle n'en avait même aucun souci.

Après m'avoir fait connaître la plupart de ses amis, elle m'engagea à faire une partie en mer avec

eux. Un lieutenant de marine, qui était aussi un de ses disciples, nous attendait au port avec une grande chaloupe à voiles. Nous y montâmes à une douzaine et voguâmes en chantant un air de Félicien David, que cette brave amie leur avait appris sans doute. On atterra à une île dont le nom m'échappe, lieu bien connu des amateurs de *bouille-à-baisse*. Un banquet y était préparé, et un grand nombre d'amis nous attendaient. Julie avait voulu me faire une petite réception apostolique ; je ne m'en doutais nullement ; je fus très-heureux de cette communion improvisée, et plus heureux encore de voir l'influence religieuse qu'avait obtenue cette femme du peuple sur tous ces jeunes gens de familles bourgeoises.

Pauvre Julie ! quelle fraternelle affection elle portait à ses coreligionnaires ! comme son imagination s'enflammait au contact de nos chères utopies ! que de plans généreux d'association, de solidarité, de félicité universelle n'a-t-elle pas enfantés ! Mais, après tant d'apostoliques efforts, hélas ! elle nous est revenue mourante, cette femme si courageuse, si vaillante ; elle s'est brisée dans les déceptions ; le marasme s'est emparé de son esprit ; la haine des

hommes avait chassé de son cœur cet immense amour de l'humanité. Elle repoussait de son lit de mort ses amis les plus zélés, les accusant d'ingratitude; tous cependant la chérissaient, mais aucun ne se sentait le pouvoir de la suivre dans sa voie aventureuse. C'était une femme des temps à venir, et nous appartenions trop peut-être à celui du passé. Elle s'est éteinte peu après son retour à Paris, et sur un lit d'hôpital!... triste fin, pauvre martyre!

Ayant payé ce tribut de reconnaissant souvenir à la mémoire d'une femme d'élite, je reviens à mes pérégrinations commerciales. J'avais visité Toulon, Arles, Avignon, Nîmes, Saint-Étienne; j'étais satisfait de ma tournée; je rapportais d'assez fortes commissions; j'avais serré la main de nos frères de province; j'avais communié avec eux au nom de notre foi; ma mission était bien remplie. On célébra mon retour par une réunion générale, où je racontai en chanson les douces impressions de ce pèlerinage improvisé. Pendant mon absence, Gallé avait continué nos petites conférences; il régnait entre nous deux un accord si intime, que la famille nous confondait l'un et l'autre dans son affection.

A ce moment, j'aimais tous les hommes, je me

rendais compte de la diversité de leurs caractères, et, quelles que fussent les aspérités que je voyais subsister dans quelques-uns, il me semblait que je pourrais vivre avec tous sans jamais éprouver la moindre répulsion. A peu de temps de là, j'écrivis même au Père en ce sens; mais j'étais loin de prévoir l'incident qui, d'un seul coup, devait détruire en moi toutes ces bonnes dispositions.

Comme prélude à ces futures déceptions, de tristes nouvelles nous arrivaient d'Égypte. On nous informait que, par suite des affreux ravages de la peste, les travaux du barrage du Nil étaient suspendus; qu'aux douloureuses pertes que nous avions faites du capitaine Hoart, du médecin Forcade, il fallait ajouter celles de nos amis Lamy, Marchal, Olivier, Dumolard; que le Père avait quitté ces lieux de désolation; qu'il remontait le Nil, dénué de ressources et ne pouvant continuer son voyage qu'à l'aide de la bourse de quelques-uns de ses fils qui remplissaient des fonctions dans le gouvernement égyptien.

Affectée de cette triste situation, une dame de la famille, la plus aimée de toutes, provoqua une souscription destinée à constituer un revenu fixe et

annuel qui s'appellerait : *Liste civile du Père*, laquelle, en l'affranchissant des soucis de la vie matérielle, lui garantirait l'indépendance de sa volonté de vivre en dehors du vieux monde.

Ce projet reçut son exécution immédiate, et le total de la souscription de la famille, pour cette première année, fut de mille francs. Des sommes beaucoup plus considérables furent souscrites par nos amis de province ; elles vinrent se joindre à la nôtre et permirent au Père de continuer son voyage et, un peu plus tard, de rentrer en France. Son retour eut lieu au commencement de l'année 1837. Le 20 mars, il m'adressait ces quelques mots :

« Mon brave ami, pour que tu ne dises pas : « Le
« Père m'a oublié ! » je veux, aujourd'hui 20 mars, te
« donner une poignée de main ; la santé est bonne ;
« *le poëte de Dieu* (Charles Duveyrier) te dira qu'il
« m'a trouvé gros et fort, et que je ne suis pas du
« tout paralysé. Holstein, qui te fera passer ce billet,
« te recommandera de le garder absolument pour
« toi ; regarde-le, en effet, comme un témoignage
« tout spécial d'affection, tant que le silence vis-à-
« vis de ceux que j'aime sera pour moi une obliga-

« tion que Dieu m'impose. Je ferai toujours quelques
« petits accrocs à sa loi, parce que l'homme n'exé-
« cute jamais complétement la loi divine.

« Adieu, pasteur, apôtre des Gentils de nos jours,
« chantre des barbares! adieu, prolétaire bouti-
« quier [1]! Tu as maintenant un titre qui te donne
« droit sur les quatre-vingt-dix-neuf centièmes du
« monde, car qui donc n'est pas prolétaire ou bouti-
« quier? Encore une fois la main, mon brave ami.

« Curson, 20 mars.

« P. ENFANTIN. »

Malgré ses recommandations de silence, je ne pus m'empêcher, moi aussi, de transgresser la loi que ce brave Père m'avait imposée : je me laissai entraîner au plaisir de faire part de ce précieux billet à mon ami Gallé ainsi qu'à quelques autres, et aussitôt que la famille en eut connaissance, pour témoigner au Père le bonheur qu'elle éprouvait de son retour en France, elle prit la décision de m'envoyer au nom de tous lui donner le baiser filial.

1. Je venais d'ouvrir une petite boutique de mesures linéaires.

On doit penser combien j'étais heureux et fier d'être chargé de cette mission. Les préparatifs de ce nouveau voyage en retardèrent la réalisation. Pendant ce temps, le Père avait quitté Curson ; il était revenu à Lyon, et je m'en réjouissais, parce que j'allais revoir tous les braves amis qui m'avaient si bien reçu l'année précédente. Tout semblait s'accorder pour doubler mon bonheur ; mais, hélas ! comme je l'ai dit plus haut, un terrible incident vint tout à coup détruire toutes ces bonnes dispositions.

On voulait féliciter le Père de son retour en France ; on m'avait désigné pour cette mission ; tout était arrêté ainsi, lorsqu'après coup une dame saint-simonienne de Lyon, arrivée depuis peu à Paris et faisant partie de la famille, se mit en tête, mue par je ne sais quelle ostentation, de m'accompagner au nom et comme représentante des femmes de la famille de Paris. Quelques-uns la soutiennent dans cette prétention ; d'autres lui font opposition, et j'étais de ces derniers. Cependant, voulant être bien avec les uns et les autres, me voilà entre deux courants contraires ; que faire ? Je cède à celui dont je faisais partie, et seul je me mets en route clan-

destinement, escorté de ceux de mon bord, avec mon compagnon Julien Gallé en tête. Arrivé à Lyon, je racontai au Père, en lui transmettant le religieux tribut d'affection de la famille de Paris, les obsessions auxquelles j'avais été en butte de la part de la personne qui voulait absolument m'accompagner, et ma détermination de partir seul. Il rit d'abord beaucoup, puis il finit par me blâmer.

« Tu as eu tort (me dit-il) ; il ne faut jamais tenir
« rigueur aux femmes : c'est une faute grave de la
« part de tous les hommes, et plus grave encore de
« la part d'un saint-simonien. »

Qu'aurait-il dit de ma seconde escapade ? Je voulais bien réparer mes torts, je le pouvais, et, d'après les sages conseils du Père, je me réconciliai avec cette dame au milieu d'une grande assemblée de nos amis de Lyon, que l'on avait convoqués exprès pour notre réception à tous deux (car elle m'avait suivi de près), et, ne voulant pas en avoir le démenti, elle me demanda devant tous d'effectuer ensemble notre retour à Paris. Je m'y attendais, mais j'avais un motif pour éluder cette demande : le Père m'avait fait promettre d'aller passer quelques jours auprès de son fils Arthur, qui résidait à Pougues avec sa

mère. J'en fis l'observation et me crus sauvé. Point du tout : elle s'empressa de me faire observer que la diligence de Lyon passait à Nevers, tout près de Pougues, et alors il me fallut dire le jour où je pensais pouvoir quitter la localité, pour qu'elle pût m'attendre à Nevers. Je ne savais plus que dire, et j'acceptai tout ce que l'on voulut, mais avec la mauvaise pensée (je m'en confesse) de ne faire aucun effort pour remplir ma promesse, d'autant plus que mes amis m'écrivaient de bien me garder de revenir avec la dame en question. Cependant je ne voulais rien faire contre ma parole donnée, mais l'occasion s'en présenta d'elle-même, et j'en profitai. C'était mal, très-mal, je l'avoue ; j'en eus regret plus tard, mais il n'était plus temps.

On avait arrêté le jour et l'heure où la diligence de Lyon s'arrêtait à Nevers ; je devais me trouver à son arrivée, me réunir à cette dame et revenir avec elle à Paris : c'était convenu ; je l'avais promis. Le malheur fut que la bonne amitié avec laquelle on me reçut à Pougues, et les instances affectueuses que l'on fit pour m'y retenir plus de temps que je ne devais y rester, d'après ma promesse, m'empêchèrent de me trouver au rendez-vous donné, et ma

conscience ne s'en troubla point. Cette faute, ajoutée à la première, eut sa punition.

De retour à Paris, toute la famille se réunit pour fêter mon arrivée; mais je ne retrouvai plus en elle ce bon accord des anciens jours. En vain j'exprimai dans quelques couplets mes désirs ardents de conciliation : la glace était rompue; des récriminations de toute sorte me harcelaient; je ne savais que dire, me sentant dans mon tort, et, par surcroît de confusion, je venais de recevoir du Père la réponse à une ancienne lettre que je lui avais adressée au retour de mon premier voyage à Lyon. Dans cette lettre, je lui racontais la bonne réception qui m'avait été faite et l'accord parfait qui régnait entre tous. Il ne l'avait reçue que longtemps après son envoi, parce que la suscription en était incorrecte, et il s'amusa de ma bévue dans la réponse qu'il en fit. Enfin, tout m'accablait à la fois. La voici, cette réponse ; qu'on juge de mon embarras; je me gardai bien d'en faire part à la famille :

« J'ai reçu, mon cher Vinçard, tes deux bonnes
« lettres. Il y en avait une, la première, après la-
« quelle j'ai été obligé de courir et qui était allée

« se promener dans les mains d'un autre Prosper,
« lequel, mort subitement, l'avait laissée en héritage
« à un fils qui n'y comprenait rien et a cru un
« instant qu'il y avait un mystère de famille à lui
« inconnu et mille autres mystères plus incom-
« préhensibles les uns que les autres.

« Ne mets plus pareille adresse : c'est une *mala-*
« *dresse*. Je savais déjà par Arthur et sa mère tout
« ce que vous avez fait et dit à Pougues pendant
« ton petit pèlerinage de trois jours, excellent pas-
« teur. Ton autre lettre, qui me parle de l'autre
« famille, m'a été bien douce, cher ami. Je te crois
« bien pourtant un peu comme moi ; sais-tu ce que
« cela veut dire? Je suis, par état, le grand justifi-
« cateur, le grand réhabilitateur, et il m'a fallu de
« toute nécessité, en face des mille réprobations et
« condamnations du monde, ouvrir mon cœur à
« deux battants pour les païens et à un seul pour les
« chrétiens. Toi, tu vas plus loin : tu enlèves presque
« tous les battants pour tous, païens et chrétiens ;
« tu es bien le vrai pasteur. Potier disait dans *le*
« *Ci-devant Jeune Homme*, à son neveu : *Petit séduc-*
« *teur* (en lui prenant le menton), *t'es ben l'neveu d'ton*
« *oncle*. Moi je te dirai : *T'es ben l'fils d'ton père*.

« Toutes les brebis de ton troupeau sont bonnes
« et belles ; les unes ont la laine, d'autres la graisse,
« d'autres la soie, celles-ci leurs petits, celles-là
« leurs cornes, que sais-je ? Il n'y a pas jusqu'aux
« petits agnelets qui ne promettent merveille.

« Pasteur, pasteur, je t'ai corrompu ! Que veux-tu
« qu'on fasse avec une indulgence pareille ? Tous
« vont croire être élus, et tu sais bien que l'Évan-
« gile a dit qu'il y en avait peu d'élus, et n'a pas
« même dit que tous fussent appelés, mais seule-
« ment beaucoup.

« Je sais bien que tu me répondras que ton trou-
« peau n'est pas tout Paris, que ce n'est pas là une
« merveille d'indulgence ; mais moi je te dis que, au
« lieu de sauver ces trente que Dieu t'a confiés, tu
« vas les perdre comme je t'ai perdu : tu les rendras
« bons pour tous. Fi ! que c'est vilain ! Ne faut-il
« pas être mauvais pour les mauvais ? Il y en a bien
« qui le pensent. Peut-être crois-tu qu'il n'y a pas de
« mauvais et que tous sont seulement imparfaits,
« c'est-à-dire bons et mauvais, et qu'ainsi on ne
« risque rien d'être bon pour ce qui est bon dans
« chacun, parce qu'il y en a toujours assez d'autres
« qui sont mauvais pour ce qu'il y a de mauvais ;

« et tu crois que c'est là le métier de celui qui veut
« *améliorer*, à l'inverse de celui qui veut détériorer ?
« C'est possible ; mais, gare à toi, tiens-toi bien ;
« c'est un rude métier que de vouloir améliorer : on
« est sans cesse entre des gens qui vous aiment
« presque trop et d'autres qui vous détestent, entre
« le chaud et le froid, et l'on y prend des dou-
« leurs.

« Vois ! moi, par exemple, tu me souffles des
« bouffées chaudes d'un amour que tu réchauffes
« encore de toute l'ardeur des hommes qui t'en-
« tourent, et cela tandis que le monde est glacé
« pour moi : le contraste est dangereux ; qu'en faut-il
« conclure ? Qu'il faut vite que le monde se ré-
« chauffe, car je ne veux pas que vous vous refroi-
« dissiez ; alors nous aurons une température douce
« où l'on n'attrape pas de rhumatismes.

« En attendant, comme dit Duvergier de Hau-
« ranne à la Chambre, sais-tu ce que je fais ? Je
« bêche et je râtisse comme un gaillard ; les duril-
« lons sont arrivés ; la main se fait ; j'arrange un
« petit paradis terrestre, auquel j'avais déjà vigou-
« reusement travaillé autrefois. J'oublie ma tête
« tant que je peux pour ne m'occuper que de mes

« bras ; je n'écris plus, je ne lis plus, et je ne songe
« que par hasard.

« Et la chanson qui m'est due, pourquoi ne me
« l'avez-vous pas envoyée ? Je veux savoir ce que
« vous avez dit à votre retour, puisque cela a été
« enlevé d'une manière flamboyante ; je veux voir
« si l'on a bon goût dans la rue Mondétour [1].

« A ton brave camarade Ducatel, une bonne poi-
« gnée de main, et qu'il la transmette pour moi à
« tous ceux que je n'ai pas connus et qui veulent
« m'aimer autant que leurs frères aînés. Adieu,
« homme corrompu, père Gâtiau ! t'es ben l'fis d'ton
« père.

« P. ENFANTIN.

« 4 mai 1837. »

Les temps étaient bien changés pour moi : j'étais
si heureux quand je lui écrivis la lettre à laquelle il
répondait ; je pensais alors pouvoir vivre d'accord
avec tout le monde ; mais cette épreuve cruelle à
laquelle je venais d'être livré renversa toutes mes
convictions ; mes idées prirent une tout autre direc-

1. C'était la chanson de retour de mon premier voyage.

tion, et je m'en rendais compte par ce raisonnement : Le Père rentrant dans le monde, et la plupart de ses fils l'ayant déjà précédé dans cette voie, nos réunions de famille n'ont plus d'objet ; mais cependant ce groupe de fidèles ne peut, ne doit se disperser ainsi spontanément, briser des liens de fraternité qui, bien qu'affaiblis, peuvent encore rendre des services à la cause populaire. On va voir le parti que je pris à ce sujet.

CHAPITRE SEPTIÈME

Fondation de la *Ruche populaire*. — Du Comité de rédaction. — Chute du journal; réflexions à ce sujet. — Lettre de Victor Hugo. — Lettre de Lamartine. — Lettre d'Eugène Sue. — Lettre de M. Michel Chevalier. — Lettre en réponse. — Du droit au travail.

Je conçus le projet de transformer nos réunions en Comité de rédaction d'un journal qui ferait de a propagande saint-simonienne. Un de mes amis de doctrine, membre de la famille, ayant eu la même pensée, nous nous entendîmes, et il fut décidé que ce journal aurait une forme de revendication sociale populaire, c'est-à-dire qu'il serait consacré spécialement aux réclamations et aux aspirations de la classe ouvrière. Nous arrêtâmes que tous les articles porteraient la signature de leurs auteurs; que ces articles devraient être approuvés par les fondateurs de l'entreprise, et que le titre s'acquerrait

par la simple acceptation d'un article présenté au Comité.

La presque totalité des membres de la famille s'empressa de répondre à notre appel et de faire les fonds nécessaires à la publication de ce journal, qui prit le titre de *Ruche populaire*, et en même temps de constituer un Comité qui représentât le plus possible nos idées de paix et de fraternité.

C'est vraiment quelque chose de curieux que le détail des difficultés qui font obstacle au moindre projet paraissant des plus faciles à réaliser. Cette petite entreprise en peut servir d'exemple. Dès les premiers jours de notre essai d'organisation du Comité, plusieurs fouriéristes, qui s'étaient joints à nous pour cette œuvre, voulaient s'emparer de la direction, à seule fin d'y faire dominer leurs principes. Nous, à notre tour, nous voulions que le Comité restât sous notre influence, et c'était justice, puisque nous étions les promoteurs. Après beaucoup de discussions, la majorité m'appela à la direction, et, par compensation, nomma Fugère, chaud fouriériste, trésorier. Ce n'est pas tout : après cette tentative d'envahissement, en vint une autre bien plus dangereuse.

Vanostal, mon associé pour cette entreprise de journal, était typographe de son métier ; ses relations avec les ouvriers de sa profession nous en amenèrent un grand nombre, tous appartenant à l'opinion démocratique révolutionnaire ; aussitôt qu'ils se sentirent ou qu'ils crurent être en force, ils essayèrent de nous entraîner vers leur politique ; mais, voyant que la majorité n'était pas encore de leur côté, ils nous plantèrent là et allèrent plus loin nous faire concurrence avec le journal *l'Atelier*, qu'ils fondèrent à l'instar du nôtre.

Cette défection, jointe à celle de quelques fouriéristes, rétrécit considérablement notre cercle d'action. Puis vinrent les susceptibilités, les amours-propres d'écrivains froissés : autres tribulations. Nous avions pourtant pris toutes les précautions possibles pour en atténuer les effets.

Le Comité de rédaction ou d'examen se tenait dans notre atelier de la rue Mondétour ; nous avions deux séances par semaine. Le soir, à huit heures, on se réunissait, on lisait les articles proposés à la publication, on les discutait, puis on en votait l'acceptation ou le rejet au scrutin secret, afin de sauvegarder la grande modestie ou la petite vanité de

l'auteur ; les articles présentés ne portaient aucune signature. Malgré ces minutieux procédés, le bout de l'oreille du coupable se laissait toujours apercevoir, c'est-à-dire qu'il se faisait bien vite connaître par la chaleur qu'il mettait à défendre son œuvre, ou par sa désertion du Comité, ce qui ne tardait guère après le rejet de ses articles. En voici un exemple pris entre beaucoup d'autres :

Mon neveu, Pierre Vinçard, commençait sa carrière d'ouvrier penseur ; il avait déjà présenté quelques articles bien sentis, bien écrits, et dont la publication avait été acceptée d'emblée. J'en étais glorieux et fier ; c'était mon élève, et je l'aimais de tout mon cœur. Ne voilà-t-il pas qu'un jour, tout froissé du rejet d'un de ses articles, il se retira, abandonnant ainsi notre cause, la tâche, l'œuvre de son oncle, et s'en alla, son article à la main, dans le camp démocratique. Le journal *la Fraternité*, ce nouvel organe de la classe ouvrière, accepte le transfuge avec toutes sortes de flatteries, et voilà mon élève incorporé dans la phalange révolutionnaire. J'avais compté en faire un socialiste pacifique ; au bout de quelque temps, il me revint démocrate achevé. Combien d'autres comme lui nous

plantèrent là successivement ! si bien qu'un jour nous nous trouvâmes réduits à ce vieux groupe de fidèles, parmi lesquels plusieurs dont je parlerai dans la suite, conservateurs religieux de la tradition, s'efforcent encore aujourd'hui de continuer l'esprit socialiste pacifique de la famille saint-simonienne.

Nommé directeur gérant pour une année, on me continua cette fonction pour l'année suivante ; puis, à l'expiration de celle-ci, Paton, un de mes bons amis de doctrine, membre de la famille, fut élu à ma place. Quelques mois après, Rosenfeld lui succéda, puis Kuhn ; ces deux derniers, quoique ralliés à nos idées, nous étaient étrangers ; ils dirigèrent peu de temps le journal. Après eux, le Comité appela un des nôtres : Jaquet Duquêne, qui, à la suite d'une discussion causée par des embarras d'argent, se retira, en emportant le titre légal de notre œuvre, qu'il continua quelque temps à ses risques et périls.

La famille ne se rebuta pas; on fit une nouvelle demande en autorisation de publication d'une feuille ayant pour titre : *l'Union* ; Vanostal en fut nommé directeur ; bientôt après, Gaumont, ouvrier horloger,

lui succéda ; mais celui-ci ne partageant pas entièrement nos principes, la famille ne tarda pas à se séparer de lui. Ainsi finit notre entreprise de journal.

Cette initiative d'ouvriers polémistes fut une chose utile, nécessaire pour l'époque ; elle provoqua la fondation de plusieurs autres organes de revendication populaire, elle habitua les ouvriers de Paris à s'occuper de questions sérieuses et à préparer les voies sociales que devront parcourir un jour tous les enfants du peuple.

Si nos efforts n'ont point eu de résultats immédiats, les années écoulées depuis nous ont prouvé qu'ils avaient eu leur raison d'être et qu'ils avaient une réelle importance pour l'avenir. Quelques lettres en réponse à des articles insérés dans notre journal indiquent assez l'influence que cette œuvre exerçait déjà sur l'intelligence d'hommes supérieurs, dont quelques-uns aidèrent bientôt de toutes leurs forces l'émancipation politique du peuple. Voici plusieurs de leurs correspondances, dont la lecture indiquera suffisamment les sujets auxquels elles se rapportent et justifiera l'importance que nous attribuons à notre œuvre.

Cette première lettre répond à un article[1] où l'on attaquait quelques phrases du discours que Victor Hugo prononça à l'Académie le jour de sa réception :

Monsieur,

« Puisque vous me faites l'honneur de m'envoyer votre article, je le considère comme une lettre, et j'y réponds. Je n'ai point dit : *la populace*, j'ai dit *les populaces*; ce pluriel est important : il y a une populace dorée, comme il y a une populace en guenilles ; il y a une populace dans les salons, comme il y a une populace dans les rues.

« A tous les étages de la société, tout ce qui travaille, tout ce qui pense, tout ce qui aide, tout ce qui tend vers le bien, le juste, le vrai, c'est le peuple ; tout ce qui croupit par stagnation volontaire, tout ce qui ignore par paresse, tout ce qui fait le mal sciemment, c'est la populace. En haut, égoïsme et oisiveté, en bas envie et fainéantise, voilà la vie de ce qui est populace ; et je le répète, on est populace en haut aussi bien qu'en bas. J'ai donc dit qu'il fallait aimer le peuple, un plus sévère eût

[1]. Voir la *Ruche populaire*, 1841.

ajouté peut-être : et *haïr* la populace ; je me suis contenté de la dédaigner.

« Ce que je ne dédaigne pas, monsieur, c'est la plainte d'un homme de cœur et de bonne foi, même quand il est injuste ; je cherche à l'éclairer : c'est pour moi un devoir de conscience. Ce devoir, vous voyez que je tâche de le remplir.

« Recevez, je vous prie, l'assurance de mes sentiments distingués.

« Victor Hugo.

« 2 juillet 1841. «

Voici maintenant une lettre que Lamartine adressait à Mlle Cécile Dufour, notre secrétaire de rédaction, auteur d'un article [1] visant le passage suivant du poëme de *Jocelyn* :

Tout ce qui porte un nom, ou génie, ou vertu,
Sous le niveau du crime est soudain abattu.
Le doigt du délateur au bourreau fait un signe.
La seule loi du peuple est la mort au plus digne.
La hache aime le juste et choisit l'innocent.
L'innocence est son crime! O peuple ivre de sang,
Tu détruis de ta main l'erreur qui nous abuse,
Et de tous les tyrans ton exemple est l'excuse.
. .

1. Voir la *Ruche populaire*, 1842.

« Mademoiselle,

« Je reconnais mes torts : c'est la première manière de les réparer ; mais j'explique ma pensée, et vous cesserez vous-même de la croire offensante.

« Je suis né avec l'horreur de toutes les tyrannies. Celle que 93 avait instituée sous le nom du peuple m'a fait, mal à propos, confondre le peuple avec ceux qui abusaient de ce nom respectable ; j'ai nommé l'effet pour la cause, et, en flétrissant les tribuns, j'ai frappé sur le peuple ; voilà mon tort : c'est celui de la langue plus que le mien ; me comprenez-vous ?

« Vous avez lu *Jocelyn ;* mais, si vous aviez lu mes œuvres tout entières, vous auriez eu cent fois le correctif du passage mal entendu que vous me reprochez. Depuis six ans que je suis entré dans les Chambres, j'ai appelé sur le peuple l'attention et la providence des pouvoirs. Un des premiers, j'ai protesté contre ces mesures anti-populaires qu'une ingrate démocratie a autorisées contre ces classes de la société, qui n'ont que le travail pour patrimoine et les gouvernements pour tuteurs. Lisez ma défense des enfants trouvés, des caisses d'épargne,

de la charité légale. Lisez cette préface que je viens de publier il y a huit jours et où je dis que le seul gouvernement normal aujourd'hui devrait être le gouvernement au profit des masses. Vous verrez partout que, bien loin de songer à les insulter de mon *superbe dédain,* je n'ai donné qu'un but et qu'un mobile à ma carrière politique : l'amour du peuple et des institutions utilement populaires. Cela ne veut pas dire des institutions anarchiques, car personne n'a plus besoin d'ordre dans la société que ceux qui vivent du travail quotidien ; le patrimoine peut attendre, le travail quotidien n'attend pas ; il meurt, quand la défiance arrête un seul jour la consommation. Voilà, mademoiselle, mes véritables pensées rectifiées pour vous seule. Il ne me reste qu'à vous remercier des expressions obligeantes dont vous vous servez, même en m'accusant. La classe à laquelle vous appartenez n'a pas d'ami plus dévoué ni plus persévérant que celui qui vous écrit.

« Vous ne pouvez, dites-vous, lire les œuvres que vous aimez qu'en les empruntant ; venez recevoir de ma main ce *Jocelyn,* qui a vécu de la vie de l'ouvrier et qui est mort sous le fardeau de la cha-

rité ; je serai heureux de vous l'offrir et fier que vous l'acceptiez.

« LAMARTINE. »

Enfin, en voici une d'Eugène Sue, à moi dressée :

« Vous m'excuserez, n'est-ce pas, de ne vous avoir pas répondu plus tôt. Si je suis assez heureux pour que vous lisiez les *Débats*, vous verrez que je suis dans mon coup de feu, et en outre si souffrant de la vue, que je n'ai pu disposer d'une soirée. Dès que j'aurai un moment, je vous rappellerai votre bonne promesse.

« J'accepte entièrement vos critiques sur *Thérèse Dunoyer* : le dénouement est triste, amer, et c'est un vice de mon ancienne manière que je tâche de corriger.

« Si vous avez lu les quatre feuilletons de la sixième partie des *Mystères* et que vous ayez un moment, soyez donc assez bon pour m'écrire vos impressions. J'ai lu avec un bien vif intérêt presque toute la *Ruche populaire*. Mille compliments !

« EUGÈNE SUE. »

Notre polémique, comme on le voit, embrassait tous les sujets, mais surtout ceux de chômage, d'abaissement de salaire, dont nous exposions les tristes résultats, qui sont devenus, depuis, la préoccupation des hommes d'État les plus clairvoyants, les plus soucieux des intérêts du peuple et de la tranquillité publique.

Nous pouvons citer, par exemple, la fondation de la Caisse de retraite pour la vieillesse, dont nous fîmes tant de fois le sujet de nos réclamations, sous l'inspiration de notre ancien chef de doctrine, Olinde Rodrigues ; et cette institution existe, aujourd'hui, en vertu d'une loi spéciale.

Les Sociétés de secours mutuels, dont nous demandions la généralisation et la concentration, se sont multipliées ; et bientôt chaque commune de France sera dotée de cette intéressante institution.

Cette initiative que nous avions prise de signer nos articles n'a-t-elle pas provoqué la mesure législative qui naguère encore *s'imposait* à tous les écrivains des journaux ? Ils s'en affranchissent maintenant, on ne sait pourquoi, ni en vertu de quel droit. Enfin, notre appel incessant à la représentation des besoins et des aspirations du peuple par le

peuple lui-même n'aida-t-il pas aussi à l'avénement du suffrage universel, résultat bien autrement considérable que celui de l'adjonction des capacités, dont l'élaboration avait coûté tant d'efforts précédemment ?

Notre tâche était parfois pénible à remplir. Je citerai à ce sujet la triste correspondance que j'eus à cette époque avec M. Michel Chevalier. Il écrivait dans le journal des *Débats* et y avait fait insérer un article où des accusations de paresse et d'ivrognerie étaient adressées à la classe ouvrière. J'y avais répondu selon mon cœur[1]. Voici ce qu'il m'écrivit :

« Mon cher Vinçard, j'avais lu la *Ruche* à Paris,
« comme toujours en la recevant ; j'avais été peiné
« de ce que vous m'y dites ; cependant je ne vous
« ai rien écrit aussitôt, voulant profiter d'un petit
« séjour que j'avais à faire à la campagne, pour
« vous relire avec calme. Cette seconde impression
« m'est tout aussi pénible que la première.

« Vous n'êtes plus le Vinçard bienveillant et

1. Voir la *Ruche populaire*, 1842.

« indulgent que j'ai connu, plein de tolérance et de
« ménagement pour les fautes des autres, prompt à
« les excuser, jamais à les attaquer ou à les criti-
« quer. Si j'en devais juger par cet article, par ce
« que vous y dites à d'autres et à moi, vous seriez
« bien changé; vous dépouilleriez cette vieille et
« cordiale nature qui vous faisait estimer haute-
« ment et aimer tendrement de quiconque vous
« approchait, et vous la troqueriez contre ce naturel
« quinteux des tribuns de l'école démagogique.
« Ces messieurs ont une espèce de raison pour
« paraître ainsi amèrement mécontents des autres :
« c'est qu'au fond ils sont mécontents d'eux-mêmes.
« Mais vous, est-ce qu'il en est ainsi? est-ce que
« votre conscience n'est pas parfaitement pure et
« tranquille? Qui plus que vous a le droit d'être
« satisfait et fier de lui-même ?

« Ce qui me surprend, c'est que vous ayez écrit
« ceci précisément au moment où vous veniez de
« recevoir le volume de mon *Cours*, qui est, je crois,
« la plus complète réponse aux reproches que vous
« m'avez adressés ; cela me surprend et m'afflige
« profondément, car il ne me reste même pas la
« consolation de penser que, avant d'exprimer contre

« moi des accusations pareilles, vous n'avez pas
« été averti qu'il fallait procéder contre un de vos
« amis, en pareil cas, avec réflexion et avec lent
« examen.

« Je ne reprendrai pas ici un à un les griefs que
« vous énoncez contre moi ; cela me mènerait trop
« loin, car ils sont nombreux ; nous reprendrons
« cela en causant quelque jour, et avec détail. Je
« me bornerai à vous dire ici que ces griefs consis-
« tent, les uns en ce que je ne partage pas des idées
« que je crois, avec tout le monde, fâcheuses et
« funestes, comme la suppression de l'hérédité ;
« les autres, dans des interprétations inexactes de la
« pensée par moi émise. Il semble, vraiment, que
« vous vous soyez appliqué à prendre mes idées
« par le mauvais côté, vous qui autrefois, avec
« tout adversaire, étiez si remarquable pour prendre
« toujours le bon côté des choses. D'autres de vos
« critiques sont moins fondées encore : ainsi, d'après
« vous, ce serait mal, ce serait criminel que
« d'avertir les classes ouvrières qu'elles ont des
« défauts et des vices ; comme si j'avais ménagé les
« autres classes, comme si l'infaillibilité appartenait
« aux classes ouvrières et à personne ! Et on serait

« coupable de leur dire, que, par des efforts sur
« elles-mêmes, elles doivent aider les efforts de
« leurs amis qui travaillent à améliorer leur sort ?
« Je ne vous dis que cela aujourd'hui ; ce n'est pas
« par lettre que nous devons discuter, et ce n'est
« pas une discussion, même abrégée et sommaire,
« que je me proposais d'entamer ici. Mon but, en
« vous écrivant, est de vous exprimer une plainte :
« c'est que vous, sans aucun motif, sans que rien
« vous y engageât, vous vous soyez mis à me faire
« la guerre ; et je veux vous déclarer combien je
« suis affecté de ne plus reconnaître dans cet article
« l'esprit excellent et le cœur meilleur encore de
« Vinçard d'autrefois. Mon but aussi, si vous per-
« mettez à ma vieille amitié d'être franche, c'est de
« vous témoigner le regret que j'éprouve de vous
« voir lancé sur la pente du radicalisme, et devenu,
« ou plutôt au moment de devenir l'un des cham-
« pions d'une opinion dont ensemble nous avions
« démontré le néant et l'impuissance.

« Mille amitiés ! au revoir !

« MICHEL CHEVALIER.

« 19 novembre 1842. »

Peu après, je recevais une lettre de Gallé, qui m'engageait à faire une démarche et me disait que Michel Chevalier était encore plus fâché que la lettre ne l'indiquait. Toutefois, ajoutait-il, « en « causant avec vous, il pourrait vous donner raison « sur quelques points ; mais, m'a-t-il dit, je ne « veux pas flatter le peuple. »

Malgré le conseil de mon brave ami Gallé, je n'allai pas rendre de visite ; mais je répondis par la lettre suivante :

« Cher monsieur Michel,

« Malgré tout ce qu'il y a de pénible pour moi
« dans les reproches que vous me faites dans votre
« dernière lettre, j'ai été heureux de la recevoir,
« parce qu'elle a rompu un silence qui me pesait
« sur le cœur, et parce que je crois y retrouver,
« sous le voile de l'amertume qui l'enveloppe, la
« triste mais douce affection d'autrefois.

« Un devoir tel que celui dont vous me reprochez
« l'accomplissement est, croyez-le bien, rigoureux
« à remplir, quand on sait surtout qu'il affligera
« ceux qu'on estime ; mais, en vérité, je crois avoir

« bien rempli ma tâche. Dieu connaît ma cons-
« cience, je suis tranquille et ne me repens pas.

« Je ne viens donc pas chercher à me rétracter
« ou à atténuer la gravité des torts que vous croyez
« voir dans ma conduite à votre égard, mais, tout
« au contraire, essayer d'obtenir votre approbation.

« Je tiens d'abord à ce que vous restiez persuadé
« que mon humeur, je dirai mieux, mon cœur, n'a
« point changé, et à ce que vous sachiez bien que
« je n'ai démérité ni pour vous ni pour d'autres,
« du moins sciemment ; que je n'ai point *troqué*, ni
« ne troquerai jamais, ma franche et sincère allure,
« contre quoi que ce soit qui ne serait pas la vive
« expression de mes sentiments.

« Vous vous plaignez que je n'aie pas attendu
« la connaissance de votre livre pour écrire mon
« article; vous savez bien pourquoi, puisque je vous
« l'ai dit dans ma dernière lettre. Je vous ai marqué
« que mon article était achevé et soumis au Co-
« mité. D'ailleurs, je n'ai fait allusion qu'au vôtre
« des *Débats*, qui m'a semblé si déplorablement
« significatif, que je n'ai pu retenir ma répulsion
« contre des idées si contradictoires avec tout ce
« que je savais de votre glorieux passé.

« Mon bon ami, voyons, dites-le franchement, la
« triste confirmation que vous me donnez dans votre
« lettre, sur votre changement d'opinion relative-
« ment à l'hérédité, ne justifie-t-elle pas la mauvaise
« humeur que j'ai pu faire paraître dans ma répli-
« que? Vous me dites que vous partagez, avec tout
« le monde, la crainte des conséquences fâcheuses
« qu'entraînerait la suppression de cette hérédité.
« Est-ce que, sur de telles questions, vous, Michel
« Chevalier, devez penser comme tout le monde?
« Non, ce n'est pas possible; je vous en prie, je vous
« en conjure dans l'intimité, au nom de Dieu,
« laissez-moi croire le contraire.

« J'aurais pu sans doute, pour traiter ces graves
« matières, m'adresser à vous d'abord directement
« et procéder, comme vous me le dites, avec tous
« les ménagements qu'exige une réciproque affec-
« tion qui m'honore; mais vous n'y pensez pas. Si
« vous étiez à ma place, si vous aviez passé comme
« moi par tous les trous de filière du prolétariat,
« par toutes les tortures de la vie nécessiteuse de
« l'ouvrier, si vous aviez été assujetti aux doulou-
« reuses déceptions de cette existence précaire, sans
« lendemain assuré, toute votre âme eût protesté

« au nom du pauvre prolétaire insulté sans sujet,
« sans le moindre fondement, sans preuves au moins
« un peu générales !

« Ainsi, on sacrifie bénévolement à la badauderie
« des lecteurs ordinaires des feuilles quotidiennes,
« et sans aucune miséricorde, la classe la plus
« intéressante de la société ! Et que sont-ils donc
« ces sévères censeurs de notre vie ? Vous les con-
« naissez tous, ces bâcleurs de polémique ! vous les
« avez vus colporter leur plume vénale, traîner
« leur ignorante faconde dans les bureaux et les
« antichambres des plus petits directeurs de feuilles
« publiques. Ces réformateurs sans mandat ont
« l'impudence de nous juger, de nous condamner;
« s'appuyant sur les faits les plus erronés, ils lan-
« cent leurs arrêts sans les signer !...

« Et maintenant, comprenez-vous ma douleur,
« alors que vous, que j'aime, que j'honore, vous
« semblez vous servir des mêmes armes, je veux
« dire des mêmes injures ? Je me suis laissé aller à
« la colère, et non pas, comme vous me le repro-
« chez, *à la démagogie*. C'est un cri d'indignation
« qui s'est échappé de ma conscience, et ce cri, je
« ne le retiendrai jamais en pareille circonstance.

« Mais vous-même, qui vous dit que ce n'est pas
« vous qui roulez sur une pente funeste, et que Dieu
« ne vous envoie pas la parole d'un ami pour pré-
« server votre gloire populaire de celle dorée
« d'aujourd'hui, laquelle ne conduit souvent qu'à
« l'abîme. Songez-y, et estimez-moi, si vous ne
« pouvez plus m'aimer.

« VINÇARD aîné. »

Je ne le revis que beaucoup plus tard ; il me fit demander et me remit la pièce que l'on va lire, en me disant : « Tenez, Vinçard, quand on vous demandera ce que je fais pour le peuple, vous donnerez connaissance de cet écrit ; c'est de l'histoire. » Voici cette pièce :

Organisation du travail.

« Vous voulez, me dirent-ils, poser en principe le droit au travail. — Oui. — C'est ce que nous ne pouvons admettre ; cela amènerait l'intervention du gouvernement entre le maître et l'ouvrier ; ce serait une source d'embarras. — Cependant, monsieur, si vous étiez, vous, ministre de l'intérieur, et

que vous apprissiez que vingt mille ouvriers manquent d'ouvrage à Lyon, vous vous empresseriez de leur en procurer? — Oui. — Si cela éclatait à Rouen, de même? — Oui. — Vous regarderiez cela comme un devoir envers la société? — Oui. — Eh bien, l'idée de devoir est corrélative de celle de droit. Si vous regardez cela, vous, comme un devoir, les ouvriers le regarderont comme un droit. — Cela, nous ne pouvons le reconnaître; nous voulons bien rendre service à l'ouvrier, mais nous tenons à ce qu'il nous en ait de la reconnaissance; or, il n'en aura pas, s'il regarde cela comme un droit. — On a de la reconnaissance envers ceux qui remplissent leur devoir; les individus ou les gouvernements qui le remplissent ne sont pas nombreux. Autant que qui que ce soit dévoué au rétablissement du principe d'autorité, je rechercherai avec vous ce qui peut attirer au gouvernement l'affection et la reconnaissance des gouvernés. Eh bien! le sentiment que le gouvernement s'empresse à remplir ses devoirs envers la classe la plus nombreuse, quoique ce soient des devoirs, est propre à donner un résultat. Ce que vous voulez, vous, mène à un résultat inverse; cela blesse le senti-

ment de la dignité humaine chez la classe la plus nombreuse. Ce que cette classe repousse, d'accord avec toute la société, c'est le régime du bon plaisir; or, ce que vous voulez, vous, c'est le régime du bon plaisir. Dans votre système, le gouvernement ne rendrait service à la classe pauvre que parce que tel serait son bon plaisir. Oubliez-vous donc que la Révolution a été faite pour mettre fin au régime du bon plaisir?

« Vous avez une maison à Paris, des champs en province; le gouvernement les protége contre les malfaiteurs; croyez-vous que ce soit de sa part facultatif? regardez-vous cela, de sa part, comme un acte de bon plaisir, ou comme un devoir sacré? — Comme un devoir sacré, sans contredit. Le gouvernement a, parmi ses devoirs les plus sacrés, l'obligation de défendre le patrimoine des citoyens. — Je suis de votre opinion tout à fait; voyez pourtant la conséquence. L'ouvrier n'a d'autre patrimoine que son travail; c'est avec cela, et avec cela seulement, qu'il pourvoit à la nourriture de ses enfants, à leur éducation; on doit lui garantir sa propriété tout comme on garantit celle du riche. Voilà ce que signifie le droit au travail. — Cette

assimilation n'est pas exacte. — Elle ne l'était pas avant qu'il y eût en tête des lois : « Tous les Français sont égaux devant la loi. » Depuis que ce principe de l'égalité est établi, il en résulte forcément cette parité entre le travail, propriété de l'ouvrier, et les champs et les maisons, propriété du riche. Puissiez-vous vous en souvenir! Si vous n'élevez pas ainsi le travail au rang de propriété, les ouvriers vous demanderont autre chose. Si vous tenez à ce qu'ils ne se mettent pas dans l'esprit de revendiquer une partie de vos prés et de vos vignes, reconnaissez-leur cette propriété-là, et entourez-la de tous les respects et de toutes les garanties. »

Il ne me dit pas quel était le personnage qui lui donnait la réplique ; mais il mit tant d'importance en me donnant cette pièce, qu'il m'a semblé que ce ne pouvait être qu'un ministre du roi Louis-Philippe, mais lequel ?...

CHAPITRE HUITIEME

Projet d'histoire du travail. — Difficultés de sa réalisation. — Complète déception. — Lettre d'Alexis Monteil. — La Lice chansonnière. — Épisode sur trois de ses membres.

Nul n'avait songé aux avantages pécuniaires qu'aurait pu nous rapporter notre entreprise de journal; on ne s'était même pas assez préoccupé de l'importance des frais que nécessiterait la continuation de sa publication. Chacun de nous s'empressait d'apporter l'aide de sa bourse, quelque non garnie qu'elle fût. Moi-même, je ne calculai pas les assujettissements et les embarras que cette œuvre pourrait me causer, et n'y ai jamais songé un instant.

Les séances du Comité de rédaction se tenaient, comme je l'ai dit, dans notre atelier, et me contraignaient souvent à arrêter les travaux avant

l'heure accoutumée ; ensuite, j'avais des visites à recevoir, l'entretien des correspondances, la correction des épreuves du journal, la distribution, enfin tout le détail de sa petite administration. Je ne compte pas ma part de rédaction : c'était pour moi un véritable plaisir ; j'avais du bonheur à remplir cette besogne, et j'en venais facilement à bout, ce qui me donna, malheureusement, la sotte vanité de croire que j'étais capable de traiter n'importe quel sujet. On va voir combien grande était mon audace et combien grande aussi fut ma punition : puisse cela servir d'exemple à ceux qui, comme moi, exposés aux louanges d'amis trop affectueux, élèvent leurs prétentions à la hauteur des flatteries dont on les entoure !

J'avais composé des chansons qu'on avait applaudies ; j'avais fait de la polémique sérieuse dans mon journal, polémique toujours accueillie d'emblée par le Comité ; tous mes amis de la famille, et Gallé en tête, me félicitaient ; je crus alors, candidement, que je pourrais, sans grands efforts, reporter sur le papier tout ce qui me viendrait à l'esprit.

Il faut cependant que je me rende cette justice :

c'est que jamais la prétention d'écrire ne domina mon désir d'être utile à la cause du peuple. Depuis mon affiliation au saint-simonisme, il ne m'est point venu à l'idée de produire quoi que ce soit, chansons ou autres compositions, qui n'eût ce but moral ; de même que je n'eus jamais, non plus, la pensée de déserter l'atelier pour la carrière des lettres. Je mettais, au contraire, de la gloire à garder mon caractère d'ouvrier.

C'est à ce moment qu'habitué, comme je pensais l'être, à traiter tous les sujets, j'osai entreprendre un ouvrage gigantesque par rapport à la petitesse de mes capacités, un ouvrage qui exigeait toutes les connaissances et l'érudition d'un écrivain de premier ordre. Je n'avais point songé à ces difficultés, ébloui du sujet et de l'intérêt qu'il devait avoir pour le peuple. Mon titre était trouvé : *Histoire du travail et des travailleurs en France.* Et cette tâche ne m'effrayait pas ; il ne s'agissait que de se mettre à la recherche de tous ceux qui, par leur génie, leurs persévérants travaux dans les sciences, les arts et l'industrie, avaient enrichi le monde de tout ce qui fait sa grandeur, sa gloire et sa puissance génératrice ; de faire

sortir de l'oubli ces héros du travail, de les présenter à tous entourés de leur auréole, c'est-à-dire accompagnés de la description des œuvres de chacun d'eux ; de montrer, en même temps, que ces bienfaiteurs de la civilisation de notre pays appartenaient, en grande majorité, à la classe du peuple producteur, si peu considéré jusqu'ici, et non pas à celle des hommes de guerre, à cette aristocratie du sabre, laquelle, presque seule, représente dans l'histoire la gloire de la France.

Aussitôt ce projet arrêté, je ne voulus plus m'occuper d'autre chose que de sa réalisation ; je me livrai entièrement à sa mise en œuvre.

Je courus d'abord aux bibliothèques publiques, à celle de Sainte-Geneviève, le soir ; le dimanche, à celle des Arts-et-Métiers ; mais, premier embarras, quels auteurs fallait-il consulter ? On me dit que, dans la *Bibliographie des historiens de France*, je trouverais les noms des écrivains spéciaux dans les matières que je voulais étudier. Je suivis cet avis, et j'allai passer quelques heures chaque jour à la Bibliothèque nationale ; mais, après avoir pris en note le nom des écrivains, il m'eût fallu consulter leurs ouvrages, et je ne pouvais y sacrifier

tout mon temps; cela eût été trop préjudiciable au travail de l'atelier; comment faire? Je me hasardai d'adresser une demande à M. Désiré Nisard, directeur de cette Bibliothèque, lui exposant mon projet et les obstacles que j'éprouvais à sa réalisation; je le priais de me dire si, par sa protection, je ne pourrais pas obtenir que l'on me prêtât les livres nécessaires à l'œuvre que j'entreprenais. Je ne reçus aucune réponse.

M. Blanqui, l'économiste, qui s'intéressait à mon travail, intercéda en ma faveur auprès du directeur de la bibliothèque Mazarine; il ne réussit pas davantage. Réduit alors à mes propres forces, j'allai bouquiner sur les quais. J'achetai quelques vieux livres ayant rapport à mon œuvre. Je fis des visites réitérées aux bibliothèques, et, au bout d'un temps considérable, je parvins à réunir brin par brin, comme l'oiseau qui veut faire son nid, une multitude de notes prises à la hâte, et si confusément amoncelées les unes sur les autres, que j'avais mille peines à les débrouiller et à les classer de manière à pouvoir m'en servir pour l'exécution de mon travail.

Enfin, après un labeur opiniâtre, le premier volume était au net, du moins je le croyais ainsi.

J'en lus des fragments à quelques-uns des amis de la famille ; tous me félicitèrent ; je pensais donc naïvement avoir produit quelque chose de capital. Je portai mon manuscrit au Père Enfantin et voulus lui en lire quelques pages. « Non, dit-il, je ne veux le connaître qu'entièrement terminé. »

J'entamai le travail de la seconde partie. Mais je commençais à faire des réflexions, un peu tardives il est vrai, sur l'immense tâche que je m'étais donnée et sur les difficultés de son achèvement, car je m'assurais qu'après ce deuxième volume je ne serais encore qu'aux deux tiers environ de ce qu'exigeait un ouvrage de cette nature, si concis qu'il fût, et que j'en avais encore au moins pour une année de travail incessant.

Pour m'encourager, le Père Enfantin et les membres de la famille chargèrent Gallé d'aviser au moyen le plus économique de publication des deux volumes terminés, en mettant à sa disposition l'argent nécessaire à couvrir les premiers frais. Un éditeur fut consulté ; mais ses exigences de garantie dépassant la somme proposée, mon neveu, Pierre Vinçard, qui faisait pour lors un petit commerce de libraire, en fut chargé.

Au moment de mettre sous presse, je me hasardai de solliciter l'appui de Mme George Sand. Il me semblait que quelques lignes d'introduction placées en tête de mon livre et signées de l'illustre artiste seraient un précieux talisman pour me préserver de tout écueil. Mais j'eus l'amère déception d'essuyer un refus, entouré à la vérité de témoignages affectueux, mais qui n'en était pas moins un refus.

Mon premier volume fit donc son entrée dans la république des lettres sans tambour ni trompette. Le plus profond silence le suivit dans sa marche; nul organe de publicité ne s'occupa de lui. Le second volume allait passer aussi inaperçu sans doute, lorsque, troisième et dernière déception, on rompit enfin ce silence qui m'agaçait terriblement.

Un intime ami d'un ami de mon neveu était, soi-disant, content de l'ouvrage, et promettait depuis longtemps d'en rendre compte dans un journal très-répandu. J'attendais impatiemment, et, comme sœur Anne, je ne voyais rien venir. Enfin, un jour, cet ami de l'ami de mon neveu s'exécuta en *m'exécutant* moi-même. Il n'en dit pas long, mais ce peu était d'une signification accablante. Voici le sens

(sinon le texte exact) de ce que je lus dans un numéro de la *Revue des Deux-Mondes* :

« Quand on veut se mêler d'écrire, il ne suffit pas
« d'avoir de bons sentiments, il faut savoir les
« exprimer correctement. L'histoire que M. Vinçard
« vient de faire publier est un ouvrage illisible. »

C'était là un vrai coup de massue ; aussi cette humiliante déconfiture me fit jeter le manche après la cognée, et toutes mes paperasses au panier. Cependant je reçus, comme fiche de consolation sans doute, ces doux témoignages d'intérêt de M. Alexis Monteil, l'illustre écrivain de l'*Histoire des Français des divers métiers*. Je lui avais demandé quelques renseignements pour la continuation de mon travail ; voici ce qu'il me répondit :

« Votre lettre, monsieur, est si polie, si remplie
« de bons sentiments, que je quitte tout pour y ré-
« pondre. Je conçois que vous ayez besoin de la
« traduction des ordonnances latines des rois de
« France ; mais le nombre en est bien petit, et
« d'ailleurs le sommaire en français qui les p

« cède toutes sans exception en est une traduction
« presque suffisante. Vous pouvez encore, avec
« quelque utilité, lire la table de ces ordonnances.

« Je ne suis pas assez riche, monsieur, pour avoir
« gardé dans mon cabinet pour environ quatre-vingt
« mille francs de manuscrits; je les ai vendus, et ils
« m'ont donné à vivre pendant vingt à vingt-cinq
« ans. Mais, avant de m'en séparer, je puis dire que
« je les ai bien sucés. Cependant, vous dire que je
« n'en ai aucun ne serait pas la vérité; je viens, à
« cause de vous, d'y donner un coup d'œil; tous les
« bons ont déjà disparu, et cela doit être, car on
« est aujourd'hui fort empressé après ces sortes
« d'ouvrages, après ces manuscrits relatifs à l'in-
« dustrie. Toutefois, mes collections ne sont point à
« l'étranger, et, mon livre à la main, les conserva-
« teurs des Archives du royaume, ou ceux du Cabinet
« des manuscrits de la Bibliothèque royale ne vous
« refuseront pas de vous les communiquer et sans
« doute, s'ils vous connaissent, de vous les prêter.
« Ils comprendront que tout votre temps vous est
« nécessaire et ne vous forceront pas à le passer en
« courses, en demandes et en attentes.

« Mais enfin, vous êtes en relations avec l'auteur

« de l'*Économie politique*; il a le bras long et atteint
« de haut, et, s'il parle pour vous, sûrement il se
« fera entendre. Et la voix de vos souscripteurs ou
« acheteurs? Leurs voix réunies ne devraient-elles
« pas aussi se faire entendre, et, au siècle où nous
« vivons, devriez-vous avoir besoin d'autres recom-
« mandations que vos travaux et vos élans ?

« Je vous écrirais bien plus au long, si dans peu
« de temps M. Charguereau, aujourd'hui homme de
« lettres et mon ami, autrefois mon élève, ne devait
« bientôt partir pour Paris; il vous verra sans doute
« chez M. Dumesnil, votre ami commun; il complé-
« tera ma lettre, etc.

« Il me semble, monsieur, que vous êtes un peu
« essoufflé en montant la montagne; vous êtes à la
« partie la plus escarpée, au sentier le plus étroit;
« mais courage ! la plaine n'est pas loin : le chemin
« s'élargira. Vous y marcherez aisément et vite ; je
« me plairai à vous y applaudir, car vous méritez
« qu'on vous aime, et, quant à moi, je vous aime de
« tout mon cœur.

<div style="text-align:right">« Alexis Monteil.</div>

A Céli, 24 octobre 1843.

Il n'était plus temps : le coup était porté ; pour rien au monde je n'aurais voulu continuer cette tâche, du reste bien au-dessus de mes forces. Je le sentais alors, la leçon avait été rude, mais méritée. Est-ce que je savais ce qu'on appelle le *style*? Est-ce que j'avais la connaissance exacte des règles de notre langue? Il me fallait cette épreuve ; je l'ai supportée stoïquement et me suis remis à chansonner de plus belle. Je composai successivement le *Prolétaire*, le *Forgeron* et l'*Attente!* Je retournai dans les goguettes que j'avais si longtemps délaissées, et j'y entraînai mes amis de la famille, qui étaient heureux de mes petits triomphes. C'est ainsi que j'oubliai mes déboires d'écrivain, et, si j'en ai souffert, je m'en suis consolé. Qui sait si ce n'est pas la Providence elle-même qui vint m'avertir de l'inanité de mes sottes prétentions. Je l'ai chanté plus tard, ce *travail*, et j'en ai reçu, comme on le verra par la suite, la sainte récompense. Ma peine était une prière, et Dieu l'a exaucée.

Parmi les Sociétés chantantes où nous allions passer nos soirées, celle appelée la *Lice chansonnière* était une des plus en renom et des plus fré-

1. Voir *les Chants des travailleurs*, 1869.

quentées. Je retrouvai là beaucoup de mes anciens amis et maîtres en chansons : Charles Lepage, Festaux, Cabassol, Blondel, etc., compagnons de mes premières armes dans cette grande lice où luttaient les forts : Dauphin, Émile Debaux, Tournemine, Francis, Favard, etc.

La *Lice chansonnière* différait des autres réunions, en ce que, bien qu'elle fût publique pour l'audition des chansons, elle avait des assemblées particulières consacrées spécialement à la constatation des capacités chansonnières que devait prouver tout aspirant à devenir membre de la Société. Ces preuves de capacité consistaient à improviser, séance tenante, sur un sujet tiré au hasard parmi ceux fournis par les sociétaires présents. A cette occasion, je me rappelle qu'à ma réception, parmi une vingtaine de ces sujets qui furent mis au chapeau pour l'improvisation qui m'était imposée, je tirai le mot *avenir*, ce qui provoqua un rire général, parce que tous savaient que j'étais saint-simonien, et que ce mot joue un grand rôle dans la doctrine. J'acquittai ma dette d'improvisation, et mon admission comme membre de la Société m'engagea encore davantage à m'adonner aux plaisirs de mon passé.

Je nouai là de bonnes relations ; je contractai avec la plupart de mes confrères des liens de douce confraternité ; mais cependant je n'y fis aucun prosélyte avoué. J'étais pourtant bien aimé de tous, et, dans ma vieillesse, je me plais à m'en ressouvenir.

Leboulanger, Picard, Hachin, Berthier, Jolly, Duchêne, Dumanet, Leclerc, Marchive, Bailly Prieur, etc., vous tous, recevez ici le témoignage de la fidélité que j'ai gardée au souvenir de notre bonne camaraderie. Et vous aussi, qui nous avez précédés dans ce monde mystérieux que, selon moi, on cherche en vain hors de celui que nous habitons, hors de tout ce qui est, vous qui avez accompli cette impérieuse transformation de la vie : Perchelet, Jules Leroi, Numa, Marc Bailly, Blondel, Élisa Fleury, Serré, Chanu, Charles Gille, tous, je vous sens vivre en moi par les réflexions tristes ou joyeuses dont vous-mêmes partagez aussi en ce moment les sensations diverses.

Vieux amis regrettés, laissez s'appesantir ma pensée sur trois d'entre vous dont la triste fin réveille ma douleur, et vous qui lirez ces lignes, donnez place à votre émotion au souvenir des trois martyrs que je vais essayer de vous faire connaître.

Serré, le premier, était un artiste de mérite ; il conçoit et exécute le mouvement le plus glorieux de notre siècle, chef-d'œuvre de dessin et d'art lithographique, ouvrage intitulé : *la France au moyen âge*. Il met au service de ce précieux travail tout ce qu'il possède de talent, de patience persévérante et d'argent : temps, génie, épargne, tout y est consacré ; l'œuvre est achevée, mais ne lui appartient pas. Cette œuvre, fruit de ses longues veilles, de ses efforts artistiques et laborieux, devient la propriété d'un autre ; les frais qu'ont nécessités son exécution ont contraint l'artiste à donner en échange la totalité des rapports pécuniaires de son travail, et lui, épuisé de fatigues et d'humiliantes déceptions, expire dépossédé de son œuvre, presque oublié, et dans un état voisin de la misère.

Quant à Chanu, c'était un brave et bon ouvrier, plein de cœur et d'intelligence, aussi franc et vrai dans les relations, que simple et naturel dans les sentiments qu'expriment ses joyeuses chansons. J'étais devenu son véritable ami, parce qu'il était doué de toutes les qualités qui distinguent un homme consciencieux, comme on va le voir par l'acte désespéré qui termina sa vie.

Sellier de son métier, et depuis de longues années employé chez un patron, son ami d'enfance, dont l'attachement lui était entièrement acquis, Chanu, à l'époque des grèves socialistes de 1848, avait été choisi comme président de la Société clubiste des selliers. Une mesure relative à l'augmentation du prix de la journée de travail, avait été votée et devait être imposée à tous les patrons de cette industrie. Quelques jours avant cette détermination, Chanu me disait : « Notre Société est en train de discuter une affaire dont peut-être la solution me coûtera la vie ; je ne puis reculer devant tous ces hommes qui ont confiance en moi, et je ne peux pas non plus imposer ni refuser mon travail à un ami qui m'a toujours traité en frère. » Ballotté entre des alternatives si honorables, le désespoir le prit, et un soir, en rentrant, il attacha une corde à l'espagnolette de sa fenêtre et se pendit. Cruelle extrémité ! pour ne pas faillir à sa conscience, il se réfugia dans la mort.

Le troisième ami, dont je vais parler plus longuement, Charles Gille, était mon voisin. Sa mère tenait un petit magasin près du mien, passage Saucède. Il venait souvent causer avec moi. C'était un

esprit original, un véritable poëte chansonnier, dont les compositions, dans le genre politique et philosophique de Béranger, lui avaient acquis une célébrité de goguette justement méritée.

J'ai vu commencer la réputation de ce pauvre ami, et j'ai assez vécu dans son intimité pour pouvoir entrer dans des particularités touchant son caractère, et surtout les derniers incidents qui marquèrent son existence et accélérèrent sa triste fin. Comme je l'ai dit, il venait souvent me rendre visite et me communiquer ses projets de chanson, sans aucune intention pourtant de provoquer mes avis ou mes critiques, non! car la confiance qu'il avait en son propre mérite dépassait de beaucoup les dispositions poétiques qu'il tenait de la nature. Aussi causait-il bien plus qu'il ne m'écoutait. J'avais du plaisir à l'entendre, parce que toute sa conversation avait un but moral; il était rempli de pensées généreuses et élevées; mais l'exorbitante vanité qui le dominait rendait sa société peu expansive, quoique cette vanité, chez lui, fût si candide, si ingénue, si naïve, qu'on ne pouvait faire autrement que de la lui pardonner et d'en rire.

Ainsi, par exemple, il me souvient d'une circons-

tance qui lui causa une joie extrême. C'était vers la fin du règne de Louis-Philippe ; à la suite d'une émeute qui avait eu lieu dans notre voisinage, Charles Gille s'était vanté d'avoir fait partie de cette levée de boucliers, d'appartenir à une Société secrète, enfin d'être dépositaire d'armes de guerre de toutes sortes. La police, ayant eu vent de cela, prit une mesure des plus ridicules, c'est-à-dire que, pendant plus d'un mois, elle attacha un sergent de ville à toutes les démarches de notre ami. Il ne pouvait faire un pas dans la rue sans avoir un agent de police à ses trousses, observant tous ses actes et allant et venant sans cesse autour de lui.

Chaque jour, de grand matin, cet homme guettait Charles Gille ; dès qu'il sortait de son logis, il le suivait à la piste, et ne le quittait que lorsque l'heure avancée de la nuit rappelait chacun d'eux à son domicile respectif. C'était une bonne aubaine de gloriole pour notre ami : il en avait une joie indicible ; il visitait tous ses amis et leur montrait avec orgueil ce planton d'honneur attaché à sa personne.

« Venez donc voir mon sergent de ville, me dit-il un jour en entrant dans ma boutique ; il est bon enfant, celui-là : je lui paye un verre de vin de temps en

temps ; il l'accepte sans façon et sans se faire tirer l'oreille. »

Je sortis et vis effectivement le sergent de ville, souriant lui-même de sa singulière corvée. Il était à peu de distance de nous. Charles Gille lui fit un petit signe ; aussitôt l'agent accourut nous rejoindre chez le marchand de vin et trinqua avec nous sans se faire prier le moins du monde.

Cet épisode, tout invraisemblable qu'il puisse paraître, est pourtant de la plus stricte exactitude. Charles Gille venait chaque jour prendre ses repas chez sa mère, qui, poussée à bout par l'espèce de scandale que produisait la présence de ce sergent de ville devant sa boutique, fit force réclamations à la préfecture de police et obtint enfin la levée de cette malencontreuse mesure.

Une autre fois, c'était en 1848, l'occasion vint encore s'offrir à notre ami de laisser s'ébattre sa naïve vanité. Le Préfet de police Caussidière l'avait promu au grade de lieutenant dans la garde républicaine, qu'on venait de former ; il fallait voir la martialité superbe de Charles Gille se pavanant dans ce bel uniforme tout neuf, se montrant dans tout le quartier, et provoquant, avec une joie

d'enfant, les félicitations de chacun sur sa belle tenue.

Peu de temps après, Caussidière était démis de sa fonction de Préfet, et notre poëte, rentré dans la vie civile, reprenait ses occupations littéraires, négligeant tout autre travail. Pourtant il était sans fortune ; sa mère, vivant de son petit commerce, ne pouvait aider son fils que très-médiocrement, et il se trouva bientôt forcé de recourir à divers expédients pour subvenir à son existence. Se gonflant de gloriole, recueillant avec délices les éloges du premier venu, il se comparait au poëte Gringoire, dont il avait effectivement toute l'insouciance rêveuse ; il le savait bien et s'en faisait un sujet de satisfaction vaniteuse.

Je l'ai vu pendant quelque temps, un petit cabas en cuir attaché en bandoulière, s'en aller d'une extrémité de Paris à l'autre, pour donner des leçons d'écriture et de grammaire à des ouvriers peu instruits, dont, me disait-il, il voulait faire des hommes. Il entendait, par là, en faire des démocrates socialistes ; et ces ouvriers, c'étaient ses amis, ses camarades, car tout le monde l'aimait. Ses chansons, dont beaucoup ont gardé la mémoire, sont

remplies d'élans généreux ; elles inspirent les grands dévouements, affermissent le courage et réjouissent le cœur en élevant la pensée. L'art, le sentiment, la raison, la morale, tout s'y trouve réuni.

Mais, hélas ! cette grande confiance qu'il avait dans sa personnalité, cette folle vanité qui s'était emparée de lui sous toutes les formes, l'entraîna dans l'abîme ; je le crois ainsi, et je n'émets cette idée que parce que j'ai été à même de bien étudier le caractère de ce pauvre ami, et que sa triste fin me semble témoigner que je l'ai bien pénétré.

Un jour, il va prônant partout qu'il a une pièce reçue en lecture au Théâtre-Français ; se berçant avec bonheur de cette gloire future, il s'absorbe dans cette vision ; mais, comme je vais le raconter, elle lui fut fatale.

M. Arsène Houssaye, alors directeur de ce théâtre, s'était chargé du manuscrit, et, disait Charles Gille, lui avait donné l'assurance de son acceptation par le Comité ; mais, hélas ! au bout de quelques mois d'attente, la pièce fut renvoyée à son auteur... Toutes ses illusions étaient détruites ! C'était un coup de foudre pour le pauvre Gille ; il s'affaissa

sous le poids de cette déchéance, et peu de temps après on le trouva pendu à la porte de sa chambre.

La mort malheureuse de ces trois amis se confond dans ma pensée avec cette désespérante chute du peuple le lendemain de son triomphe révolutionnaire. Lui aussi s'abandonne à l'exagération de sa personnalité ; lui aussi dédaigne toute autre puissance que la sienne, et toujours il devient la victime de cette puissance, contre laquelle il ne s'était pas prémuni.

Malgré l'aspiration vers l'infini, innée chez tous les êtres pensants, malgré l'intelligence supérieure que la Providence avait départie à chacun de ces trois hommes, nul d'entre eux n'avait de confiance et de foi qu'en lui-même. Dieu, Providence, puissance extérieure n'étaient, pour eux trois, que de vains mots inventés par la faiblesse humaine. Comptant sur la bonne affection qu'ils me portaient, je fis mille efforts pour les rattacher aux idées religieuses de la doctrine saint-simonienne; mes discours, pas plus que mes chansons, ne parvinrent à les toucher.

Chanu, quoique chansonnier joyeux et grivois, était un esprit sérieux : il m'écoutait toujours avec attention; souvent, il me faisait répéter, dans un

coin de la salle où nous nous réunissions, les chants fraternels de Ménilmontant. Il semblait ravi et me faisait des questions à n'en plus finir sur les moyens pratiques de réalisation. Je ne savais que répondre (car pourra-t-on jamais déterminer d'avance sous quelles formes la Providence accomplira demain la loi du progrès?). Je me retranchais seulement sur les avantages immenses de nos principes d'association, de classement selon le mérite et non selon la naissance, sur le dogme religieux de Dieu *Père* et *Mère*, résumant les deux natures et les unissant. Je lui parlais de théories, et lui ne se préoccupait que de pratique ; j'étais trop idéaliste, et lui trop positif ; nous ne pouvions nous entendre.

Quant à Serré, il ne me contrariait jamais ; je ne sais s'il était catholique ; mais il avouait nettement son monarchisme ; tout ce qui ne se rapportait pas à ce vieux principe l'intéressait fort peu ; aussi ne chantait-il que des choses badines et même graveleuses. C'était pourtant aussi un homme sérieux et rêveur. Je lui avais fait connaître mon *Histoire du travail ;* il m'engagea à la continuer, et il me prêta quelques livres où je trouvai des renseignements précieux sur l'art et les artistes, mais il était trop

tard. Il travaillait alors à cette grande œuvre dont j'ai parlé ; il était plein d'espérance, alors que moi j'avais perdu toutes les miennes.

Je me suis étendu un peu longuement sur quelques incidents de la vie et de la triste mort de ces trois amis, parce que, de tous ceux avec lesquels j'ai eu des relations à la *Lice chansonnière*, ils ont été les seuls dont j'aie aussi fortement senti l'attractive influence qui caractérise certaines natures, même les plus dissemblables à la nôtre... Ainsi, par exemple, Serré, si peu soucieux des questions de paupérisme, de misère du peuple, était, dans le commerce de la vie, d'une obligeance extrême pour tous ceux dont il devinait les besoins ; il courait au-devant des services qu'on n'aurait pas osé lui demander.

Chanu, qui semblait faire si peu de cas de ce que je lui disais sur la synthèse de toutes choses, sur la religion et sur Dieu, poussait cependant l'amour du devoir et le respect de la conscience jusqu'au fanatisme. Ce n'était donc pas non plus une nature ordinaire.

Quant à Charles Gille, la bonhomie de ses excentricités vaniteuses les lui faisait aisément par-

donner, d'autant plus qu'il les rachetait par un véritable talent de poëte chansonnier, et que ce talent, entièrement consacré à la glorification du peuple, n'a jamais dévié de cette voie.

CHAPITRE NEUVIÈME

De Pierre Dupont. — De la Société dite de l'Enfer. — Descente de police. — M. Zangiacomi. — Mon séjour au parc Monceau. — Enlèvement de son directeur. — Assemblée des brigadiers. — Panique générale de l'Administration des ateliers. — Leur dissolution.

Je n'avais guère fait, par mes chansons, plus de prosélytes parmi les personnes que réunissait, chaque semaine, la Lice chansonnière, que parmi les amis dont je viens de parler. Cependant, peu à peu et sans que je m'en doutasse, les idées saint-simoniennes faisaient leur chemin, et, un jour, elles se manifestèrent ostensiblement dans les compositions de plusieurs de mes confrères en chanson.

Festeau fut le premier qui se distingua dans cette voie mi-partie politique, mi-partie sociale; quelques autres le suivirent, si bien que, à peu de temps de là,

un poëte arrivé de province fait bientôt retentir tout Paris de ce refrain, devenu le plus populaire de l'époque : *Buvons à l'indépendance du monde.* La révolution de 1848 avait sa *Marseillaise* sociale, et Pierre Dupont continuait Rouget de l'Isle.

Ce beau chant n'avait pas été composé, comme beaucoup de personnes ont pu le croire, à l'occasion de la révolution de 1848. Une année au moins avant cette époque, étant en soirée chez M. Lebey de Bonneville, j'avais eu le plaisir d'entendre ce chant de la bouche même de son auteur, et ce qu'il y a de particulier et que je tiens à constater ici, c'est que cette énergique exposition des misères du peuple est la reproduction développée et immensément agrandie d'une chanson intitulée *la Prolétairienne,* composée, paroles et musique, par un saint-simonien de Lyon, appelé Corréard, chanson publiée en 1838 et dont j'ai l'exemplaire sous les yeux [1].

Je cite ce fait, non pas pour amoindrir, Dieu m'en garde ! le mérite de Pierre Dupont, qui a si bien donné à ce poignant cri du peuple tout le

1. Voir *les Chants des travailleurs,* publiés en 1869.

grandiose poétique qui lui est propre ; seulement, j'éprouve une religieuse satisfaction, en pensant que c'est dans une manifestation de notre foi que le poëte a puisé son inspiration, et que, par elle, il a eu la puissance de saisir le monde de nos aspirations. Puisse la constatation de ce fait réjouir les forts et donner confiance aux faibles !

Je ne faisais pas de la propagande en chansons que dans la seule Société de la *Lice;* les amis de la famille m'accompagnaient, et nous allions souvent dans une grande réunion chantante qui tenait ses séances rue de la Grande-Truanderie. Cette Société s'appelait *l'Enfer* et rassemblait un nombre considérable d'ouvriers ; chacun des membres, reçu en qualité de *Démon*, était baptisé d'un nom en rapport avec l'institution. Le président, *Pluton*, avait compulsé le dictionnaire mythologique, et il octroyait aux néophytes les sobriquets les plus baroques ; ainsi, après avoir fait ma chanson de réception, je fus anobli de celui de *Zéphon*.

Le lieu des séances s'appelait la *Grande Chaudière;* jouer des *griffes* signifiait applaudir.

Voici le refrain de ma chanson de réception ; j'ai perdu la mémoire du reste :

> Démons, je viens grossir vos rangs ;
> Mais je n'aime pas quand j'attends
> Longtemps.
> De votre enfer, vieux chenapans,
> Vite ouvrez-moi les deux battants.

Toutes ces excentricités diaboliques attiraient une foule de visiteurs. Le président, Jules Leroi, vieux Licéen, aimé de tous les goguettiers, avait réuni autour de lui l'élite des chansonniers populaires. Je retrouvais là tous mes anciens camarades en chansons et d'autres jeunes débutants dans la carrière chantante ; j'y rencontrais aussi beaucoup de républicains, avec lesquels je nouai des relations intimes, espérant parvenir à les détacher des Sociétés secrètes auxquelles la plupart appartenaient. Deux surtout m'intéressaient particulièrement : l'un s'appelait Petit Bernard, et l'autre Nouguès. Ce dernier m'avait adressé quelques couplets élogieux : on est toujours sensible à ces petites marques d'attention flatteuse ; il causait bien, et nous nous occupions souvent des affaires politiques de l'époque. Quoiqu'il portât à l'extrême ses opinions démocratiques, je ne me lassais pas de tenter sa conversion à notre doctrine d'autorité aimante, pacifique et religieuse, parce que, au fond de ce

caractère énergique et puritain, j'avais remarqué un grand amour de la justice et une excessive délicatesse de sentiments. Le trait suivant peut en donner une idée :

Un jour d'émeute (et sous le règne de Louis-Philippe on n'en chômait pas), un mouvement tumultueux se produisit dans le voisinage du passage Saucède, où je demeurais ; une multitude d'hommes avaient envahi le magasin d'armes situé rue Bourg-l'Abbé. Je sors, et je vois accourir vers moi Petit Bernard et Nouguès, celui-ci triste, sombre, l'autre tout rayonnant de joie et d'enthousiasme. Comme je reprochais à ce dernier l'inconséquence de son humeur et son insouciance des maux qui allaient résulter de cette lutte fratricide, Nouguès me répond vivement, en me serrant la main : « Cher camarade, il est cruel d'en venir à cette extrémité, mais le devoir commande. »

Il me quitte sur ces paroles et court, comme les autres, au magasin d'armes, prend un fusil, suit l'émeute, qui, arrivée à la place Baudoyer, devant le poste d'infanterie, le somme de se rendre. La troupe résiste ; un coup de fusil se fait entendre : c'est Nouguès qui l'a tiré. Le soldat, victime de

cette agression, tombe à la renverse, ce que voyant, Nouguès jette son arme au loin, court vers cet homme, se met à genoux devant lui, implore son pardon, le relève et fait tout pour le secourir. Lorsque ce brave ami fut traduit en justice, le jury tint compte de ce fait, témoignant du regret spontané d'avoir commis ce délit, et Nouguès ne fut condamné qu'à quelques années de détention. Je n'ai jamais su ce qu'il devint plus tard.

Pour en revenir à la Société de l'Enfer, la police finit par s'en inquiéter sérieusement, car elle ne se composait plus seulement d'ouvriers : des étudiants du quartier latin vinrent s'y joindre, lesquels, à leur tour, attirèrent quelques bourgeois républicains. Un jour, par exemple, MM. Jacques Arago et Destigny, de Caen, vinrent nous rendre visite. On les accueillit avec des témoignages de considération ; on s'empressa de les placer au bureau de la Société ; on leur donna la parole, qu'ils tinrent presque toute la soirée, et leurs discours, couverts d'applaudissements, n'étaient remplis que de la glorification du peuple et de critiques acerbes contre le gouvernement. Ils s'engagèrent à revenir à la prochaine réunion et tinrent parole.

Mais ce fut leur dernière séance, car, à celle qui lui succéda, la police, après avoir laissé se remplir la salle, la fit investir par des sergents de ville ; un petit bureau, espèce de souricière, avait été établi à la sortie ; et chacun des membres, en s'en allant, était appréhendé par un agent et conduit dans cet endroit, où il devait décliner ses noms et son domicile. Quelques jours après, tous ceux qui figuraient sur le procès-verbal furent assignés à comparaître devant un juge d'instruction, afin d'avoir à répondre sur les événements qui avaient eu lieu aux dernières réunions.

Je fus appelé comme les autres ; c'était M. Zangiacomi qui siégeait et qui me questionna. Enchanté de ses façons bienveillantes, je répondais à son interrogatoire avec abandon et franchise, lorsque, en tournant machinalement la tête, je restai tout interdit à la vue d'un homme qui consignait sur un registre toutes les paroles qui me sortaient de la bouche. Le rusé juge d'instruction, feignant de prendre intérêt à l'émotion que me causait cette découverte, me dit avec un ton plein de bonhomie : « Ne faites pas attention, monsieur Vinçard, c'est une simple formalité habituelle ; répondez seulement

aux demandes que je vous fais. — Mais, lui dis-je en riant, je ne sais rien qui vaille la peine d'être transmis à la postérité. » Il voulut continuer son interrogatoire ; mon expansion maladroite ne s'y laissa plus prendre. Voyant cela, il me congédia, et l'affaire en resta là. Mais la Société fut dissoute.

C'est le seul démêlé que j'eus avec la police ; cependant, à ce moment-là, j'étais, comme bien d'autres, dominé par le mouvement hostile qui se produisait contre le gouvernement de Louis-Philippe. Sans m'être jamais affilié aux Sociétés secrètes, je fréquentais volontiers les réunions démocratiques. Comme ancien directeur de la *Ruche populaire*, je faisais partie de la Société des journalistes dite de la *Réforme électorale*, et cela sans cesser ma coopération aux œuvres de la famille saint-simonienne, œuvres bien innocentes, qui consistaient à s'entr'aider fraternellement ; puis, les anniversaires de la naissance de Saint-Simon nous réunissaient en grand nombre, et nous continuions ainsi la tradition de nos anciennes communions.

Ces agitations démocratiques dont je viens de parler n'influaient que faiblement sur la sécurité

publique; l'élévation du prix des valeurs financières de l'État en est la preuve.

Les idées d'association commençaient à se répandre ; les capitaux se recherchaient, se centralisaient et permettaient aux intelligences supérieures de fonder de vastes entreprises industrielles que, sous le nom de Sociétés ou Compagnies par actions, nous voyons fonctionner aujourd'hui avec tant de puissance. Les chemins de fer commençaient à sillonner toute la France, à donner l'impulsion au commerce et à des milliers de travaux divers.

C'était le temps où le Père Enfantin faisait publier sa correspondance politique et religieuse, celui aussi où Michel Chevalier professait au Collége de France sur la liberté du commerce et sur le droit au travail. C'était le temps où les deux frères Émile et Isaac Péreire saisissaient le monde des grandes combinaisons financières qu'ils avaient enseignées et publiées quinze ans auparavant. Alors aussi, Olinde Rodrigues tentait la fondation de la Caisse de retraite pour la vieillesse et provoquait les Sociétés de secours mutuels à centraliser leurs capitaux, à les associer, à se fondre en une seule administration. En même temps, et pour la glorification

du peuple, il publiait les poésies sociales des ouvriers. Il faisait appel à la famille de Paris, pour recevoir dignement notre frère de Toulon, Poncy, ouvrier maçon, l'une de nos gloires poétiques.

C'était le temps enfin où des hommes du peuple, des ouvriers, se faisaient journalistes, littérateurs, légistes même, témoin Darimon, Corbon, Boyer, Goumont, et les poëtes Jasmin, Reboul, Durand, Savinien Lapointe, etc.

Les goguettes changent de caractère : la chanson sociale prend son rang à côté du refrain grivois; des apologues de saine philosophie sont lus et écoutés avec intérêt. Lachambaudie, prolétaire saint-simonien, s'y fait une réputation hors ligne. Rolly, ouvrier menuisier, suit la trace du premier et y obtient un succès mérité.

Agricole Perdiguer commençait sa grande œuvre d'union de tous les ordres du compagnonnage. Un mouvement général d'aspiration vers un ordre social nouveau se produisait sous toutes les formes. C'est à cette époque que je composai ma chanson *Alerte!!* qui eut un grand succès et me fit une espèce de réputation.

1. Voir *les Chants des travailleurs*, année 1869.

Ce sont toutes ces choses qui donnèrent à la révolution de 1848 une signification bien autrement considérable que celle du renversement de Charles X. Le fait saillant de la révolution de 1830 était tout politique; on voulait détruire le régime du bon plaisir, tant celui de la noblesse par droit de naissance que celui de la royauté par droit de race. Béranger, poétique représentant des aspirations du peuple d'alors, se consacra entièrement, pendant les quinze années que dura la Restauration, à cette immense tâche du triomphe de la liberté naissante. Sa grande passion d'indépendance et d'amour de la justice, se répandant et pénétrant jusque dans les dernières couches sociales, remua les masses populaires, s'incarna dans une multitude d'êtres jusque-là perdus et oubliés dans leur obscurité native; alors, et tout à coup, sortant de l'ornière séculaire où se traînait sa subalternité, cette multitude conquit enfin la liberté politique. Mais, à peine ce premier acte d'émancipation accompli, l'idée sociale surgit, immense de logique et d'actualité ; l'application de son principe est proclamé : mille voix sortent des rangs les plus infimes et viennent se joindre à celles moins nombreuses issues des rangs

les plus illustres, lesquelles avaient pris déjà l'initiative de ce grand œuvre de régénération.

En effet, les dernières années du règne de Louis-Philippe offraient ce singulier spectacle que, dans le même temps que Béranger publiait le *Vieux Vagabond, Jeanne la Rousse, Jacques, éveille-toi*, et s'unissait avec Chateaubriand, ce zélé défenseur de l'Église et de la monarchie, alors aussi Victor Hugo, ce grand contemplateur du moyen âge, ce royaliste *jeune France*, écrivait *Claude Gueux*, les *Derniers Jours d'un condamné*, et Lamartine, ce chantre du sacre des Bourbons, illustrait la tribune française par ses éloquentes revendications libérales et préludait au grand concert de 1848 par sa publication de l'*Histoire des Girondins*.

Tous ces révélateurs, Lamennais en tête, échos inconscients peut-être des aspirations du peuple, se rendaient-ils bien compte que, des coups qu'ils portaient au vieux corps politique surgirait une démocratie sociale? Je ne le pense pas, car le peuple de Paris lui-même en fut stupéfait; son peu d'empressement à répondre au cri de : *Vive la République!* lors du passage des membres du gouvernement provisoire se rendant, Arago en tête, à la cérémonie

de la Bastille, le prouve suffisamment. Enfin, la voilà proclamée cette République. Mais, hélas! les ateliers se ferment, le commerce s'arrête, une panique générale s'empare des esprits : un mois a suffi pour tout paralyser. Les voitures de luxe ne se montrent plus dans Paris; la parure, les toilettes élégantes, tout a disparu.

L'ouvrier triomphe quant à ses droits politiques; mais il est sans travail : il faut que l'État y pourvoie. Les ateliers nationaux sont décrétés, et toute la population dénuée de ressources s'y accumule. Me trouvant, comme les autres, sans occupation, je cherchais les moyens de m'utiliser à un travail quelconque, lorsque j'eus l'heureuse chance, à la recommandation d'un de mes amis de la Lice chansonnière, d'être admis au secrétariat de l'administration des ateliers nationaux, en qualité de commis aux écritures et aux appointements de trois francs par jour; c'était un coup de fortune!

Mon travail consistait à tenir, en compagnie de trois autres employés, la correspondance du secrétaire de la direction. Je ne peux m'empêcher de relater ici la manière originale dont s'accomplissait le travail. Ainsi, par exemple, on nous apportait

une masse de lettres dépliées que l'on jetait sur notre bureau, la plupart dépourvues d'indications ou de notes sur la réponse qu'il y avait à faire. Chacun des employés en prenait une douzaine, en retirait la moitié ou les deux tiers, paraissant mériter une réponse, car une grande partie se composait de demandes d'emploi et de réclamations. Le travail fait, on reportait le tout au chef de bureau, qui examinait ces pièces, acceptait ou désapprouvait nos choix; et il nous arrivait souvent d'être contraints de recommencer le travail, parce qu'on annulait les réponses que nous avions faites et que les lettres que nous avions dédaignées nous étaient rendues pour que nous ayons à y répondre. Dieu merci! je ne continuai pas longtemps cette besogne absurde.

L'un des employés, imprimeur lithographe de son état, avait été chargé de l'impression de tous les actes administratifs de la direction; il me proposa de l'aider dans son travail, me certifiant que, si je voulais, il obtiendrait mon changement de fonction, tout en me conservant les mêmes appointements. J'acceptai son offre avec empressement, et nous nous mîmes à l'œuvre immédiatement.

Dans cette nouvelle position, je me trouvai heureux, comparativement à ma situation précédente ; j'étais affranchi non-seulement de cette direction baroque dont j'ai parlé, mais encore des façons brutales de notre chef de bureau, qui, toujours d'un air effaré, ne communiquait les ordres de service qu'avec un laconisme humiliant ; il semblait faire un très-grand honneur à ses employés en daignant échanger quelques paroles avec eux pour les besoins mêmes de l'administration. On m'a dit depuis que c'était un auteur de vaudevilles ; je ne lui fais pas mon compliment pour la mise en scène de son personnage aux ateliers nationaux.

Ce qui me plaisait davantage dans ma nouvelle fonction, c'était le travail manuel ; moi qui avais tant ambitionné, là, le travail de l'esprit, j'en étais arrivé à le détester. Les trois mois que j'ai passés à ces travaux de presse lithographique m'ont été des plus agréables ; notre atelier, situé dans un petit bâtiment attenant au parc Monceau, avait pour dépendances un jardin potager charmant, entouré de murs qui le séparaient entièrement du voisinage ; cet isolement nous permettait une entière indépendance.

Tous les matins, mon compagnon allait au secré-

tariat chercher le travail que nous avions à accomplir. Un écrivain lithographe nous transcrivait sur la pierre la copie destinée à l'impression ; puis chacun de nous faisait voltiger le tourniquet de la presse, exercice qui me devint familier au bout de quelques jours. La besogne terminée, nous nous appartenions entièrement, et Tasta (c'était le nom de mon associé), qui avait, comme moi, la manie de rimer, allait, après sa tâche accomplie, dans un coin du jardin, où il versifiait tout à son aise.

Il y avait déjà quelque temps que l'on parlait de la dissolution des ateliers nationaux ; le bruit s'en répandait, sans cependant qu'on s'en inquiétât beaucoup ; personne n'y croyait, lorsqu'un matin Tasta reçoit du secrétariat la copie du décret de cette dissolution, avec l'ordre d'en tirer de suite douze exemplaires, destinés sans doute aux douze arrondissements de Paris. Ces exemplaires devaient être remis au directeur lui-même, M. Emile Thomas, pour qu'il y apposât sa signature, puis reportés au secrétariat. Aussitôt l'impression faite, mon camarade, comme on le lui avait ordonné, alla présenter ces pièces à la signature du directeur ; mais celui-ci les fit remporter, prétextant qu'il y avait contre-

ordre et ajournement de la mesure. Plusieurs jours de suite, chaque matin, même présentation et même refus de signature. Ces ordres du jour restèrent plus d'une semaine sur une tablette de notre atelier, sans que nous pussions nous expliquer ce retard de publication. Enfin, nous apprîmes que le directeur avait positivement refusé sa signature et qu'il était résolu à résister aux injonctions du gouvernement provisoire.

La plupart des employés de l'administration applaudissaient à cette détermination et se félicitaient de la ferme résistance de leur chef, lorsqu'un matin, en arrivant, nous apprenons que le directeur avait été enlevé au milieu de la nuit et conduit au loin sous bonne escorte. Dans quel lieu? On l'ignorait; tout le monde s'en inquiétait; la fermentation était générale, et, devant moi, un groupe de personnages prit la résolution de s'emparer du commissaire du gouvernement provisoire, qui devait venir dans la journée présider la réunion de tous les brigadiers des ateliers nationaux, de le détenir jusqu'au retour du directeur, et si, dans les vingt-quatre heures, ce dernier ne leur était rendu et réintégré dans ses fonctions, de ne point lâcher le

commissaire, de le pendre même s'il faisait résistance et n'obtempérait pas à leur volonté.

A l'heure indiquée pour la réunion, mon camarade et moi nous nous faufilâmes dans le lieu où devait se tenir cette grande assemblée : c'était une vaste salle appelée le *Manége*. Il y avait là un spectacle bien saisissant, pour moi surtout, qui avais assisté à cette espèce de conjuration. Tous ceux qui en faisaient partie étaient là. A l'arrivée du commissaire, ils l'entourèrent et le serrèrent de fort près. Ce dernier semblait pressentir la lutte qu'il allait avoir à soutenir, car il paraissait embarrassé de prendre la parole. Enfin il exposa les mesures que le gouvernement avait arrêtées touchant la nouvelle organisation des ateliers, mais il le fit avec toutes sortes de réticences. Ainsi, par exemple, il assura qu'on n'avait aucune intention de dissoudre les ateliers; que le bruit que l'on faisait courir à ce sujet était une calomnie. Mon camarade et moi, nous nous regardions, stupéfaits de cette affirmation, ayant en main la preuve du contraire [1]; nous aurions

1. Le décret, que j'ai sous les yeux, ne déclare pas d'une manière positive la dissolution des ateliers; mais l'application des mesures qu'il indique en est l'équivalent.

pu le démentir hardiment, mais cela n'aurait produit qu'une plus vive irritation; nous nous en gardâmes bien. Quand il eut fini de parler, des voix se firent entendre qui demandaient le motif de l'enlèvement du directeur; il répondit que ce n'était qu'une simple mesure de précaution politique qui n'aurait vraisemblablement pas de suites graves. Les mêmes voix exigeaient des explications; les réclamations devenaient menaçantes.

A ce moment, et au milieu du brouhaha, un homme sort de la foule, monte sur un banc. Je le vois encore, avec son bourgeron de terrassier; il me semble entendre sa voix puissante dominant le tumulte et imposant à tous le silence et le respect. « Eh! que nous font, dit-il, à nous autres pères de famille sans travail et sans pain, vos questions de personnes? Que nous importe celle du directeur, celles de ses partisans ou celles de ses concurrents, ceux qui le protégent ou ceux qui l'abandonnent? Ce que nous avons à réclamer ici, c'est du travail, c'est du pain; oui ou non, réformez-vous les ateliers nationaux? »

Le commissaire affirme sur l'honneur que les ateliers sont maintenus. A cette déclaration solennelle,

14.

le tumulte cesse, et, selon ma conviction profonde, la parole pleine de sentiment et de vérité de ce brave ouvrier a non-seulement préservé la vie de ce commissaire, mais a retardé de quelques jours l'affreuse guerre civile qui ensanglanta Paris en juin 1848.

Peu de temps après cette séance, l'ancien directeur, toujours absent, fut remplacé par un ingénieur dont le nom m'échappe. Cet homme était rempli de bonnes intentions; mais il les poussa si loin, qu'il faillit nous faire massacrer tous par la garde nationale. Voici comment :

Poussé par un sentiment d'excessive humanité, il s'imagina, pendant ces malheureuses journées insurrectionnelles, de faire distribuer l'argent dû pour le travail de la semaine, à toutes les brigades d'ouvriers éparpillées dans Paris, sans excepter ceux qui, ayant pris part à la révolte, se trouvaient bloqués dans les barricades par la garde nationale. Il arriva que les agents payeurs, envoyés pour cette distribution, furent arrêtés, et que, s'étant fait connaître comme appartenant à l'administration des ateliers nationaux, le bruit se répandit aussitôt que le directeur trahissait la cause de l'ordre et qu'il soldait les insurgés, dans l'intention d'aider à leur

résistance. Alors, des masses de gardes nationaux arrivèrent, bouillants de colère et armés jusqu'aux dents, pour faire le siége du parc. On prit en hâte des mesures de défense : on distribua des armes aux employés, on ferma toutes les entrées, on fit venir des maçons, qui crénelèrent les murs d'enceinte du jardin où était situé notre petit atelier, afin de défendre contre un coup de main ce lieu, dont il était facile de s'emparer et qui pouvait donner entrée dans le parc.

Mais bientôt tout s'expliqua, et nous en fûmes quittes pour un moment de panique. Peu après, le sanglant triomphe de Cavaignac mit les ateliers nationaux à néant ; tous les employés furent congédiés. Ainsi finit mon séjour de travail au parc Monceau.

CHAPITRE DIXIÈME

On me refuse un emploi. — Singulière consolation. — Souvenirs à ce sujet. — Grande réunion chez Olinde Rodrigues. — Mon emploi avec Louis Jourdan. — La Société du Lycée. — De mon ami Gallé et de son œuvre de Colombes.

A ma sortie du parc Monceau, mon embarras était extrême ; je ne pouvais reprendre mon métier. J'avais vendu le fonds et tous les outils de notre fabrique de mesures, à la suite de la mort de mon père, qui eut lieu le 7 juin 1846. Je n'avais gardé que le droit de vendre en détail dans une petite boutique du passage du Grand-Cerf. Le commerce qu'on y faisait suffisait à peine aux frais de loyer et de ménage. Ma femme tenait donc cette petite vente au détail, et moi je m'efforçais de m'utiliser ailleurs.

Dans cette alternative, je me hasardai à faire une demande d'emploi à d'anciens amis de la doctrine, qui occupaient de hautes fonctions dans des entreprises industrielles. J'eus la douleur d'être refusé, et ce fut mon vieux compagnon Julien Gallé que l'on chargea de ce triste message. Ce rejet était motivé sur ce que mes idées de réformes sociales, que je ne pouvais m'empêcher de propager même à mon insu, démoralisaient les nombreux ouvriers qu'on employait. Ce refus me sembla d'autant plus étrange, qu'il était appuyé sur mon trop d'attachement à des principes que ces mêmes gens m'avaient enseignés et qu'intérieurement ils partageaient sans doute encore.

Selon le temps et les circonstances, on peut remarquer de singulières contradictions dans la conduite publique et la pensée intime des hommes qui occupent des positions élevées dans le monde. Je me plaignis amèrement de cette déception à un de leurs amis intimes. Je comptais sur lui pour intervenir en ma faveur. Qu'on juge de mon désappointement, lorsque, au lieu de prendre mon affaire à cœur, ainsi que je me l'imaginais, à cause de l'estime qu'il avait pour moi, il se mit à me faire

un long discours sur les causes générales des misères de la société, puis, avec un flegme comique, il m'expliqua comment nous en étions arrivés à une époque précieuse pour les profonds penseurs, parce qu'elle était, disait-il, la pierre de touche qui pouvait faire connaître le véritable mérite moral de chaque individu. « Mais, lui dis-je, comprenez-vous que l'on repousse un ami dans la crainte de le voir afficher des principes que l'on sait être vrais, moraux, utiles, et qu'on partage soi-même ? D'ailleurs, si pour obtenir du travail, un emploi dont j'ai absolument besoin, on m'oblige à m'abstenir de toute manifestation de ces principes, j'en prendrai l'engagement formel. — Ah! me répondit-il, vous parlez de principes; mais, mon cher ami, nous n'en avons aucuns d'arrêtés définitivement, et sur aucune chose; tenez, je suis occupé en ce moment à écrire un ouvrage concernant la classification des races humaines, ouvrage dans lequel je prouverai qu'on aura beau les croiser à l'infini, aucune d'elles ne perdra son type primitif; un travail mystérieux et incessant s'accomplit chaque jour et à chaque instant. C'est ce travail qu'il faut étudier et aider de tous ses efforts. Il faut reconstituer

chaque race dans la plénitude de son identité. C'est là l'œuvre par excellence. Vous ne vous imaginez pas l'importance du rôle qu'a joué le principe des races dans l'histoire du passé de l'humanité, et celui auquel il est appelé dans les siècles futurs. »

Je brisai le plus vite possible devant la science supérieure de cet autre ami ; je vis qu'il était inutile d'insister : son esprit planait dans des régions trop au-dessus des petites tribulations de ma position. Sa science était fermement reconsolidée (je dis reconsolidée, parce qu'elle fut un moment en grand danger de ruines). Peu de temps avant cette conversation, notre ami n'embrassait pas un cercle philosophique d'une aussi grande étendue. On va en juger :

Nous étions aux premiers jours qui suivirent la chute de Louis-Philippe. A une des séances de la Commission provisoire gouvernementale à l'Hôtel-de-Ville, un rassemblement considérable de communistes s'était introduit dans la salle même des délibérations, et ils avaient déclaré que, si des institutions conformes à leurs doctrines n'étaient pas arrêtées à l'instant même, tout serait remis en ques-

tion, la Commission provisoire dissoute et remplacée par une autre remplissant toutes les conditions exigées.

Notre ami, présent à cette violente manifestation, l'une des plus imposantes de cette époque par le nombre de ses adhérents et l'énergie de leurs déclarations, notre ami, dis-je, accourut tout effaré à l'administration des Annonces générales, qui existait encore et où j'étais employé. Il raconta la scène effrayante dont il avait été témoin, et, s'adressant à moi, il me demanda ce que, suivant mon opinion, il faudrait faire pour apaiser ce mouvement, ou du moins en atténuer les tristes conséquences. Je n'hésitai pas à lui déclarer que les ouvriers ont tous un sentiment extrême de reconnaissance pour tout acte de dévouement et de haute générosité, et que j'avais la conviction profonde qu'une simple déclaration publique de la Banque de France, annonçant qu'elle consacre vingt-cinq millions de francs au service des ouvriers de Paris sans travail, ferait un effet merveilleux, car ce fait prouverait le grand intérêt que porte la classe riche aux intérêts du peuple. « Venez avec moi, me dit-il ; il faut que ce que vous venez de dire se réa-

lise immédiatement; il n'y a pas un moment à perdre il faut que vous fassiez cette déclaration à M. Vernes lui-même, directeur de la Banque. »

Il me donne à peine le temps de passer mon habit, me presse, me harcèle, et nous voilà courant à perdre haleine vers la Banque de France. On nous répond que le directeur est à la mairie du deuxième arrondissement; nouvelle course vaine : il venait d'en sortir. « Pour ne pas perdre un instant, me dit cet ami, tout déconfit, allons trouver Émile de Girardin; il faut que cette déclaration de la Banque soit publiée demain dans tous les journaux. » Nous allons au bureau de *la Presse;* nous trouvons M. Émile de Girardin dans son cabinet; nous lui exposons nos projets. Il nous écoute avec attention, paraît approuver tout ce que nous lui disons; puis, tout à coup, changeant d'avis, il observe que le chiffre est exagéré et qu'un million de francs est raisonnable. J'insiste; mon ami m'approuve. M. de Girardin nous demande alors si nous avons l'autorisation de M. Vernes. Nous lui racontons l'insuccès de nos démarches, et il refuse d'insérer ce que nous lui demandons. C'est en vain que mon ami déclare en accepter toute la responsabilité,

M. de Girardin refusé son concours, et, comme une bulle de savon, notre projet s'évanouit dans l'espace. Une minime somme de quelques centaines de mille francs, je crois, fut mise à la disposition de la ville.

Ce petit épisode peut donner une idée de l'entraînement de libéralité qui se manifeste quelquefois chez les hommes qui en sont le moins doués par nature, alors que de graves événements les touchent de près. Ainsi, cet ami, actionnaire de la Banque, aurait donné à ce moment la moitié de sa fortune pour conserver l'autre; il était toujours sur le qui-vive. Je me rappelle encore que, vers la même époque, il réunit chez lui un grand nombre de ses amis, dont je faisais partie, pour leur communiquer, disait-il, un projet important. On reprochait généralement à certains d'entre nous de ne rien entreprendre, de nous effacer quand les circonstances mettaient en demeure tous les amis de l'humanité d'essayer l'application de leur utopie de bonheur général. Cet ami nous avait donc réunis à ce sujet, et, ce à quoi nul de nous ne s'attendait, il nous proposa de faire une déclaration publique et solennelle de notre profond respect pour la propriété. « Nous, s'écria-t-il, qu'on a tant de fois accusés de convoiter

le bien d'autrui, il serait beau, il serait grand, de fonder la religion du *Respect de la propriété*. »

Cette idée baroque, insolite, de faire une religion du principe de conservation des biens individuels, quelle que soit leur source, fit sourire M. Michel Chevalier, présent à cette réunion. Nul ne fit d'objection, pas même Jules Lechevalier, qui ne manquait pourtant jamais à la réplique ; chacun se retira fort désappointé, parce que plusieurs avaient aussi des propositions à faire ; mais l'excentricité égoïste de la première avait empêché de se produire toute autre pensée d'intérêt général.

C'est qu'à ce moment la divergence des opinions était immense ; les écoles philosophiques politiques subissaient à tel point l'influence de la liberté absolue, qu'un seul principe était souvent représenté par quatre ou cinq chefs de groupes, tendant au même but, mais divisés radicalement sur les moyens pratiques pour y arriver. Ils étaient toutefois reliés fraternellement, mais leur indépendance personnelle leur avait inspiré à chacun des moyens conformes à sa nature et à son caractère.

Ainsi, par exemple, le communisme de Cabet n'était pas le socialisme de Blanqui, pas plus que le

socialisme de Blanqui n'était celui de Louis Blanc. La démocratie de Barbès, de Raspail et de Ledru-Rollin était tout autre que celle de Godefroy Cavaignac, de Bastide et de Marrast.

Le socialisme de Buchez ne ressemblait en rien à celui des saint-simoniens, et pourtant il avait fait partie de notre famille ; on peut en dire autant de celui d'Auguste Comte, disciple de Saint-Simon, de celui de Considérant, disciple de Fourier, qui se faisait le défenseur de la politique républicaine, à laquelle son maître attachait si peu d'importance.

La doctrine saint-simonienne, même si l'on en écarte les adeptes de Pierre Leroux et de Jean Reynaud, offrait encore plus de divisions que n'en présentait celle des phalanstériens. Dans cette confusion d'idées si diverses, l'individu aurait dû s'effacer devant le principe ; malheureusement il n'en fut pas toujours ainsi. Cependant le Père Enfantin, on ne peut le nier, a conservé, en tous les temps et jusqu'à sa mort, l'immense responsabilité de chef de doctrine religieuse, parce que son individualité, fidèle au principe, s'était confondue en lui. Olinde Rodrigues occupe certes aussi une belle place dans la hiérarchie de l'École ; il surpassa Bazard,

lorsque, après la défection de ce dernier, il osa s'asseoir à côté de celui qui venait de proclamer la liberté de la femme et l'égalité de droits des deux sexes.

Olinde Rodrigues, homme ardent et plein de cœur, a toujours été sur la brèche; sa vie entière s'est usée à l'œuvre de propagande. Je me rappelle sa tentative de reliement de tous les saint-simoniens, afin, disait-il, de produire un grand mouvement politique et religieux embrassant tous les partis socialistes. C'était en l'année 1848; une convocation faite par lui, et dont le lieu de réunion était sa propre maison, y rassemblait la presque totalité des hommes distingués que j'avais tant admirés quinze années auparavant. Le Père Enfantin excepté, je retrouvai là non-seulement les membres du collége, mais encore quelques-uns des quarante de Ménilmontant. Mais quel changement dans ces hommes! Je fus forcé de constater que, chez la plupart, l'intérêt personnel dominait ou annihilait complétement le principe qui les avait unis et les appelait encore à de nouveaux liens.

La séance fut des plus orageuses. J'avais été adjoint à M. Charles Lemonnier pour présider la

réunion ; celui-ci représentait la classe bourgeoise, et moi celle des ouvriers. Notre tâche était des plus pénibles; des paroles acerbes et des récriminations violentes ne cessaient d'être échangées avec colère ; celui-ci reprochait à celui-là les désordres de sa vie privée ; un autre taxait d'improbes les moyens de fortune de ses adversaires. Émile Barrault, qui prit un instant la parole, fut accusé de ne se présenter à la réunion que pour poser sa candidature à la députation. Enfin, une confusion déplorable de personnalités empêchait l'émission d'aucune autre pensée d'intérêt général. Lemonnier, calme et froid, gardait le silence ; alors moi, impatienté, je lui témoignai le désir de dire quelques paroles : on s'en aperçut, et, encouragé par quelques-uns, je m'écriai : « Mais vous ne songez qu'à vos personnes ; vous n'aimez pas le peuple, et vous ne vous inquiétez nullement de ce qu'il doit penser de nous et de ce que nous avons à lui dire. — Quoi ? quoi ? disent-ils. — Osez donc, répondis-je, faire afficher dans tout Paris une déclaration des principes de la doctrine de Saint-Simon, c'est-à-dire l'association de tous les producteurs, la rétribution selon les œuvres, et l'abolition radicale de tous les

priviléges de la naissance, quels qu'ils soient ; osez la signer tous ici, et vous aurez prouvé au peuple que vous vous occupez de lui. — Si l'on veut accepter cette proposition, dit Isaac Péreire, je vais la signer de mon sang. » J'ai conservé pieusement le souvenir de ce généreux élan d'amour du peuple, et je le consigne ici comme témoignage de reconnaissance pour son auteur ; mais ce fut tout ce qui résulta d'intéressant pour moi de cette tentative d'union.

Ma proposition fut rejetée. Olinde Rodrigues lui-même s'opposa à son adoption, disant que les temps n'étaient pas encore venus. Ce brave ami avait peut-être raison, et cependant il fit publiquement cette même déclaration quand il s'efforça lui seul, et peu de temps après notre réunion, de faire des enseignements et des appels réitérés à la foule qui l'entourait au palais de la Bourse. Ce fut en vain que, plusieurs jours de suite, il y tint des conférences ; il ne fut ni apprécié ni suivi par personne. Brave et digne maître, il mourut à la peine !..

Aucune manifestation ultérieure du saint-simonisme, autre que celles provoquées par le Père Enfantin, ne se produisit. Lui seul était le centre

autour duquel se réunissaient les membres de la famille de Paris et les hommes distingués qu'il avait attirés.

Je me rappelle avec bonheur ces réunions nombreuses à sa maison de la rue de la Victoire. Chaque dimanche, à la communion du matin, c'est-à-dire au déjeuner, se trouvaient rassemblés là quelques-uns de ses anciens fils restés fidèles, puis des hommes de toutes classes, des commerçants, des ouvriers, des poëtes, des savants ; tous venaient et trouvaient en lui la sainte manne de l'esprit et du cœur.

Ce bon, cet excellent Père ralliait autour de sa personne les esprits imbus d'opinions politiques les plus divergentes, les plus opposées, mais qui, sous l'influence d'une douce paternité, comprenaient, approuvaient et pratiquaient les enseignements de conciliation, de paix, de tolérance, que, sous toutes les formes, cet homme supérieur savait si bien graver dans les consciences.

Tous ceux qui l'ont connu peuvent dire combien ses relations étaient expansives, quel tendre intérêt il portait aux choses qui pouvaient vous toucher, quelle que fût leur peu d'importance générale, et

dans des cas difficiles, dans des alternatives de résolutions graves, d'affaires de cœur, d'art ou de science, ou même d'entreprises industrielles, ils n'ont pas toujours puisé, dans cette si juste et si multiple nature de père, des avis sages, des conseils prudents, une direction habile, en même temps qu'une règle invariable de la plus intègre probité.

C'est dans une de ces réunions du dimanche que, me plaignant d'être sans travail, Louis Jourdan me proposa de l'aider à la rédaction d'un journal qu'il venait de fonder, journal non politique, consacré entièrement à rendre compte, jour par jour, des accidents, faits divers et nouvelles de tout genre. J'acceptai de grand cœur ce nouvel emploi et entrai de suite en fonction. La tâche était facile ; je travaillais avec un ami du caractère le plus agréable, ne se plaignant jamais, quoique souvent je faillais à la besogne dont j'étais chargé ; elle était pourtant bien simple : il s'agissait de compulser, chaque matin, une vingtaine de journaux, et de rassembler toutes les nouvelles présentant quelque intérêt, de les détacher, de les grouper par ordre de matières, et leur ensemble

formait le journal. Toute l'importance de l'œuvre consistait à ne point reproduire un fait déjà cité, et ma malheureuse mémoire me mettait souvent en défaut.

Je remplissais donc, tant bien que mal, ma petite fonction, lorsque, à l'inspiration et avec la collaboration de Charles Duveyrier, notre journal devint politique, sous le titre de : *le Spectateur républicain*. Cette transformation ne fut pas favorable à la fortune de cette feuille : au bout de peu de temps, sa publication cessa, et je me trouvai encore sans occupation. C'était à l'époque des élections et de l'application du mode de suffrage universel. Des amis me conseillèrent de faire comme beaucoup d'ouvriers, de me mettre sur les rangs des candidats à la députation ; j'eus la faiblesse d'y accéder ; j'osai même publier une profession de foi républicaine et me présenter dans plusieurs réunions électorales préparatoires.

Voulant exposer les idées saint-simoniennes avec toutes les précautions imaginables de réticence, je me trouvais engagé dans une voie dont je m'efforçais de sortir avec avantage ; mais cela aboutissait à une confusion de langage, que peu d'auditeurs

pouvaient comprendre. Aussi fus-je, sinon hué, du moins dédaigné dans toutes les réunions où je me présentai ; je n'ai même jamais su avoir obtenu seulement une douzaine de voix. Ce qui est au moins certain, c'est que j'y ai perdu mon temps, mes démarches et tous mes rêves d'importance personnelle ; quant à cette dernière perte, ce n'était pas un mal.

Quoi qu'il en fût, au lieu de me remettre au travail de mon métier comme ouvrier à façon, je repris encore un emploi dans le journalisme. Charles Duveyrier venait de constituer un nouvel organe politique, appelé *le Crédit*. Il m'offrit une place dans l'administration, aux appointements de cent francs par mois ; c'était peu, mais j'étais là au milieu d'hommes que j'aimais de vieille date : le Père Enfantin, son fils Arthur, Louis Jourdan, Amail, Lhabitant, Bérenger, cet ouvrier horloger dont j'ai parlé au commencement de ces Mémoires et qui était devenu un bon publiciste. J'étais donc heureux et plein d'espérance, quand, après une année d'existence, le journal cessa de paraître. Fatigué, ennuyé de tant de déceptions, je brisai résolûment avec toutes mes sottes prétentions aux

travaux de la plume. D'ailleurs mon successeur, à qui j'avais vendu notre fabrique de mesures, était mort sans laisser de continuateur dans ce genre d'industrie. J'étais donc entièrement libre de la reprendre, ce que je fis immédiatement. Je me hâtai de reconstituer un petit matériel d'outils nécessaires, et je me remis bravement à la besogne, comme par le passé.

Le recueillement dans le travail m'avait rendu toute ma liberté d'esprit, et, bien que j'arrivasse à l'âge où les facultés commencent à s'affaiblir, j'étais aussi dispos des bras qu'aurait pu l'être un homme de trente ans. Mon imagination avait repris ses rêves de chansons comme aux premiers jours. Quelques amis de la Lice chansonnière venaient de constituer un nouveau centre de éunion, qu'ils appelaient *le Lycée;* je me joignis à eux.

Cette Société était fondée spécialement pour l'examen critique et raisonné des chansons soumises à son appréciation. Chaque séance était consacrée à ce travail, et, immédiatement après les observations auxquelles elles avaient donné lieu, le vote était exprimé par des boules de différentes couleurs indiquant leur mérite relatif.

De temps à autre, on mettait au concours différents sujets à traiter, donnés par chacun de nous, et, séance tenante, on les tirait au hasard; puis chacun s'emparait de celui qu'il trouvait à sa convenance et le traitait à sa fantaisie. Rien n'était plus agréable que l'audition des compositions faites sur le même thème et traitées selon la nature et la manière de voir de ceux qui avaient pris part à ce concours.

Une circonstance malheureuse vint interrompre ces intéressantes réunions. A la suite des événements de 1851, des mouvements insurrectionnels se produisirent dans plusieurs quartiers de Paris; le président de notre Société avait un établissement industriel dans l'un de ces quartiers; un coup de fusil parti d'une maison voisine de la sienne vint frapper et blesser grièvement le sergent d'un peloton de ligne qui refoulait à ce moment l'émeute vers cette maison. On la cerna, on la fouilla, et on arrêta un grand nombre de personnes, parmi lesquelles notre pauvre président. Malgré ses vives réclamations, on le conduisit à Mazas, et bientôt il fut désigné pour la déportation. Grâce à de hautes protections, on lui rendit la liberté; mais

alors il s'abstint de participer aux réunions et vendit son établissement.

Autre disgrâce pour notre Société : le secrétaire, contre-maître de cet établissement, échappé comme par miracle à ces arrestations, mais forcé de se cacher pendant un long espace de temps, et sans espoir de se replacer dans le métier qu'il professait, se garda bien, dans la crainte d'être découvert, de reparaître à notre Société, laquelle se disloqua et interrompit ses séances.

Cependant ma passion pour la chanson ne se ralentit pas ; j'avais toujours mes relations saint-simoniennes pour l'entretenir. C'est au sein du petit nombre d'hommes et de femmes restés fidèles au Père Enfantin et constituant la famille de Paris, que j'allais me retremper dans mes jours de défaillance. Nos communions ou banquets, les jours d'anniversaires, stimulaient mon ardeur. Généralement, je faisais les airs de mes chansons ; mon grand embarras était de les noter en musique ; j'eus alors l'idée d'aller suivre les cours de M. Emile Chévé, cet apôtre dévoué de la méthode chiffrée, et, au bout de quelques mois d'étude, j'acquis la faculté de pouvoir écrire instantanément toutes les ré-

miniscences d'airs qui me passaient par la tête.

En relatant ici ces petits faits, peut-être trouvera-t-on que je ferais mieux d'imiter l'escargot, qui, à la saison d'hiver, mure sa maison et s'enfouit dans la terre? C'est un tort; selon moi, tout se tient dans la nature; ma vieille existence actuelle, repliée sur elle-même, sent avec satisfaction les liens qui la rattachent à tout ce qui *fut, est et sera*. Il n'est pas de petit fait, tous ont leur importance; d'ailleurs, si je taisais par exemple ces derniers souvenirs de faits qui me sont tout personnels, je croirais payer d'ingratitude les agents bénis de la Providence qui, en ces jours de retour, sont venus répandre sur moi leurs bienfaits généreux.

Cette manie de chansonner, je dirai même cette passion, qui fut préjudiciable aux intérêts moraux et matériels de quelques-uns de mes camarades de goguette, devint pour moi, au contraire, une source de bonheur de toute sorte. Il faut dire aussi que, à dater de mon ralliement au saint-simonisme, je fus toujours entouré d'hommes d'élite, soit par le cœur, soit par l'intelligence; que tous avaient les sentiments les plus fraternels, et que mes chansons, qui n'étaient que l'expression de leurs aspi-

rations religieuses, les faisaient se rattacher encore davantage à ma personnalité. Point de réunions de fêtes dont je ne fisse partie, et mon ami Gallé ne manquait jamais une occasion de me mettre en évidence.

J'ai parlé souvent de ce vieux compagnon de doctrine, et j'y reviendrai toujours, parce qu'il fut mêlé à tout ce qui m'est arrivé d'heureux, et cela jusqu'aux dernières années de ma vie.

A l'époque où je suis arrivé de mon récit, il avait vendu sa maison de commerce et s'était retiré à Colombes, petit village près de Paris. Libre de son temps, et recherchant toujours des œuvres d'intérêt général, il conçut le projet de fonder une Société de secours mutuels. Beaucoup d'habitants du village l'approuvèrent et se joignirent à lui pour la réalisation de cette bonne pensée ; mais la majorité des bourgeois, et le maire en tête, s'y opposaient de toutes leurs forces. Gallé épuisa les meilleurs raisonnements pour leur faire comprendre l'utilité et la moralité de cette entreprise, il ne put y parvenir. Le maire non-seulement refusa son concours, mais encore l'autorisation légale de constituer la Société. Notre ami ne se rebute pas,

il a une idée fixe : Colombes n'a pas de Société de secours mutuels, il lui en faut une, il l'aura ; tel est en général le caractère assez carré de ce brave ami ; quand il a arrêté qu'une chose doit être, il faut qu'elle soit.

Il va droit au Ministère de l'intérieur, présente sa requête, et, sans la moindre objection, obtient l'autorisation demandée. Il rend visite au curé de Colombes, le cajole un peu, l'enjôle, s'en fait un auxiliaire, et la première réunion de la Société a lieu dans l'église même ; il va sans dire que la salle de la mairie lui avait été refusée. Mais l'église, c'est bon pour une fois. Gallé ne se contente pas d'un lieu provisoire, il lui faut un local spécial appartenant à l'œuvre même, il faut aussi une bibliothèque commune où chacun puisse venir en liberté s'instruire et se distraire sagement ; les travailleurs de Colombes n'ont ni l'une ni l'autre de ces deux bases de civilisation, il faut qu'ils les possèdent. Mais comment réaliser les sommes d'argent nécessaires à une entreprise aussi considérable ?

Rien de tout cela n'embarrasse notre ami. Au milieu du jardin dépendant de sa propriété s'élève un bâtiment dans lequel est placé un billard ; Gallé

annonce à tous ses amis, à toutes ses connaissances, que chaque dimanche, à une heure précise, on jouera la poule au profit de la Société de secours mutuels, et que, pour intéresser les joueurs, chacun devra apporter un objet quelconque qui puisse être offert en prime au vainqueur. La poule était de un franc, et l'on mourait en deux marques.

Aussitôt ce projet connu, dons et joueurs encombrent la salle de billard; on est forcé d'élever une construction spéciale, avec étagères, où viennent s'étaler, comme par enchantement, les produits artistiques et industriels les plus variés et les plus élégants; tous ces objets sont exposés publiquement aux yeux de nombreux curieux attirés par la singularité de cette œuvre de bienfaisance. Un immense drapeau flotte à l'entrée du jardin, et une affiche monstre, placardée sur la porte, indique le but que l'on se propose et l'appel fait aux hommes de bonne volonté.

Toutes ces manifestations font du tapage dans la commune : grande rumeur chez les bourgeois, plainte de monsieur le maire à l'autorité supérieure, tracasseries de la police, mauvais propos, menaces, injonctions municipales de cesser tout appel au public; mais notre déterminé novateur suit

toujours sa voie sans s'arrêter d'un pas ni crier gare, et au bout de quelques années s'élève, sur un terrain tout près de la station de Colombes, une splendide construction : vingt-cinq mille francs ont été consacrés à l'élévation de ce temple de la prévoyance et de la solidarité fraternelle ; et chaque voyageur de Paris à Argenteuil peut, du wagon qui le transporte, lire inscrit sur le fronton du monument : *Société de secours mutuels*, et, un peu plus bas : *Bibliothèque*.

Espérons qu'un jour viendra où l'on ajoutera avec justice ces mots : fondé par Julien Gallé[1]. On ne peut se faire une idée de la patience et de la persévérance avec lesquelles ce brave ami poursuivit pendant vingt années son œuvre de prévoyante mutualité.

1. Ce qui le préoccupa d'abord, ce fut la construction de la salle, puis de la Bibliothèque, et enfin l'ameublement de ces deux pièces : en 1864, tout était terminé et payé. Aujourd'hui, la bibliothèque compte 3500 volumes. Restait à fonder le capital des pensions de retraite : en 1864, il était de 10,000 fr., et en 1867 de 16,000. C'est alors que l'on commença à servir les pensions, dont voici le tarif :

Les femmes.	Les hommes.
A 70 ans, 60 fr.	A 70 ans, 72 fr.
A 75 — 72 »	A 75 — 96 »
A 80 — 84 »	A 80 — 120 »

Quoique ce tarif fût bien minime, il n'en était pas moins considéré comme un bienfait parmi les vieillards. Depuis

Les différentes péripéties de cette petite campagne philanthropique de mon compagnon m'ont fourni les sujets de trois chansons, dont deux furent insérées dans *les Chants des travailleurs.*

C'est à peu près vers ce temps que l'envie me

le 1er janvier 1877, il est augmenté de 33 0/0. Mais Gallé, ayant promis de fonder une Société qui serait célèbre dans la contrée, conçut et annonça, pendant l'année de l'Exposition universelle du Champ-de-Mars, le nouveau tarif suivant, qui prit et garda le nom de *Tarif de l'avenir :*

Les femmes.	Les hommes.
A 60 ans, 120 fr.	A 60 ans, 180 fr.
A 70 — 180 »	A 70 — 240 »
A 80 — 240 »	A 80 — 300 »

Et quand notre brave ami revint de Suisse après le siége de Paris, sa principale préoccupation fut de compléter par quelques centaines de francs la somme de 25,000 fr., à laquelle s'élevait alors le capital des pensions.

Mais combien furent grandes ses déceptions! tous ses collaborateurs l'abandonnèrent. Il n'avait plus l'entrain de propagande de son âge viril; il lui manquait surtout l'appui si efficace de M. le curé Bonnet. Néanmoins, il ne faillit pas à sa tâche ; il tint toujours bon, car il avait sans cesse pour objectif ce tarif de l'avenir, lequel, bien qu'il ne fût écrit nulle part et que la Société ne l'adoptât pas, était considéré par lui comme un engagement sacré. Sa crainte, bien des fois exprimée, était de mourir avant sa réalisation, et cette crainte était fondée, car les bourgeois sont en général si indifférents à tout ce qui tient aux intérêts des classes laborieuses, que, lui mort, l'œuvre se trouvait ajournée indéfiniment. Gallé est un homme d'ordre et d'économie, et sa femme, qui l'a si bien secondé dans les affaires, a pour principe que l'on peut et doit dépenser tout son revenu, mais qu'il est imprudent d'entamer et d'amoindrir son ca-

prit d'aller aussi demeurer à la campagne. Je fis un petit voyage dans cette intention. Je vais en raconter les divers incidents, qui me semblent devoir présenter quelque intérêt.

pital. Enfin, après avoir versé successivement 1000, 1500, 2000 francs, Gallé négocia avec sa femme et obtint d'elle qu'elle fît fléchir ses principes ; ils donnèrent en 1876 6,000 fr., puis en 1877 8,000 fr. Et, maintenant que le total des fonds de pension s'élève à 55,000 francs, on peut croire que le tarif de l'avenir sera appliqué à Colombes dans le courant de l'année 1878, laquelle sera célèbre dans les annales du travail. Gallé ne se fût jamais consolé d'avoir laissé passer cette grande date de l'Exposition universelle, sans y rattacher par un acte mémorable la commune qu'il habite. J'ai cru devoir consigner ici ce qui est bien le couronnement de vingt années de zèle et de persévérance en faveur de la classe la plus nombreuse, afin d'accentuer davantage le fait de la puissante influence de la doctrine de Saint-Simon sur les cœurs qu'elle anime.

(*Note communiquée à l'auteur*, 8 février 1878.)

CHAPITRE ONZIÈME

Voyage dans le Berri. — Visite à George Sand. — De Limoges à Brives-la-Gaillarde. — Encore une déception. — Retour à Paris. — Reprise du Lycée. — La chanson du *Travail*. — Lettre du Père à ce sujet. — Lettre de Béranger. — Parties de campagne à Colombes. — Achat de terrain à Saint-Maur-les-Fossés.

Un de mes vieux amis de doctrine, Corrèze, commandant du génie, retiré du service, propriétaire d'un vaste domaine près de Brives-la-Gaillarde, m'avait bien des fois engagé à aller demeurer près de lui. Il nous proposait, à ma femme et à moi, de faire construire une petite habitation près de son château, nous disant que cette habitation et toute l'étendue de terrain nécessaire au jardin y attenant nous seraient donnés par lui en toute propriété.

Notre peu d'épargnes ne nous permettait point de songer à réaliser ce projet immédiatement. Cependant, peu à peu, je me laissai entraîner à la résolution d'aller juger par moi-même si, avec une vie

de travail dans le pays et nos petites économies dans le présent, il ne nous serait pas possible un jour de profiter de cette offre obligeante. Dans cette préoccupation, je cherchai les moyens de faire ce voyage sans qu'il m'en coûtât de trop grandes dépenses; je pensai qu'en me munissant de quelques échantillons de mes mesures linéaires, et en visitant les principales maisons de quincaillerie des villes que j'avais à traverser, j'obtiendrais sans doute quelques commandes qui me défrayeraient de mes déboursés.

Je me mis en route dans les conditions de la plus stricte économie. J'achetai un havre-sac de soldat; j'y entassai, avec mon linge et mes hardes, ces échantillons sur lesquels je fondais de grandes espérances. Je pris le chemin de fer d'Orléans avec la ferme intention, une fois cette ville et celle de Châteauroux parcourues, de faire pédestrement le reste du chemin jusqu'à Brives, m'arrêtant, dans chaque ville que je rencontrerais, le temps juste pour y offrir mes marchandises, et continuant ainsi jusqu'à destination.

J'avais dressé la liste des commerçants que je devais visiter; mon itinéraire était tracé; je savais le nombre de jours que je devais passer dans

chaque ville; enfin, toutes mes précautions étaient prises pour abréger la durée de mon absence.

Mon début ne fut pas heureux : Orléans ne me procura pas une seule commission; il en fut de même de Châteauroux. Un peu découragé, je m'en revenais tout en maugréant à mon auberge, lorsque je rencontrai un de mes anciens camarades de la *Ruche populaire*, appelé Lambert. Après nous être serré la main, je lui racontai le sujet de mon voyage et les déceptions de mes démarches commerciales. Il me fit à son tour le tableau le plus triste de sa position. Rédacteur en chef d'un journal qui avait été supprimé à la suite d'un procès pour délit politique, il s'était vu condamner à quelques mois de prison qu'il venait de terminer. Il se trouvait maintenant sans emploi et sans ressource avec une famille de six enfants. Il me dit n'avoir plus d'espoir qu'en Mme George Sand, et que si je voulais lui rendre un grand service, ce serait d'aller à Nohant et d'intercéder pour lui auprès de cette grande amie, en lui exposant la situation cruelle dans laquelle il se trouvait. Je lui promis tout ce qu'il voulut; sa situation était si malheureuse, que je ne lui fis aucune objection, quoique je craignisse

de ne pas être plus heureux dans cette démarche que je ne l'avais été quand je lui avais demandé une préface pour mon *Histoire du travail*. Je redoutais aussi que cette visite inattendue ne fût taxée d'importunité. Enfin, je m'engageai à tenter cette épreuve, et je lui donnai ma parole de remplir ses intentions. Nous nous embrassâmes, et le lendemain, dès la pointe du jour, je cheminais tout soucieux vers le château de Nohant. Arrivé à la grille d'entrée, deux énormes chiens de garde se prirent à gronder sourdement après moi; peu rassuré sur leurs intentions, je revins sur mes pas et fis le tour du domaine, espérant trouver une autre issue pour entrer au château avec plus de sécurité; mais, peine inutile, il me fallut revenir au point de départ; cette fois, je fus plus heureux, car une domestique qui se trouvait là m'ouvrit la grille, et les deux molosses, objet de mon épouvante, vinrent humblement me faire leurs excuses en me léchant les mains.

Il était peu séant de se présenter dans un accoutrement de marchand à la balle tout couvert de sueur et de poussière; n'importe, je me fis bravement annoncer; j'avais un service à rendre : cette idée seule me préoccupait.

Arrivé dans la salle d'entrée, je me débarrassai de mon havre-sac, qui commençait à me peser sur le dos; puis je donnai tout simplement à la domestique une de mes adresses imprimées. On m'introduisit immédiatement, et Mme George Sand me reçut, comme toujours, avec sa bienveillance habituelle, mais d'un air un peu surpris du négligé de ma tenue; elle me demanda si je venais de bien loin. « Madame, lui répondis-je, j'ai quitté ce matin Châteauroux, et je me rends à La Châtre; pardonnez-moi de me présenter sous cet accoutrement. — Comment, vous faites ce trajet à pied? — Oui. — Vous êtes donc un rude marcheur? » Alors, je lui racontai le sujet de mon voyage, la rencontre de Lambert, l'espoir qu'il avait en elle, la promesse que je lui avais faite d'intercéder pour lui. Elle m'assura qu'elle allait employer tous ses efforts pour lui être utile. Effectivement, un peu plus tard, elle me fit savoir que Lambert remplissait une fonction dans une administration en Algérie, que deux de ses enfants étaient placés dans une pension dont elle payait les frais. Grande et digne femme, dont la gloire littéraire a laissé toujours purs les sentiments simples et généreux de son cœur d'or.

Après avoir causé encore quelques moments avec cette bien-aimée et admirable artiste, je rendossai mon havre-sac et continuai ma route jusqu'à La Châtre, où j'arrivai à la nuit tombante. Le lendemain, je recommençai mes démarches; je visitai quelques quincailliers, mais aussi inutilement qu'auparavant; alors, impatienté, je renveloppai mes mesures linéaires, me promettant bien de les laisser en repos jusqu'à Limoges, espérant au moins dans cette ville réparer mes premiers échecs.

De grand matin, je me remis en marche, ne m'arrêtant que pour les repas et le coucher. J'étais sans fatigue et sans impatience d'arriver, car je ne saurais exprimer le bonheur que j'éprouvais pendant ce long chemin, seul, livré aux mille réflexions que m'inspirait ce grand spectacle de la nature, devant lequel je me sentais parfois transporté d'admiration!

Limoges ne me fut pas plus favorable, pour le placement de mes mesures, que les villes précédentes ne l'avaient été. Après trois jours de courses vaines, je me résignai; on ne dédaignait pas mes offres de service, mais j'avais mal choisi mon temps; on se sentait à la veille de graves perturbations poli-

tiques ; des appréhensions de jours difficiles à passer arrêtaient toutes les affaires de commerce. M'apercevant de ma bévue, je remis soigneusement mes échantillons au fond de mon sac, me promettant bien de ne plus les en sortir.

De Limoges à Brives, j'avais quarante lieues à parcourir : c'était pour moi une véritable fête ; cela venait heureusement faire diversion à mes ennuis de commerce. Que l'on juge à quel point je poussais le désir de jouir, dans toute l'indépendance de ma pensée, des splendeurs de la campagne : ayant repris mon chemin, je sortais de Limoges dès le petit jour, lorsque je rencontrai une diligence qui allait à Brives ; le conducteur, qui n'avait qu'une seule personne dans sa voiture, s'offrit de m'y conduire pour dix francs ; je refusai ; une heure plus tard, la pluie tombait à torrents ; je ne m'en inquiétais pas. Après cette journée de marche avec cette pluie sur le dos, j'arrivai à l'auberge ; j'étais harassé ; aussitôt mon repas terminé, je me mis au lit avec peu d'espoir d'être à même de continuer ma route le lendemain ; mais, après une nuit de sommeil, j'étais aussi dispos qu'en quittant Limoges. Et au bout de quatre ou cinq jours j'arrivai à Brives, avec toute la joyeuse

humeur du surnom que porte cette ville. Je n'y restai qu'un instant; le château de mon vieil ami n'était qu'à trois lieues plus loin; je repris mon chemin aussitôt, accompagné d'une personne de la ville qui voulut bien me servir de guide.

Corrèze me reçut avec toute l'effusion de la plus franche amitié, mais les offres obligeantes qu'il m'avait faites par correspondance se trouvaient singulièrement modifiées : il me cédait bien à titre gratuit tout le terrain que je jugerais nécessaire pour bâtiment et jardin, mais il fallait que je fisse tous les frais de la construction. Cette dernière épreuve mit le comble à mon découragement. Au bout d'une semaine, et malgré toutes les instances affectueuses de cet ami pour me retenir plus longtemps, je le quittai et accélérai mon retour à Paris le plus rapidement possible. Je fis une grande partie du chemin en voiture, le positif ayant remplacé l'idéal. Aussitôt arrivé, je me remis résolûment au travail et ne voulus plus compter que sur moi-même.

Quelques années après les tristes événements de 1851, événements que je n'avais pas prévus et dont j'ai dit un mot dans le récit de mon voyage à Brives, la Société du Lycée avait repris ses réunions,

et j'y présentai plusieurs chansons, parmi lesquelles on distingua celle intitulée : *le Travail*. Ce sujet avait été mis au concours, et j'avais obtenu le premier prix ; ne trouvant dans ma mémoire aucun air digne d'y être adapté, j'en composai un de ma façon, que, grâce à ma connaissance de la notation chiffrée, je pus écrire correctement.

Ce sujet de chanson était d'un à-propos excellent, car l'exposition universelle de 1855 allait avoir lieu, et M. Arlès Dufour, ami intime du Père Enfantin, avait été nommé secrétaire de la Commission des récompenses. A ce titre, et comme témoignage de notre union, je lui adressai ma chanson ; il s'empressa de la communiquer au Père, qui, lui, m'en accusa réception en des termes bienveillants et en même temps si doux à mon cœur, que c'est un bonheur pour moi de les transcrire ici :

« 3 novembre 1855.

« Cher ami,

« Arlès m'envoie copie, par sa fille, du *Chant du travail*. Tu as été bien inspiré, mon vieux barde ; c'est tout uniment magnifique ; la première, la deuxième et la dernière strophe sont aussi belles

que possible ; la fin de la troisième et la fin de la quatrième sont parfaites. Je n'ai pas bien compris la fin de la sixième, sans doute par faute de copie :

> *Jusqu'en son sein fouille hardi mineur*
> *Pour qu'il me donne et ses bras et son cœur.*
> *J'ai des trésors...*

« Ses bras et son cœur, de qui ? De même pour :

> *Que nos wagons, aériens voyageurs.*

« *Aériens* a réellement quatre syllabes, et d'ailleurs tu as l'air de parler des ballons ; il faut mieux *rapides voyageurs*. Ensuite on ne sème pas trop de fruits.

« De même encore je crois qu'il faut mieux, à la strophe deuxième, qu'un clavier *donne* le ton, que *dicte* le ton. Je ne suis pas bien sûr non plus que *piochez* puisse être pris pour deux syllabes. Je n'aime pas :

> *Du pôle arctique aux africains déserts.*

« Je préférerais :

> *D'un pôle à l'autre et du sein des déserts.*

« Tes diables de chants ont une irrégularité de rhythme qui te force à faire des vers de mesures

très-différentes ; c'est un obstacle qui empêche tout autre que toi de les chanter, de leur faire une autre musique, ou de mettre la tienne en partition pour accompagner. Ainsi, tes huit premiers vers ont sept, huit, huit, six, huit, six, sept, six syllabes ; c'est anti-métrique au possible. C'est égal, c'est fameux ! et frappé au bon coin. « P. ENFANTIN. »

Je tins compte de quelques-unes des observations de ce bon et grand ami ; et bientôt, par les soins de mon cher compagnon Julien Gallé, paroles et musique furent gravées. J'en adressai un exemplaire au maître de la chanson, et j'en reçus bientôt cette réponse, qui me confirma dans la pensée que j'avais fait une œuvre convenable et bien traitée :

« Depuis quatre jours, mon cher monsieur Vinçard, je cherche le n° 4 dans la rue de Vendôme [1]. Je suis allé au n° 6, qui m'a renvoyé au n° 10, lequel m'a renvoyé au 14, et toujours inutilement.

« Je voulais vous adresser mes remerciements pour la belle et très-belle chanson que vous avez eu la bonté de m'envoyer et dont je voulais vous faire

1. Je ne sais qui lui avait donné cette fausse indication de ma demeure.

à la fois l'éloge et l'accusé de réception. Je n'y suis pas parvenu ; la poste sera plus adroite que moi : je m'y confie faute de mieux, en multipliant les indications, afin qu'un bon vent et qu'une bonne volonté vous portent enfin mes témoignages de gratitude pour le plaisir que m'ont fait vos couplets, et la preuve de souvenir qu'ils m'ont apporté de votre part.

« Agréez, je vous prie, monsieur et cher confrère, l'assurance de mes sentiments les plus distingués. »

« Votre dévoué, « BÉRANGER.

« 12 janvier 1856.

« P.-S. — On m'a dit que vous coopériez à la *Presse*; malheureusement, je ne sais pas l'adresse de ce journal; je vais tâcher de me la procurer avant de fermer ma lettre. »

On l'avait induit en erreur, croyant qu'il s'agissait de mon neveu Pierre Vinçard, à ce moment secrétaire de M. Émile de Girardin.

La voici, cette chanson; je lui dois tant, et de si bonnes choses, que je ne puis résister à la consigner ici, comme tribut de reconnaissance de tout le bonheur dont je lui suis redevable :

Chant du Travail.

Refrain.

C'est moi qui suis le travail,
C'est moi qui crée et vivifie,
C'est moi qui suis l'épouvantail
 De la paresse impie.
 Par les efforts
 De mon grand corps,
Toute œuvre est accomplie ;
C'est moi qui suis le travail,
 C'est moi qui suis la vie.

A son labeur mon cœur ne faillit pas,
Tâche bénie, immense, glorieuse !
De Dieu puissant la main mystérieuse
Trace ma voie et dirige mes pas.
Jusques à lui j'élève la matière ;
Ainsi qu'à l'astre accomplissant son cours,
Il m'a dit : Marche ! et je marche toujours ;
Vers l'infini je poursuis ma carrière.

 C'est moi qui suis le travail, etc.

A mon aspect tout se meut, tout grandit.
L'homme inspiré, que mon ardeur pénètre,
A la nature ose ordonner en maître,
Et la nature en esclave obéit.
Pierres, métaux, sous mes doigts tout respire,
Temples, palais, ateliers et bazars.
Clavier divin des sciences, des arts,
Donne le ton aux cordes de ma lyre,

 C'est moi qui suis le travail, etc.

Peuple, à ma voix, accours et prends ton rang,
Viens conquérir ton droit d'indépendance,

Titre sacré qu'à chacun je dispense
Et qui jamais ne fut taché de sang.
Des temps haineux dépouille les vieux langes :
Dieu ne veut plus de frères ennemis.
Sous mon drapeau, qu'importent les pays !
Ralliez-vous, pacifiques phalanges, etc.

 C'est moi qui suis le travail, etc.

Entendez-vous retentir dans les airs
Ce saint accord de transports magnanimes ?
C'est le signal d'enfantement sublime
Que mon amour prépare à l'univers !
Moteur géant ! vapeur, hennis et gronde.
Volants, pistons, râlez, clamez, hurlez.
J'aime vos cris ; par eux vous proclamez
Que mon pouvoir envahira le monde !

 C'est moi qui suis le travail, etc.

Oui, tout ploiera sous mon autorité ;
Déjà mon bras, qui jamais ne se lasse,
A, pour dompter et le temps et l'espace,
L'eau, le feu, l'air et l'électricité.
Plus d'étrangers ; la distance est brisée ;
Télégraphie, annonce l'avenir !
Va dire à tous que je veux les unir
Dans l'action comme dans la pensée.

 C'est moi qui suis le travail, etc.

A l'œuvre, à l'œuvre ! enfants, êtes-vous prêts ?
La terre attend vos élans intrépides.
Piochez, creusez ; ses flancs les plus arides
Vont sous vos coups se changer en guérets.
Nouvelles luttes et nouvelles victoires !
Jusqu'en ses flancs, fouille, hardi mineur ;

Pour qui me donne et ses bras et son cœur,
J'ai des trésors de bonheur et de gloire.

 C'est moi qui suis le travail, etc.

Puis franchissant et les monts et les mers,
Suivez ma trace et de vos mains habiles
Faites surgir des moissons et des villes,
Du pôle arctique aux africains déserts
Que sous nos pas, les routes s'aplanissent,
Que nos wagons, rapides voyageurs
Sèment partout les fruits de nos labeurs
Et qu'en tout lieu les peuples me bénissent.

 C'est moi qui suis le travail, etc.

Ouvrier, chante et grandis en espoir.
Ton nom triomphe ; il n'est plus une insulte.
En érigeant un temple pour mon culte,
La France élève un trône à ton pouvoir.
Je t'ai prédit de saintes récompenses ;
Dis au vieux monde un éternel adieu ;
Voici venir la justice de Dieu ;
Son règne arrive, et je tiens ses balances.

 C'est moi qui suis le travail,
 C'est moi qui crée et vivifie,
 C'est moi qui suis l'épouvantail
 De la paresse impie ;
 Par les efforts
 De mon grand corps,
 Toute œuvre est accomplie.
 C'est moi qui suis le travail,
 C'est moi qui suis la vie.

Comme je l'ai dit, *le Lycée* avait décerné le premier prix à ma chanson, Béranger m'en avait

félicité, le Père Enfantin me donnait son approbation ; il me semblait être largement récompensé, et pourtant ce ne fut pas tout, comme on le verra par la suite.

La tendre amitié que me portait mon vieux compagnon Gallé lui suggéra l'idée de me ménager dans sa propriété de Colombes une surprise des plus agréables. Un dimanche, où ma femme et moi allions lui rendre une visite, il me fit monter dans un pavillon dont le jardinier occupait le rez-de-chaussée, et là, au premier étage, nous trouvâmes une charmante petite chambre, préparée et embellie par ce brave ami, où, couchette, meubles, etc., étaient mis à notre entière disposition pour aussi longtemps que notre travail à Paris nous le permettrait. Nous profitâmes, pendant les quelques mois de la belle saison, de cette offre obligeante. Après y avoir passé en toute liberté le jour et la nuit du dimanche, nous revenions, le lundi matin, enchantés de nos pérégrinations champêtres.

Ces petites parties de campagne avaient renouvelé mes idées d'y vivre entièrement ; mon imagination se faisait un tableau ravissant de cette existence retirée, tranquille ; elle m'en présentait la réalisa-

tion facile et sans appréhension fâcheuse pour l'avenir. Je m'étais créé une spécialité de fabrication de petites règles linéaires qui m'assurait un travail régulier avec un bénéfice de trois ou quatre francs par jour; en y joignant le revenu de nos épargnes placées à la Caisse des retraites pour la vieillesse, cela me semblait suffisant pour nos dépenses journalières de ménage. Je parlai à Gallé de mes intentions à ce sujet : il ne les approuva pas ; il me représenta le danger de faire bâtir, les dépenses inattendues auxquelles on est entraîné ; il fit tout enfin pour me détourner de mes projets, mais il ne réussit pas à me convaincre.

J'avais un autre ami de doctrine, appelé Boissy, homme distingué, ouvrier poëte, d'un caractère charmant, dont la société est tout ce qu'il y a de plus agréable. Celui-ci, au contraire, m'encouragea dans mon projet ; lui-même était déjà installé à Saint-Maur-les-Fossés dans une petite habitation qu'il avait élevée de ses mains ; il se montrait désireux de nous voir demeurer dans son voisinage ; sa bonne famille, que ma femme affectionnait, nous engageait à fixer là notre retraite.

Nous allâmes donc un dimanche, pédestrement,

ma femme et moi, visiter la plaine de la Varenne-Saint-Maur, et nous y achetâmes, pour la somme de sept cents et quelques francs, un petit lot de terrain de la contenance de trois cents mètres.

A peine ce marché était-il conclu, qu'un entrepreneur de maçonnerie vint nous relancer pour la construction de notre habitation. Nous voulions ajourner l'époque de son élévation, n'ayant pas encore l'argent nécessaire pour la payer; mais l'impatient maçon insista, nous offrant la faculté de nous acquitter envers lui par billets de cinq cents francs chacun, payables de trois mois en trois mois, jusqu'à extinction de la somme totale de trois mille francs. C'est à cette somme que se montait le devis, comprenant maçonnerie, menuiserie, peinture, vitrerie, etc., enfin tout ce qui constitue, en termes d'entrepreneur, ce qu'on nomme : *mettre les clefs à la main.*

Nous acceptons ces propositions, nous signons le marché, et, l'année suivante, le 3 mai 1857, le Père et les principaux membre de la famille vinrent inaugurer notre petite propriété par un banquet où la fraternité la plus expansive vint sanctifier notre prise de possession.

J'étais enchanté. « Me voilà donc indépendant, me disais-je ; j'ai un coin de terre à ma disposition entière, coin de terre que je cultiverai, j'embellirai à ma volonté, douce retraite où je pourrai rêver dans la solitude et contempler avec recueillement le travail de la végétation des plantes dont j'aurai répandu la semence, où je verrai croître les arbrisseaux que j'aurai moi-même plantés et dirigés. »

Ma grande préoccupation fut alors d'accélérer la venue de ce moment heureux où je pourrais m'absorber dans cette vie de campagne, dont j'ambitionnais avec ardeur l'insouciant isolement, la douce et laborieuse activité.

Notre maison était construite depuis une année : elle avait eu tout le temps de s'assainir ; nous y avions fait transporter une couchette, quelques meubles, des ustensiles de ménage, et nous y allions passer nos dimanches. Le lundi matin, nous rentrions à Paris reprendre nos travaux.

L'année s'écoula ainsi, et ce ne fut qu'au commencement de celle de 1858 que nous nous établîmes à demeure et, comme je l'avais rêvé si longtemps, en pleine campagne. La fenêtre de la chambre où je travaillais à mes petites mesures

donnait sur le jardin, et la vue se continuait sur d'autres d'une bien plus grande étendue.

J'accomplissais ma tâche de travail avec courage, et, chaque fin de semaine, je me rendais à Paris pour y faire mes livraisons.

Mais, avant cette installation définitive, il nous fut donné encore un de ces témoignages d'affection fraternelle si doux à mon cœur, que c'est avec le plus grand bonheur que je vais en consigner ici le reconnaissant souvenir.

CHAPITRE DOUZIÈME

De Gallé et de son affectueuse plaisanterie. — Lettre du Père à ce sujet. — De la Société d'assistance. — Lettre de Duveyrier à ce sujet. — Visite du Père et de ses amis. — Lettre d'Arlès Dufour. — Fondation de la Société de secours mutuels. — Proposition d'Emile Péreire. — Mort malheureuse de ma pauvre femme. — Ma fuite à Paris.

A l'un de ces dimanches que nous allions passer à notre petite campagne, nous vîmes arriver notre vieil ami Gallé ; nos mutuelles relations avaient été interrompues par toutes ces affaires d'achat de terrain et de construction de maison. Cette visite inattendue ne nous surprit cependant pas extrêmement ; la vieille connaissance que nous avions de son caractère assez sans façon, nous avait habitués à le voir venir ainsi à l'improviste et partager tout simplement notre repas, à Paris, sans aucun autre avertissement. Pendant cette journée, qu'il passa tout entière avec nous, il me questionna indiffé-

remment sur ce que nous avait coûté la construction de notre maison, sur l'état de nos finances, etc. Je lui donnai tous ces renseignements, sans penser à autre chose qu'à l'intérêt qu'il portait à nos petites affaires d'intérieur ou de ménage.

Le soir arrivé, j'allai le reconduire à la voiture de Saint-Maur, qui stationnait à une demi-lieue de chez nous. Nous cheminions donc en causant tranquillement de la doctrine et des différents faits accomplis dans le monde politique par l'influence des principes saint-simoniens. Tout à coup, Gallé s'arrête et me dit avec le plus grand sérieux

« Savez-vous, mon cher ami, que le Père vient d'ajouter un chapitre à son livre sur l'économie politique. — A quel propos? dis-je. — A propos d'une nouvelle conception qui vous intéresse tout particulièrement, c'est-à-dire qu'il a *conçu* l'idée de vous rembourser le montant de ce que vous a coûté la construction de votre maison. D'après ce que vous m'avez dit, c'est une somme de trois mille francs; demain, je vous les ferai tenir de sa part. — Mais non ! mais non ! dis-je; j'ai pris des engagements avec l'entrepreneur, je suis parfaitement en mesure de les remplir; remerciez mille fois cet

excellent Père de ses bontés ; dites-lui qu'il reporte sur d'autres qui en ont plus besoin que moi les bienfaits de son cœur paternel. — Non pas, non pas ! me dit encore cet ami dévoué, continuant sa plaisanterie et toujours conservant un sérieux imperturbable ; ce nouveau chapitre est un fait accompli, on ne peut y rien changer. »

Le lendemain, je reçus effectivement la somme annoncée, avec cette lettre du Père Enfantin, lettre qui me fit connaître l'immense part que mon brave ami avait prise dans la rédaction de ce fameux chapitre ajouté à l'économie politique du Père :

« Lyon, 22 octobre 1857.

« Mon cher Gallé,

« Je ne t'ai pas répondu plus tôt parce que je voulais voir Arlès ; ce petit *trio* nous va fort bien, et nous le chanterons de bon cœur à notre bon poëte qui nous a chanté tant de soli magnifiques.

« A mon premier voyage, dans le commencement de novembre, nous nous entendrons pour lui donner cette petite sérénade d'amis, qui me semble d'autant meilleure que ta femme est prévenue du

concert et l'approuve. Arlès et moi, nous étions un peu embêtés de n'avoir jamais pu lui être bons à rien. Il faudra bien qu'il nous fasse rondement ce plaisir-là, et puis nous voulons pendre la crémaillère quand le bouquet du charpentier sera placé sur la cheminée. Tes détails sur ta Société de secours mutuels de Colombes sont excellents ; tu poursuis ton affaire avec persévérance ; c'est bien, et l'exemple du bien est contagieux.

« A toi, mon vieux ! je t'embrasse pour ta bonne provocation.

« P. ENFANTIN. »

Ce témoignage d'intérêt que ces trois amis portaient à ma position matérielle peu fortunée était bien doux à mon cœur, d'autant plus encore que cette marque d'affection intime avait été provoquée par mon vieux compagnon de propagande, mon cher et bon ami Julien Gallé. Ce dernier trait de sa part peint bien la nature sensible de ce caractère, si plein d'amour général et d'amitié individuelle, accomplissant sans bruit, sans éclat, les actes les plus généreux, comme s'ils eussent été les plus ordinaires de la vie.

Depuis la visite de ce brave ami de cœur et de doctrine, nous avions tout à fait quitté Paris ; deux années s'étaient écoulées, années heureuses et pleines de charmes. Tout en travaillant à mes petites mesures, je composai quatre chansons [1] : *le Brin d'herbe*, *la Crémaillère*, *la Ronde de Saint-Simon* et *l'Homme a des travers*, puis, à l'aide d'un vieux piano, je leur adaptai des airs de ma façon.

Je m'occupais beaucoup aussi de la fondation d'une Société de secours mutuels pour la famille saint-simonienne de Paris, Société dont j'avais eu l'idée longtemps avant notre installation à Saint-Maur. Déjà, depuis quelques années, je m'étais chargé d'une collecte mensuelle au profit d'une pauvre femme de la famille, atteinte d'une maladie incurable, et je pensais que rien ne serait plus utile, en même temps que facile à réaliser, que cette espèce de providence mutuelle entre nous, déjà unis par une communauté d'idées religieuses.

Le Père, à qui j'avais parlé de mon projet, y donna son approbation entière, ainsi que de sages avis pour l'établissement des statuts nécessaires à

1. Voir *les Chants des travailleurs*, année 1869.

son fonctionnement. Enfin, cette bonne œuvre en était arrivée à se constituer sérieusement ; la plupart des membres de la famille, riches et pauvres, s'étaient joints à mon entreprise. J'avais réuni une soixantaine d'adhérents, et d'importants services avaient déjà été rendus à plusieurs de nos frères et sœurs de la doctrine. Quoique éloigné de Paris, je continuai cette tâche fraternelle. Le Père était enchanté de ma réussite ; il m'encourageait dans cette voie et cherchait les moyens de m'y attacher entièrement, en me créant une existence indépendante. Des propositions indirectes en ce sens m'avaient déjà été faites pour m'affranchir de mon travail de mesures linéaires et me permettre de donner tout mon temps à l'œuvre commencée. J'avais toujours refusé ; mais les instances ne cessaient de se reproduire ; en voici une des dernières, à la date du 25 juin 1859 :

« Mon cher ami,

« Votre lettre est bien touchante ; mais elle me prouve une fois de plus la difficulté de faire quelque chose, même les meilleures choses, en commun.

« Votre répugnance à recevoir de quelques amis

une véritable retraite, et non pas un traitement, dans le but de vous donner la liberté de suivre votre idée d'assistance, me paraît malheureuse.

« Je n'entendais pas que vous vécussiez d'assistance : votre petite maison ne vous est pas venue de l'assistance, mais de l'amitié d'Arlès, du Père et de Gallé ; il me semblait que la retraite pouvait vous venir de la même manière.

« Celle-ci une fois fondée à quatre, cinq ou six amis, alors vous étiez un tout autre homme, et cet ascendant que vous croyez ne pas avoir, vous l'auriez.

« On se fait les idées les plus fausses sur ce que peut P... en pareille matière ; il peut donner de l'argent, voilà tout. Mais influencer, encourager, ou exercer de l'ascendant sur tel ou tel, pour leur faire donner, néant.

« Dans l'affaire des archives, I... n'a pas seulement voulu dire un mot à B..., à C... ; il les voit tous les jours, et il a beaucoup contribué à faire leur fortune ; mais I... serait sous votre influence si vous lui disiez :

« Je veux faire de l'assistance mon œuvre, et je veux suivre vos conseils ; j'ai pris ma retraite, je

n'ai besoin de rien, quelques amis ont complété ce qui me manquait pour me rendre tout à fait libre et indépendant ; tout mon temps est à l'œuvre.

« Je dis qu'alors I..., B..., mieux, même C... et A..., les plus riches, les plus hupés, seraient sous votre influence, et qu'ils n'y seraient pas si vous continuiez à ne donner à l'œuvre qu'un temps pris sur vos travaux de mesures linéaires.

« C'est ma manière de sentir, en ce qui vous concerne ; bien entendu que je n'ai pas l'intention de vous l'imposer. Quant à moi, je n'ai pas pour l'œuvre le feu sacré que vous avez, j'en conviens ; je ne puis pas vous conter ma vie ; mais elle s'est déroulée de manière que, outre le travail qui doit me donner du pain et quelque chose à mettre dessus, pour moi et mes enfants, j'ai des envahissements de préoccupations d'une autre nature, qui ne me laissent pas le cœur libre de me dévouer à cette œuvre commune qui vous possède. Je suis plus capable d'y concourir par affection pour vous, et de vous aider à faire quelque chose de noble, de pieux, de social qui doit vous grandir personnellement (plus que dans les intérêts généraux que l'on peut en attendre).

« Réfléchissez encore si le cœur vous en dit. Voyez-vous ! j'ai l'instinct que vous ne serez puissant que si vous êtes tel que vous pouvez être, libéré, en vue de la vocation qui se manifeste en vous, par cinq ou six amis, non sous forme d'assistance, mais sous forme d'amitié.

« C'est quelque chose d'analogue à ce que M. de Broglie a fait pour M. Guizot, quand il a senti la nécessité de le tirer des revues et des journaux pour en faire un homme d'État courant la carrière politique.

« Je suis toujours à vos ordres dans la mesure de mes forces.

« Charles Duveyrier. »

Le Père, je m'en doutais bien, était pour beaucoup dans ces offres affectueuses ; il venait de temps à autre nous rendre visite, toujours accompagné de quelques amis. Ces jours-là, ma bonne compagne mettait tout ce qu'elle avait d'ardeur au service de notre petit réfectoire.

Ce fut vers les derniers temps dont je viens de parler que ce bon Père, Arlès Dufour, Martin Pachoud, Charles Duveyrier et quelques autres

firent la partie de venir communier dans notre modeste retraite. Le Père m'en avait prévenu ; j'étais sans aucun soupçon et ne m'attendais nullement à la surprise que ces bons amis me ménageaient, pas plus qu'au motif principal qui les avait réunis pour nous rendre visite.

Dès leur arrivée, ma chère femme dresse le couvert dans notre petit jardin, sert le repas, qu'elle avait préparé de ses mains laborieuses. Nous étions tous dans une entente charmante ; la journée s'était écoulée dans une expansion de sentiments fraternels et d'affectueux abandon. La nuit était venue, sans qu'on s'en aperçût, lorsque M. Arlès me dit : « Tenez, Vinçard, voici une lettre que je vous ai adressée ; lisez-la donc. » On allume quelques bougies ; j'ouvre la lettre et lis, tout troublé, les lignes qui suivent :

« Mon brave Vinçard,

« Mon cher frère en Dieu et en Saint-Simon, il y a quelque temps seulement que, par des circonstances indépendantes de ma volonté, un don assez considérable fait par moi à un de mes amis m'est

rentré; ce don, je ne puis ni ne veux le reprendre, et je viens vous prier de l'accepter.

« A dater du 1ᵉʳ août, vous serez crédité sur les livres de ma maison, comme si vous l'aviez versée en mes mains, de la somme de dix mille francs, que vous m'abandonnerez, à la charge par moi, ou par mes successeurs, de vous servir votre vie durant douze cents francs de rente, et, en cas de prédécès, six cents francs à votre brave veuve.

« Je vous aurais, en tout cas, légué ce capital par testament, mais vous avez mon âge, et d'ailleurs c'est si bête, si bourgeois, d'attendre sa mort pour faire le bien.

« Je mets cependant une condition à la transaction que je fais avec vous aujourd'hui : c'est que vous emploierez religieusement les loisirs que la rente vous permettra de prendre, à l'assistance des membres pauvres de la famille saint-simonienne, et je désire même que vous considériez la rente comme le salaire d'une fonction de frère ou père quêteur et assisteur, que vous aurez à remplir religieusement à l'avenir.

« Et sur ce, mon bon et brave poëte, je prie

Dieu que la rente vous soit payée par moi pendant vingt ans au moins.

« ARLÈS DUFOUR.

A Saint-Germain, retraite du Père, le 21 juillet 1859.

J'avais les yeux remplis de larmes; je ne pouvais continuer la lecture de cette lettre; ces offres généreuses, si remplies d'affectueux intérêt pour l'œuvre que j'avais entreprise et pour moi en particulier, tout cela ébranlait terriblement mes résolutions précédentes. Je balbutiai un refus; mais le Père Enfantin, m'attirant vers lui et m'asseyant sur ses genoux, me dit ces bonnes paroles dont le souvenir fait encore aujourd'hui tressaillir mon cœur :

« Accepte, accepte, mon vieux; prends ta retraite; laisse là tes bouts de bois; que ton travail maintenant soit d'aider les autres dans la mesure de tes forces : la Société de secours mutuels a besoin de toi; c'est une bonne œuvre, c'est la tienne; donnes-y le plus de temps que tu pourras. »

Je me confondis en remerciements et j'acceptai pieusement et avec reconnaissance, ce témoignage généreux de sincère affection.

La Société, fondée librement, avec une simple autorisation du préfet de police, ne pouvait comporter les avantages qui permettent de recevoir des dons et legs, ce qui a lieu seulement pour les Sociétés approuvées, et, comme nous comptions sur les bienfaits de nos amis fortunés, il fallait, pour arriver à ce but, obtenir l'approbation du ministre de l'intérieur et rédiger alors des statuts, conformément aux règles établies pour ces sortes d'institutions. M. Lhabitant, un des intimes amis du Père, se chargea de ce travail, et, à force d'obsessions et de démarches réitérées, je parvins enfin à nous faire reconnaître et constituer légalement, sous le nom de : *les Amis de la famille*, et Henri Fournel, l'un de nos anciens chefs de la doctrine, proposé par nous, comme président de la société, fut accepté par le ministre et nommé par un décret de l'Empereur, en date du 27 juillet 1861.

Dans la constitution de notre administration, on m'attribua la fonction de receveur des cotisations mensuelles des sociétaires honoraires. Ce petit service m'occupait, il m'occupe encore aujourd'hui quelques jours par mois et me laisse à mes loisirs pour le reste du temps. J'en profite pour augmenter

mon petit bagage de chansonnier, et, quand la famille de Paris se réunit en agapes fraternelles, je m'empresse d'aller lui faire entendre mes rêveries chantantes.

Le Père, qui recevait beaucoup de monde, avait la bonté de m'appeler souvent auprès de lui, surtout aux jours de grande réception ; il ne manquait jamais alors de me faire entonner quelques-unes de mes chansons, principalement celle du *Travail ;* et, quand j'étais en voix, quel plaisir il avait à m'entendre !

Cher et bien regretté Père, je sens que vous êtes heureux des pieux souvenirs du plus humble de vos enfants, qui est resté fidèle à votre mémoire, qui vous honore et vous vénère pour votre vie passée, aussi ardemment qu'il sent votre vie nouvelle pénétrer en lui, et qu'il s'efforce de se rendre digne de celui en qui la sienne a puisé tout ce qu'elle a de virtualité.

Je me rappelle qu'un jour, dans un grand dîner à l'hôtel du Louvre, où, par l'entremise de cet excellent Père, j'eus l'honneur d'être admis, à la fin du repas, il s'empressa de me demander cette chanson du *Travail*, que, par bonheur, je pus chanter avec assez

de réussite. Aussitôt que j'eus terminé, Émile Péreire me dit en m'embrassant : « Tenez, Vinçard, vous m'avez fait tant de plaisir, que si vous voulez l'accepter, je vous nomme à l'instant gérant de nos propriétés à Batignolles. » Je le remerciai et lui exposai les motifs qui m'empêchaient de profiter de son offre obligeante, lui exposant la position nouvelle et très-heureuse que m'avait faite M. Arlès, la fonction que je remplissais à la Société de secours mutuels, et enfin les sentiments de gratitude que je gardais religieusement pour tant de bontés à mon égard.

« Eh bien, reprit-il, puisque c'est la Société de secours mutuels qui réclame vos services, voici cinq cents francs que je vous donne pour verser dans sa caisse. » Ce qu'il fit instantanément.

Cette soirée était bien douce à mon cœur; je voyais là, réunis à la même table, en communion intime, ces anciens fils du Père Enfantin, ces hommes d'une si haute intelligence et qui depuis si longtemps s'étaient éloignés de lui. J'oubliais les scissions du passé, je rêvais à l'union dans l'avenir et à l'immense bien général devant en résulter. Hélas! il en fut tout autrement. Père, vous deviez

encore subir les rudes épreuves du délaissement, et cela au moment même des plus hautes manifestations de notre foi.

Tout cependant semblait sourire à nos espérances : une bibliothèque de tous les ouvrages de la doctrine allait être fondée ; une encyclopédie nouvelle, appuyée sur les principes de Saint-Simon était en voie de réalisation. Tout cela est passé comme un rêve, comme aussi les incidents de la vie des plus humbles.

Nous autres, dans notre petite sphère, ma femme et moi, nous comptions aussi sur l'avenir; le présent était heureux et tranquille, à notre petite campagne nous étions entourés d'amis très-affectueux : Boissy, mon vieux compagnon de doctrine, installé avant nous à Saint-Maur et qui nous y avait attirés ; Leboulanger, président de la *Lice chansonnière*, mon voisin, propriétaire d'un domaine charmant ; Berthier, autre camarade de la *Lice* et chansonnier distingué; Cornu, mon ami intime, qui, engagé par moi, était venu aussi s'établir près de notre maison. Enfin, environné de relations pleines d'amitié, de bienveillance réciproque, sans inquiétude du lendemain, l'esprit tranquille et le cœur content, je com-

posai successivement trois chansons, dont la dernière, *l'Œuvre et Dieu*, m'avait été inspirée par le livre : *la Vie éternelle*, que le Père venait de publier. Cette chanson, que je lui offris le 8 février, jour de sa naissance, avait encore été l'objet de ses judicieuses observations, et aussi d'un redoublement d'affectueuse intimité. A ce moment, tout se réunissait donc comme présage de longs jours de bonheur; mais hélas! quelques mois plus tard, le 11 décembre, un coup terrible vint me frapper au cœur.

La vieille compagne de ma vie, le guide sérieux de ma jeunesse, le gardien fidèle et prévoyant de nos petites ressources pour la vieillesse, cette amie si chère, dont le profond attachement dédaignant les vaines démonstrations, ne se manifestait que dans la pratique constante des actes positifs d'une amitié dévouée, toujours continue, la mort! la cruelle mort vint m'en séparer.

Cette chère et véritable amie, que d'attentions, de soins, d'efforts ne m'a-t-elle pas prodigués pour m'être utile ou agréable, pendant le cours de notre long compagnonnage de plus de quarante années! Tout ce qui pouvait satisfaire mes penchants, mes goûts, mes caprices, m'était offert par elle avec

empressement. J'aimais la lecture : que de livres achetés par elle avec ses petites épargnes et donnés en surprise aux anniversaires de ma fête !

Je manifestai un jour le désir d'apprendre le violon ; vite elle puise à la même source la somme nécessaire, et bientôt instrument et méthode sont en ma possession. L'envie me prend d'avoir un piano ; aussitôt elle se met en quête, le trouve et me presse de l'acheter.

Je ne m'occupais point des dépenses de la maison : c'était elle qui tenait la bourse ; eh bien ! son économie et son ordre étaient tels que, malgré l'exiguïté de nos ressources, elle amassa petit à petit la somme énorme de quatre mille francs, sans que je m'en aperçusse autrement que lorsqu'elle me les donna pour les placer à la Caisse des *retraites pour la vieillesse*. Ce devait être l'épargne d'un nombre considérable d'années. Les décrets de la toute-puissance divine sont quelquefois bien cruels par la spontanéité de leurs coups ! Depuis notre séjour à Saint-Maur, tout était charme et félicité pour nous ; la santé de ma chère femme n'avait jamais été plus florissante ni son cœur plus heureux. Sa sœur, qui habitait Boulogne-sur-Mer, ayant eu l'occasion de

venir à Paris, s'était empressée d'accourir vers nous ; les deux sœurs, séparées depuis trois années, avaient eu le plus grand plaisir à se revoir ; après quelques jours passés dans notre douce intimité, cette sœur nous quitte le 11 décembre 1862. Vers deux heures de l'après-midi, ma chère femme va la reconduire jusqu'à la station du chemin de fer et revient immédiatement, contente et heureuse de cette bonne visite. Le soir arrive ; à l'heure du dîner, cette pauvre amie sert la soupe, nous la mangeons ensemble ; elle sort pour aller à sa cuisine, et moi je me mets à lire en l'attendant ; trois ou quatre minutes se passent : je me lève impatienté et vais m'informer du motif de son absence ; je ne la trouve pas à la cuisine ; mais le fourneau est allumé, quelque chose est sur le feu ; je pense alors qu'elle est allée chercher dans le voisinage une denrée quelconque dont elle a besoin. Je me remets à la lecture, mais le temps se passe, je m'inquiète ; je retourne à la cuisine, toujours personne ; j'ouvre la porte de la rue ; la pluie tombait à torrents, elle n'est donc pas sortie ; je cours au fond du jardin, j'appelle, j'appelle encore, pas de réponse ! Je pense à la cave, devant laquelle il fallait passer pour aller

à la cuisine, je trouve la porte entrebâillée, je prends la lumière, je descends tout tremblant, et je trouve ma pauvre femme affaissée sur la dernière marche de l'escalier ; tout mon sang se glace ; je la soulève, son corps retombe inerte...; elle était morte ! Ne pouvant croire à mon malheur, je crie au dehors, j'appelle du secours. Cornu, mon vieil ami, s'empresse d'accourir ; quelques voisins l'accompagnent et la remontent avec peine ; la chaleur, qui ne l'a pas encore abandonnée, et la coloration du visage nous font espérer de la rappeler à la vie ; on court chercher un médecin, mais, hélas ! c'est à une demi-heure de là. Il arrive enfin ; vain espoir ! il reconnaît tous les symptômes d'une apoplexie foudroyante : il était trop tard !

Qu'on juge de ma désolation ! Cornu m'entraîne dans sa maison, me comble d'amitié pour me retenir ; mais je ne puis rester en place, le désespoir ne me quitte pas, je pense à Ducatel ; fuyons ce lieu de douleur, me dis-je ; oui ! c'est chez lui qu'est mon seul refuge. Et, n'écoutant plus rien, je cours à la station ; un convoi allait partir, c'était le dernier ; je le prends, me sauve et arrive à Paris à onze heures et demie, brisé de douleur. Je raconte à ce cher

ami et à sa femme l'affreux malheur qui venait de m'arriver; ils m'entourent de consolations; toute la nuit se passe en tristes regrets, et, au milieu de leurs affectueux encouragements, il est arrêté que je demeurerais avec eux et ne retournerais jamais à Saint-Maur.

Ici finissent ces Mémoires, dont le dernier épisode ôte le courage d'aller plus loin.

FIN.

TABLE DES MATIÈRES

Avertissement au Lecteur 1

Chapitre Ier. — Ma première visite aux saint-simoniens. — De Ducatel et de sa grande confiance. — Deuxième visite et mes réflexions. — Tentative d'affiliation ; mes déceptions. — De Julien Gallé et notre liaison. — Des prédications et de la famille de Paris. — Examen des principes de l'école. — Mon initiation. — De la séparation des deux chefs de la doctrine. — J'accepte une fonction............ 35

Chapitre II. — Nouvelle scission entre Olinde Rodrigues et le Père. — Lettres de Michel Chevalier et autres membres de la doctrine à ce sujet. — Mon abstention des réunions. — Poursuites judiciaires. — Je me rallie. — Entrée dans Paris. — Rencontre de mon père. — De l'habit apostolique et du collier symbolique.. 57

Chapitre III. — Echauffourée de Charenton. — Promenade chantante dans Paris. — Conduite d'Émile Barrault. — Les pêcheurs d'hommes. — Types de natures contraires. — De Michel Chevalier et du Père Enfantin.. 85

CHAPITRE IV. — Claire Demare et son Mémoire. — On m'acclame pasteur de la famille. — Jules Mercier et sa triste fin. — Des ouvriers musiciens. — Nos chants au théâtre. — Promenade du buste de Saint-Simon. — De la Dame bleue. — De Pol Justus. — Etrennes à George Sand........................... 106

CHAPITRE V. — Lettre de George Sand. — Lettre de Béranger. — Lettre du Père Enfantin. — Épisode de Bouzelin. — Visite à Sainte-Pélagie. — Visite à Béranger. — Plaisanteries du poëte sur la femme libre. — Il trouve ma chanson mauvaise............ 129

CHAPITRE VI. — Nos réunions rue Mondétour. — Voyage à Lyon et à Marseille. — Julie Fanfernot; épisode de sa vie. — Tristes nouvelles d'Égypte. — Liste civile du Père. — Son retour en France. — Voyage à Lyon. — Incident fâcheux à ce sujet. — Division dans la famille......................... 153

CHAPITRE VII. — Fondation de la *Ruche populaire*. — Du Comité de rédaction. — Chute du journal; réflexions à ce sujet. — Lettre de Victor Hugo. — Lettre de Lamartine. — Lettre d'Eugène Sue. — Lettre de Michel Chevalier. — Du droit au travail.. 179

CHAPITRE VIII. — Projet d'histoire du travail. — Difficultés de sa réalisation. — Complète déception. — Lettre d'Alexis Monteil. — La Lice chansonnière. — Épisodes sur trois de ses membres.................. 203

CHAPITRE IX. — De Pierre Dupont. — De la Société dite de l'Enfer. — Descente de police. — M. Zangiacomi. — Mon séjour au parc Monceau. — Enlèvement de son directeur. — Assemblée des brigadiers. — Panique générale de l'administration des ateliers nationaux. — Leur dissolution.......................... 227

CHAPITRE X. — On me refuse un emploi. — Singulière consolation. — Souvenir à ce sujet. — Grande réunion chez Olinde Rodrigues. — Mon emploi avec Louis Jourdan. — De la Société du Lycée. — De mon ami Gallé et son œuvre à Colombes............ 248

CHAPITRE XI. — Voyage dans le Berri. — Visite à George Sand. — De Limoges à Brives-la-Gaillarde. Encore une déception. — Retour à Paris. — Reprise du Lycée. — La chanson du *Travail*. — Lettre du Père à ce sujet. — Lettre de Béranger. — Parties de campagne à Colombes. — Achat de terrain à Saint-Maur-les-Fossés.................................... 274

CHAPITRE XII. — De Gallé et son affectueuse plaisanterie. — Lettre du Père à ce sujet. — De la Société d'assistance. — Lettre de Duveyrier à ce sujet. — Visite du Père et de ses amis. — Lettre d'Arlès Dufour. — Fondation de la Société de secours mutuels. — Proposition d'Émile Péreire. — Mort malheureuse de ma pauvre femme. — Ma fuite à Paris.......... 295

Coulommiers. — Typographie A. PONSOT et P. BRODARD.

AUX MÊMES LIBRAIRIES

LES CHANTS DU TRAVAILLEUR

Recueil de chansons et poésies sociales

AVEC 37 AIRS NOTÉS EN MUSIQUE

Publiées par VINÇARD, aîné

UN BEAU VOLUME GRAND IN-8

Prix : 5 francs.

POUR PARAITRE PROCHAINEMENT :

POÉSIES SOCIALES

PHALANSTÉRIENNES ET SAINT-SIMONIENNES

PAR A. L. BOISSY

Coulommiers. — Imp. Albert PONSOT et P. BRODARD.

www.ingramcontent.com/pod-product-compliance
Lightning Source LLC
Chambersburg PA
CBHW071624220526
45469CB00002B/461